쉽게 읽는 지식총서

명 화
(名畵)

惠園出版社

쉽게 읽는 지식총서 **명 화**

지은이 | 하이디 베첼
옮긴이 | 한영란
펴낸이 | 전채호
펴낸곳 | 혜원출판사
등록번호 | 1977. 9. 24 제8–16호

편집 | 장옥희 · 석기은 · 전혜원
디자인 | 홍보라
마케팅 | 채규선 · 배재경
관리 · 총무 | 오민석 · 신주영 · 백종록
출력 | 영준그래픽스
인쇄 · 제본 | 백산인쇄

주소 | 경기도 파주시 교하읍 문발리 출판문화정보산업단지 507–8
전화 · 팩스 | 031)955–7451(영업부) 031)955–7454(편집부) 031)955–7455(FAX)
홈페이지 | www.hyewonbook.co.kr / www.kuldongsan.co.kr

Die Grossen der Malerei by Heidi Wetzel

ISBN 978–89–344–1007–2

쉽게 읽는 지식총서

Art of painting

명화

하이디 베첼 지음 / 한영란 옮김

예원

목차

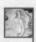

III. 바로크와 로코코 Barok and Rokoko

IV. (신)고전주의에서 유겐트슈틸까지
Klassizismus bis Jugendstil

V. 고전적 근대에서 현대까지

추상 대 구상 161

I. 고딕 *Gothic* 양식

고딕 양식은 중세 번성기와 중세 후기의 서양 예술을 말한다. 좀 더 쉽게 말해 아치와 하늘 높이 솟은 뾰족탑 등 수직적 효과를 강조한 건축양식이다. 낭만주의의 변천은 지역적으로 서로 다른 시기에 발생하여 1150년 프랑스의 초기 왕정 시기에 처음으로 형성되었다. 이렇게 출발하여 13세기에 새로운 양식이 독일 신성로마제국[1]에 확산되었다. 프랑스에서와 마찬가지로 여기에서도 15세기까지 후기 고딕 시대가 발전하였다. 반

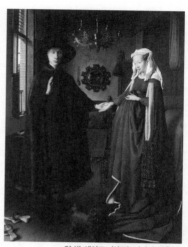

얀 반 에이크, 〈아르놀피니의 결혼식〉

면 알프스 남쪽에서는 로마 고대 유물의 재발견이 예술의 부흥을 이끌었다.

고딕 예술의 특징

고딕 예술의 공통적인 특징은 지역적으로 뚜렷한 구별이 있음에도 불구하고 교회와 신성한 재단에 기여하는 종교적인 의무가 우선시되었다. 하지만 영주를 위한 세속의 의무도 세상에 대한 관심의 증대나 현상과 함께 결합되어 제기되었다 — 현세에 대한 의미도 가지게 되었지만, 내세(저승)는 모든 세속적인 추구의 목표로써 포괄적이며 초월적인 영역을 유지하였다.

회화에서의 금빛 바탕은 영원함의 모사(模寫)를 상징하는 것이다. 더욱 주목할 만한 것은 이탈리아의 조토(Giotto)의 경우 이미 1300년에, 즉 고딕

양식 후기까지 금빛 바탕 대신 자연스러운 푸른 하늘로 대체하였다. 반면에 알프스 북쪽의 슈테판 로히너(Stephan Lochner)의 경우 1450년대에도 여전히 자신만의 종교적 의미를 화폭에 담기를 고집했다.

고딕 시대의 표현방식 범위는 악마 같은 권력의 노골적인 특징에서부터 고귀한 형상의 아름다움에까지 이른다. 종종 S자 형태로 나타나는 형상들은 우아하게 표현된다. 그리고 낙원의 아담과 이브의 나체 형상을 제외하고는 주름진 옷 안의 육체는 드러내지 않았다. 채색도 우선 상징적인 의미로 분파된 체계로 이어진다.

유리화(스테인드글라스)

고딕 양식의 건축은 골격건축방식(skekettbauweise)의 조력으로 지금까지 작업해왔던 엄청난 벽면을 유리로 덮는 걸로 변화하였다. 그리하여 유리

사르트르 대성당의 스테인드글라스

화는 고딕 양식회화의 주도적인 기술로 발전되었다. 그 작업에 참여한 대가들의 이름은 알려지지 않았지만 1250년에 유리화로 둘러싸인 생트 샤펠 성당(Sainte Chapelle)은 후에 신성이라 불리는 프랑스의 왕 루드비히 4세(Ludwig IV)[2]가 콘스탄티노플에서 획득하였던 유물들을 위해 만들어졌다.

유리화 작품이 가장 잘 보존된 곳으로는 사르트르 성당, 마부르크 란(Lahn) 강가의 엘리자베스 성당 그리고 네카 강의 에슬링에 있는 생트 디오니스 성당이다.

세밀화(미니어처) 또는 사본 장식

유리화가 교회를 방문하는 수많은 사람들의 종교적 믿음을 강화시키고 공식적인 예술을 형성하였던 반면 알려지지 않은 세밀화는 교회의 성직에 있는 사람들을 위한 것이었다. 하지만 또한 신성로마제국의 보헤미안 벤첼(Wenzel)[3] 왕과 같이 예술에 조예가 깊은 지배자들을 위해서도 기여하였다. 1400년에 프라하에서 그를 위한 미완성의 〈벤첼 왕 성서〉(빈, 오스트리아 국립 도서관)가 만들어졌다. 여기에는 634개의 미니어처 도상(圖像)과 비유적으로 화려하게 장식된 두문자(initial)들이 16권의 성경책들(창세기에서 느헤미야서까지)의 내용을 안내한다. 하지만 종교적인 화려한 장식문자와 더불어 중세 번영 독일문학의 삽화를 그린 문자들도 만들어졌다. 예를 들면 대서사시 〈파르치발〉(뮌헨, 바이에른 국립 도서관)의 경우가 그렇다.

패널화(Panel Painting)

목판을 동원한 회화의 가장 중요한 과제는 성찬대의 장식품을 만드는 것이었다. 그것은 중앙 패널이 세 폭화(트립티콘, Triptyichon)[4]의 형태로 이루어져 움직일 수 있고 양 측면으로 도색된 옆 날개가 달린 것이다. 이러한 대규모 판형의 그림들은 성스러운 미사를 할 때 성찬대 테이블 위에 놓는

빵과 포도주 기부를 위한 배경이 되었다.

계속되는 패널화의 형태로는 가정의 성찬대와 집에서 기도할 수 있는 기도 그림이 있었으며, 종종 2단으로 된 딥티콘(Diptychon)[5]으로써 마돈나와 기도를 하는 사람의 그림으로 되어 있다. 여기에서부터 이미 후기 고딕 양식에서의 초상화 미술이 발전되었다.

벽화(Wall Painting)

동적이지 않는 벽화는 고딕 양식에서 광범위한 의미를 잃게 되었다. 그리하여 벽면들이 점점 더 많은 창문들로 대체되었다. 이러한 과정은 알프스의 남쪽보다 북쪽에서 더 강하게 두드러졌다. 이것은 원래 이탈리아에서 라틴계의 전통이 계속 진행되어 오면서 조토의 작품이 최고의 절정에 올랐다는 것을 의미했다.

? 알고 넘어가기

'고딕'이라는 개념은 16세기에 이탈리아의 미술역사학자이자 화가인 조르지오 바사리(Giorgio Vasari, 1511~1574)가 알프스 북쪽에서 생성된 중세의 '원시적인' 양식을 '고딕 양식'이라고 불렀다. 18세기까지 비하하는 의미로 사용된 개념이 19세기에 중세의 재발견을 통해서 긍정적이며 가치중립적 의미를 가지게 되었다. 무엇보다도 건축예술(교회와 시청)에서 고전주의에 대한 대안으로써 신고딕 양식의 방향을 확산시켰다.

후기 고딕의 대가

조토(Giotto, 1266~1337)
얀 반 에이크(Jan van Eyck, 1390/95~1441)
안토니오 피사넬로(Pisanello, 1395?~1445)
슈테판 로흐너(Stephan Lochner, 1400/10년경~1451)
히에로니무스 보스(Hieronymus Bosch, 1450년경~1516)

1 조토 디 본디네(Giotto di Bondone, 1266~1337)

원래 이름은 조토(지오토) 디 본디네로 이탈리아의 화가·조각가·건축가이며, 피렌체 회화의 창시자이다. 시인 단테(Dante, 1265~1321)는 그를 가리켜 '화가 중의 화가' 라고 칭송했으며, 보카치오도 수세기 동안 어둠 속에 갇혀 있던 회화예술에 '빛을 던진 사람' 이라고 높이 평가했다. 이와 같은 평가는 오늘날까지도 조토가 부유한 농부의 아들에서 회화를 부활시킨 예술가로 평가되고 있다.

이것은 전통적인 종교적 주제를 한 가지 방식으로 묘사하는 조토의 능력을 지지하는 것이다. 그가 그린 인간, 동물, 건물과 경치는 실제와 거의 똑같다. 인물들은 구체적이고, 내부 공간이나 트인 하늘 아래의 풍경으로써 공간의 인상을 일깨워주는 주위의 모습을 담고 있다. 게다가 기쁨, 애정, 경이, 기도 또는 고통과 슬픔 같은 정서가 설득력 있게 묘사되었다. 이것은 성스러운 장면들이 일상적인 삶의 체험에 근접하였으며, 현실적인 새로운 방식을 획득하였다는 것을 의미한다.

> **！ 약력**
>
> 1266년 베스피나(토스카나) 출생
> 1280년 피렌체에서 수학
> 1287~88년 아시시에서 치마부에의 문하생이 됨
> 1290년 피렌체에서 결혼
> 1296년 아시시에서 문하생으로 활동
> 1300년 로마에 거주
> 1305년 파두아에서 활동, 그 후에 피렌체로 돌아감
> 1328년 나폴리의 로베르트 왕의 신임을 얻음
> 1334년 피렌체의 도시와 성당 건축대가로 임명, 종탑의 고안(1334년 건축 시작)
> 1337년 피렌체에서 죽음

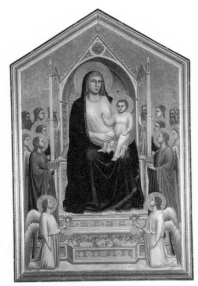

〈옥좌의 성모 마리아〉

〈수태고지〉

제단화(제단 배후의 화상)

조토 예술은 판화 〈성인들과 천사와 함께 있는 옥좌의 마돈나〉로 정점에 달했다.

1300년에서 1310년 사이에 교회의 모든 성인의 날 대축제를 위해서 피렌체에서 만들어졌다. 그 이후로 〈옥좌의 성모 마리아〉로 불렸다.(오늘날 피렌체의 우피치 미술관 소장)

성스러운 형상은 황금빛 배경 앞에 자리를 잡아 현실과는 거리가 있었다. 하지만 가볍게 열린 입술을 가진 마리아의 미소는 매우 인간적인 모습이며, 말로 표현할 수 없는 위대한 어머니의 행복을 표현한다.

조토의 제단 작품으로는 십자가에 못 박힌 예수의 형상을 그린 십자가형의 목판이 있다.

벽화

파두아에서 조토는 스코베냐 가문의 원형 무대 성당을 벽화로 설치하였다. 그림의 배치는 측면 벽에는 〈예수의 삶, 죽음 그리고 부활〉과 더불어 〈마리아의 삶〉을, 개선문에는 〈수태

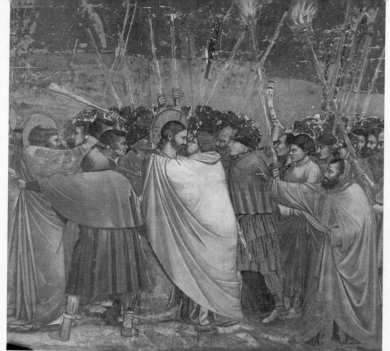

〈유다의 키스〉

고지〉, 제단 벽에는 〈최후의 심판〉을 그렸다.

　조토가 전통적인 황금 바탕 대신 파란 하늘 아래 자유에서 연출되는 수많은 극적인 사건들을 다루었다는 것은 매우 특이한 점이다. 모든 인물들이 몸짓과 얼굴 표정을 통해서 각각의 행동에 적합한 특징을 보여준다. 이러한 관점에서 가장 인상 깊은 것으로는 〈유다의 키스〉로, 예수가 투옥되는 장면이다.

　피렌체에서의 후기 작품으로는 산타 크로체 성당의 두 예배당에 배치된 장면들이다. 즉 〈세례자이며 복음서 저자 요한의 이야기〉와 〈성 프란체스코의 신화〉이다.

2 얀 반 에이크(Jan van Eyck, 1390/95~1441)

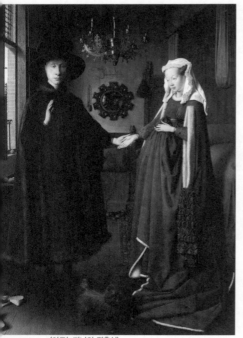

〈아르놀피니의 결혼식〉

얀 반 에이크(Jan van Eyck)는 마사초(Masaccio, 1401~1428)와 함께 르네상스 회화의 선구자로 불리며 유채화라는 혁신적 기법을 처음 도입한 인물이다. 빛과 색에 의해 시시각각으로 달리 보이는 자연의 현실성을 대기원근법(大氣遠近法, aerial perspective, 공기원근법)[6]을 사용해 표현한 그의 작품들에는 디테일과 부드러운 입체감, 다양한 메타포들이 완벽한 조화를 이룬다.

당대 남유럽 이탈리아 회화의 주된 방법인 과학적인 선원근법(線遠近法)[7]에서 과감하게 벗어나 있는 이 기법으로 사물의 정확함과 가시적으로 비추는 자연을 진실하게 표현하였다. 그는 색채 안료에 달걀을 용매제로 쓰는 템페라(tempera) 기법에서 기름을 이용하는 새로운 유화 기법을 발명하여 세밀하고 사실적인 묘사를 가능하게 하였다.

얀 반 에이크는 세밀화라 표현되는 미술의 새로운 기초를 세웠다. 엷고 투명한 층으로 색을 칠할 수 있도록 고안했으며, 이러한 방식으로 정밀하게

색의 뉘앙스를 재현하는데 적합한 유채화의 창안에 이르렀다. 그의 이름은 유채화의 창시자로서 네덜란드에서는 물론 이탈리아와 스페인에서도 널리 알려졌다. 인물과 그들이 입은 의상, 대상들과 도시 경관의 실제에 가까운 묘사가 놀라웠으며, 그림들 속에서 아주 작은 세세함도 분명하게 인식할 수 있었다. 얀 반 에이크의 관찰력은 또한 자신의 그림에다 인물들을 빛나게 하는 자연채광을 적용시켰다.

그의 종교미술은 성자들과 기도를 하는 동시대인들에 둘러싸여 아기예수를 안은 왕관을 쓴 마리아의 묘사에 집중하였다. 대리석을 연상시키고 고귀하고 정밀하게 단계적으로 빛을 발하도록 채색함으로써 성스러운 신의 어머니에 대한 존경을 담았다. 세밀화의 이러한 대표작으로는 〈교회에서의 마리아〉(1425년 베를린, 게멜데 갈레리)[8]를 들 수 있다. 이 그림은 고딕 성당의 중앙 통로에 왕관을 쓴 마리아의 모습을 표현하였다. 게다가 교회 안의 창문을 통해서 떨어지는 빛의 흔적을 바닥에서 알아볼 수 있도록 하였다.

❗ 약력

1390(95)년 마스트리히트 출생
1422년부터 헤이그에서 네덜란드의 백작 요한 폰 바이에른의 궁중화가로 활동
1424년부터 부르군트 필리프 공의 궁중화가로 활동
1427~28년 포르투갈과 스페인으로 외교적 업무를 수행하기 위해 여행
1430년 브뤼게(Bruegge)에서 시의화가로서 고용됨
1441년 브뤼게에서 죽음

초상화

얀 반 에이크의 두 번째 특징은 초상화 기술이다. 신비로운 작품 〈빨간 터번을 쓴 남자〉(1433년 런던, 내셔널 갤러리)는 아마도 자화상으로 여겨진다. 유명하면서도 유일무이한 이중초상화는 브뤼게에 살고 있던 플로렌스 출신의 상인 조반니 아르놀피니(Giovanni Arnolfini)와 그의 신부 조반나 세나미

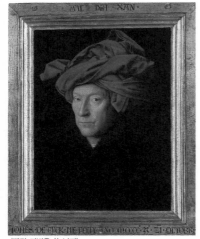

〈빨간 터번을 쓴 남자〉

(Giovanna Cenami)의 결혼서약을 표현했다. 그래서 제목을 〈아르놀 피니의 결혼식〉(1435, 파리, 내셔널 갤러리)이라고 붙였다.

〈롤린 대주교와 성모〉(1435년 파리, 루브르 박물관)는 도시와 강의 경치를 볼 수 있는 전망을 배경으로 하고 있는데 막강한 권력의 궁내 관리자가 마리아 앞에 무릎을 꿇고 있다.

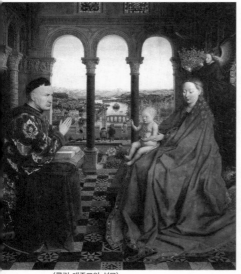

〈롤린 대주교와 성모〉

❗ 겐트의 제단화

1430년에 얀 반 에이크는 자신의 형 후베르트(Hubert, 1370~1426)가 시작한 기념비적인 제단화 작업을 완성하였다. 이 그림은 겐트에 있는 성 바브 대성당(Sint Bavo)에서 볼 수 있다. 펼쳐진 측면 날개에서는 두 단계로 된 12폭의 그림들을 볼 수 있다. 중앙에서 아래로 내려오면 신자들이 묵시록의 기도를 하는 경치와 그 위에는 마리아와 세례를 베푸는 요한 사이에 신이 아담과 이브 그리고 음악을 연주하는 천사들의 호위를 받고 있다. 이 형상들은 아마도 최초로 구체적인 모델을 두고 그렸을 것이다.

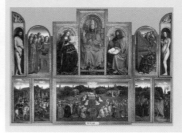

3 안토니오 피사넬로(Antonio Pisanello, 1395?~1455)

안토니오 디 푸치오 피사노라 고도 불리며 이탈리아의 화가·메달 조각가이다. 피사 출생, 본명은 안토니오 피사노이다.

베로나에서 그림을 배우고 1427년 이후 이탈리아 제1궁정화가가 되었으며, 이탈리아에서 국제 고딕 양식의 대표적 화가로 평가받고 있다.

사실적이며 섬세한 묘사로 풍속화적 초상화와 동물과 식물 등을 즐겨 화폭에 담았고, 베네치아·베로나·만토바·로마·나폴리 등지에서 많은 벽화와 제단화·초상화를 제작하였으나 현존하는 작품은 그리 많지 않다.

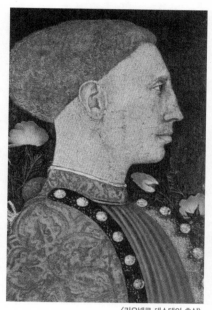

〈리오넬로 데스테의 초상〉

주요 작품에 베로나의 산타 나스타시아 성당 벽화 〈성 게오르기오스와 공주〉, 산페르모 성당 벽화 〈수태고지〉, 런던 내셔널 갤러리의 〈성 안토니우스와 성 오르기우스를 거느린 성모자(聖母子)〉를 비롯하여 뛰어난 소묘와 메달 등이 있다.

안토니오 피사넬로는 후기 고딕에서 르네상스로 넘어가는 시기에 종교적 예술과 궁중예술에 기여한 주요한 예술가 중 한 사람이다.

이러한 예술적 임무의 확대는 현실의 정묘한 묘사와 결합하여 '국제 고딕 양식(International Gothic)[9]'으로 불리게 되었다.

피사넬로는 초상화가로 유명하지만 이러한 특징을 살려 초상화로 메달을 만드는 고대의 기술을 부활시켰다. 그리하여 근대 최초의 의미 있는 메달 제작가로 불리었다.

〈성 모자와 성 조지와 성 안토니오〉

미화된 기사도

중세에서 근대로 넘어가는 과정에서 기사도의 탁월한 위치는 상실되었다. 하지만 이탈리아에서는 영주들의 궁에서 시작되어 귀족화된 삶의 양식을 대변하였다. 귀족 기사들을 위한 찬사는 전설 속의 성인들의 묘사로 전용(傳摹)되었다. 한 가지 예를 들자면 베로나의 산타나스타시아 성당에 있는 피사넬로의 벽화 〈드래곤을 무찌르기 위해 출발하는 성 게오르기우스〉(1435년)가 있다.

초상화 기법과 자연연구

피사넬로는 만투아에서 나폴리까지의 이탈리아 영주들 궁에서 초상화가

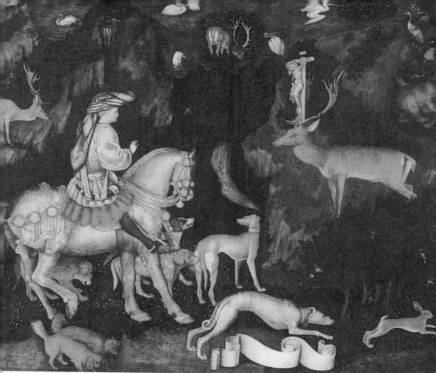

〈성 유스타키우스의 환상〉

로 평가되었는데 대표적인 것은 흉상 그림이다.

❗ 〈성 유스타키우스의 환상〉

주요 작품 중 하나는 꽃이 핀 덤불에 나비가 나는 것을 배경으로 하여 그 앞에 서 있는 〈지네브라 데스테〉(1438~40, 파리 루브르 박물관)의 옆모습이다. 이러한 장식을 한 부속물 같은 작품은 피사넬로의 방대한 자연연구에 기초를 두며, 특히 피사넬로의 동물 묘사를 명시한 것이다.

1440년에 피사넬로는 유스타키우스 전설을 바탕으로 한 그림을 완성하였는데 런던 내셔널 갤러리에서 볼 수 있다. 나중에 순교자 유스타키우스를 그린 작품에는 뿔에 십자가상이 있는 노루가 숲 속에 나타난다. 이 모티브는 후에 성 후베르투스의 전설에도 전용(傳模)되었다. 피사넬로에게는 이러한 주제가 자신의 동물연구를 유용하게 이용할 수 있는 기회가 되었다. 그리고 노루, 토끼, 개, 학 그리고 말과 값비싼 옷을 입은 유스타키우스가 비밀스럽고 어두운 숲에 함께 있는 장면으로 등장한다.

4 슈테판 로흐너(Stephan Lochner, 1400/10년경~1451)

슈테판 로흐너는 중세 후기 쾰른 화파의 뛰어난 대가이다. 물론 그의 교육에 대해서는 알려진 바가 없지만 얀 반 에이크의 주변에서 네덜란드의 고상한 세밀화를 배웠으리라고 추측된다.

로흐너와 그의 공방(工房)은 패널화와 미니어처의 종교적인 작품을 주로 작업하였다. 쾰른에서의 첫 작업은 황제 프리드리히 3세(Friedrich III)가 1442년 쾰른을 방문하였을 때 도시의 축제 장식에 참여하였던 것이다.

> **!** 약력
>
> 1400년 출생(추측건대 보덴제가의 메르스부르크, 1410년 출생이라는 설도 있음)
> 1430년 네덜란드와 베스트팔렌에서의 편력시대
> 1442년 쾰른에서 로흐너의 활동에 관한 최초의 기록(문서)
> 1447~48년 쾰른의 시의회 의원
> 1451년 쾰른에서 죽음

최후의 심판

로흐너의 제단화 작품들 중에서 가장 중요한 작품은 1435년에 만들어져 쾰른 발라프 리하르츠 박물관에 소장되어 있는 그림이다. 그림의 중앙은 황금 바탕 앞에 엄격하게 대칭, 배열되어 있는 대리청원자 마리아와 세례를 베푸는 요한 사이에 있는 예수의 모습이다. 즉 그들의 복장은 빨강, 파랑 그리고 녹색으로 삼색의 조화를 이룬다. 그와 비교하여 땅의 대좌구역은 최후의 심판에서 그들의 무덤을 떠나는 사람들의 나체 형상들로 가득하다. 왼쪽으로는 낙원으로 향하는 화려한 문을 통해 줄을 지은 사람들이 있다. 오른쪽으로는 지옥으로 향하는 사람들이 험악한 악마들에 둘러싸여 있다. 오늘날 쾰른과 프랑크푸르트

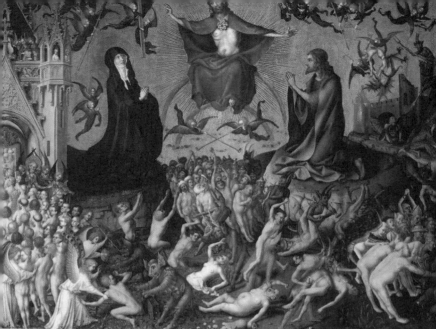

〈최후의 심판〉

에 소장된 측면 날개는 고통받는 12명의 사도와 성인들을 묘사한 것이다. 정밀한 사실적 묘사와 강도 높은 색감이 특징이다.

성상(성화)

교회의 양쪽 측면 제단과 더불어 귀족 출신 가문의 개인적인 성상을 위한 그림들도 만들어졌다. 로흐너가 만든 이러한 성상들 중 가장 아름다운 것은 〈장미 정원의 마리아〉(1448, 쾰른, 발라프 리하르츠 박물관)이다. 특히 장미나무와 금란으로 된 커튼 앞에 왕관을 쓴 마리아가 아기 예수와 함께 잔디의자 위에 앉아 있다. 어머니와 아들이 반원으로 배치된 음악을 하는 천사들 무리 사이에서 돋보인다. 최고로 꼽을 수 있는 것은 넓게 퍼진 마리아의 파란 옷과 같이 모든 세밀한 부분을 재현했다는 것이다.

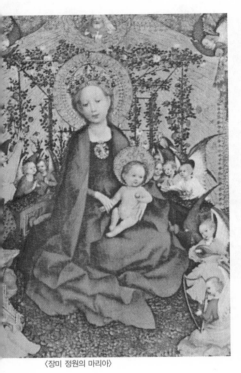

〈장미 정원의 마리아〉

5 히에로니무스 보스(Hieronymus Bosch, 1450년경~1516)

네덜란드의 화가, 본명은 히에로니무스 반 아켄이다. 화가 안토니우스 반 아켄(Antonius van Aken)의 아들로 태어나 현재의 네덜란드 남부지역인 헤르토겐보스(Hertogenbosch)에서 생의 대부분을 보냈다. 반 에이크 전통의 리얼리즘과는 매우 다른 환상적인 그림을 남겼는데 인간의 타락과 지옥의 장면은 소름끼치도록 끔찍하여 '악마의 화가, 지옥의 화가'라고 불렸다.

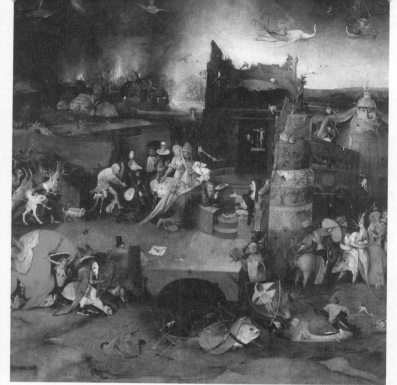

〈성 안토니우스의 유혹(중앙)〉

 그는 두려움을 자극하는 현상의 창시자로서 명성을 얻었다. 종교적이고 동시에 수수께끼 같으며, 많은 의미를 담고 있는 작품들은 무엇보다도 중세 후기 위기의식의 표현이라 할 수 있다. 그 당시 교회가 대변하였던 기독교의 세계상에 점차적으로 의문을 품게 되었던 것이다.

 예술적으로 볼 때 히에로니무스 보스는 환상적인 그림의 대가이자 1920년대의 초현실주의 선구자로 분류된다.

! 약력

1450년경 스헤르토겐보스 출생
1465년 아버지의 아틀리에에서 수학
1474년 처음으로 문서상에 언급됨
1480년 자신의 아틀리에를 엶
1485~86년 '우리 모두의 여인' 교단의 회원
1505년 쉐넨 폰 부르군트 헤르초그 필립을 위한 최후의 심판 작업
1516년 스헤르토겐보스에서 죽음

유혹(시험에 듦)

특징적인 주요 작품의 하나는 세 폭으로 된 〈성 안토니우스의 유혹〉(1500, 리사본, 국립 고대예술 박물관)이다. 악마의 유혹을 저항했던 은자 안토니우스의 전설을 기초로 한다. 하지만 악마 대신에 인간과 동물의 몸으로 된 기괴한 혼합체로 된 무리가 그림에 등장한다. 그들은 먼 경치가 보이는 기이한 건축물이 있는 세 곳의 상이한 무대 중앙과 양쪽 날개 부위를 꽉 메우고 있다. 그래서 전 세계가 폭력, 불쾌한 유령 형상에 휩싸여 있는 듯한 인상을 준다. 왼쪽 날개 부위에는 안토니우스가 그로테스크한 물고기에 의해 십자 모양을 한 파란 하늘에 둥실 떠 있다.

성경과 밀접한 관련의 그림들조차도 무서운 것을 담고 있다.—〈파트모스에서의 요하네스〉(베를린, 게멜데

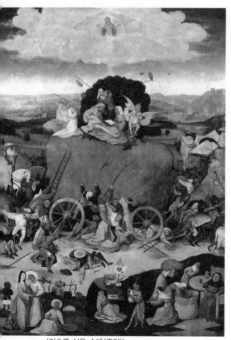

〈건초를 실은 수레(중앙)〉

갈레리)에서도 요괴가 기독교인들과 계시록 저자들의 잉크스탠드를 던져 떨어뜨리는 장면이 있다.

천국과 지옥

마치 왼쪽에서 오른쪽으로 길이 생기는 것처럼 세 단으로 된 제단화의 경우 보스는 전통적인 대칭을 포기하였다. 세 폭 그림 〈건초를 실은 수레〉(1490년, 마드리드, 프라도)의 경우 낙원으로부터의 추방에서 시작하여 중앙에는 거대한 수레가 모든 현세적인 물질의 무가치를 상징하고 있으며, 이어서 죄악의 처벌까지 표현하고 있다. 두 마리의 물고기가 끄는 수레는 폭력과 극악의 장면들로 에워싸여 있다. 권력과 부를 추구하고 그러면서 죄를 벗고자 하는 황제와 교황이 그 뒤를 따른다. 닫힌 측

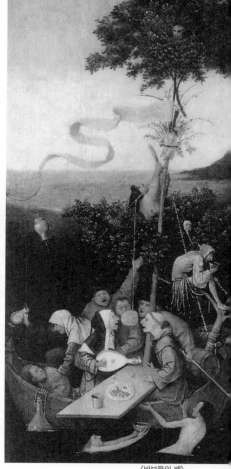

〈바보들의 배〉

면에는 넝마를 입은 방랑자가 세상의 위험을 구경하며 지나가는 장면이 있다. 인류의 거울상을 〈바보들의 배〉(1490, 파리, 루브르 박물관)가 대변한다.

❗ 〈쾌락의 정원〉

가장 수수께끼 같은 작품은 1510년에 만들어진 트립티콘(마드리드, 프라도)이며 그것은 〈쾌락의 정원〉이라는 제목을 달고 있다. 유리로 된 영과(穎果)처럼 속이 훤히 들여다보이는 몸체에 둘러싸인 전면에 있는 연인들의 나체 그림에서 에로틱한 모티브를 연관시킨 듯하다. 거대한 새들이 인

간들 위에 우뚝 버티고 있다. 네 갈래의 강이 멀리 배경으로 이어지는 경치로 갈라지며 중간 부분의 의미가 유일하게 낙원의 묘사에 근접한다. 왜냐하면 성경은 최초의 인간들이 죄를 범한 후에 추방되었던 에덴 정원에서 4가지 낙원의 강의 원천에 대해서 알려주고 있기 때문이다. 〈쾌락의 정원〉은 죄가 없는 사람들이 머무는 낙원 같은 세계를 묘사한 것일까? 왼쪽 날개에서 인간의 창조를 표현한 반면 오른쪽에서는 흉하고 파괴되고 불에 휩싸인 세상을 보여준다.

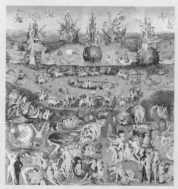

〈쾌락의 정원(중앙)〉

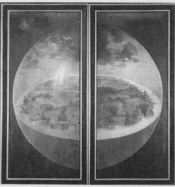

닫았을 때의 〈쾌락의 정원〉

註

1) 고대 로마제국의 계승자를 자처하여, 11세기 무렵에는 '로마제국', 12세기 무렵에는 '신성제국', 13세기 이후에는 '신성로마제국'이라고 칭하였다. 16세기에는 '도이치 민족의 신성로마제국'이라고 칭하게 되었다.

2) 1282년~1347년. 1294년부터 1301년까지 바이에른의 대공이었고, 1314년부터 독일의 왕이었다. 1328년부터는 신성로마제국 황제였다.

3) 바츨라프 4세. 신성로마 황제 카를 4세의 아들로 1363년 보헤미아 왕, 1376년 로마 왕(신성로마 황제 대관식을 올리기 전에 부른 칭호)으로 즉위했다. 왕권이 미약해 치세는 파란만장했으며 끊임없이 전쟁이 일어났다. 결국 반란을 일으킨 귀족에게 완전히 권력을 빼앗겼다.

4) 세 폭 달린 성단 장식 그림.

5) 중앙에서 접어 포갤 수 있게 경첩을 박아 댄 2장의 판자.

6) 채색화나 소묘에서 공간의 깊이나 거리를 나타내는 기법. 멀리 보이는 물체의 색이 대기에 의해 약간 다르게 보이는 것을 이용하여 색의 변화를 조절함으로써 원근을 표현한다.

7) 르네상스 시기에 이루어진 근대적인 의미의 원근법. 기하학적 원리의 투시도법에 따라 시선과 평행한 모든 직선은 수평선 위의 한 점, 즉 소실점으로 모이게 한 방법으로, 물체의 크기는 거리에 비례하여 작아진다.

8) 독일어 galerie(갈레리)는 영어의 Gallery(갤러리, 화랑)에 해당하며 독일어 고유명사는 그대로 살렸음.

9) 14세기 후기와 15세기 후기에 부르고뉴, 보헤미아 그리고 이탈리아 북부에서 발전된 고딕 예술파.

II. 르네상스 *Renaissance*

르네상스라는 개념은 근대 초기의 서양 예술사와 문화사를 가리킨다. 좁은 의미에서는 고대의 부활을 뜻하는데, 일반적으로 '암흑의 중세' 이후에 예술의 개혁과 연관된다. 문화적인 유산은 15세기부터 이탈리아에서 재발견되어 독창적인 창작의 측도로 평가되었다. 하지만 이러한 것이 중세의 기독교 전통이 무너졌다는 것을 의미하지는 않는다.

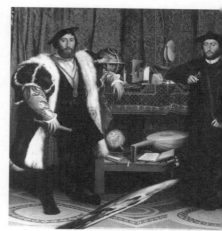

홀바인, 〈대사들〉

고대 신화의 재발견

더 정확히 말하자면 예술가들과 학자들은 고대와 기독교를 조화롭게 연결하였다. 이러한 것은 서로 다른 문화에 동등한 가치를 부여한 개방적인 휴머니즘의 의미에서 학식이 있는 사람들의 개인적인 존엄에 대한 새로운 해석과 결합되었다. 물론 제단화와 기독교적 기도 그림은 회화의 주요 과제로 남아 있었다. 하지만 이교도의 신과 전설의 세계에서 나온 형상을 가진 고대 신화에서 끌어낸 주제들의 묘사가 점점 더 중요하게 되었다. 인격의 새로운 가치 평가는 초상화 예술의 전성기로 이끈 동시에 예술가들도 인격체로서 존중받게 되었다는 것을 의미했다.

시기적으로 15세기(프로방스를 중심으로)의 초기 르네상스와 16세기(로마를 중심으로) 초의 중기 르네상스는 구별되었다. 이어지는 후기 르네상스도

유럽 전역에 확산되었으며 매너리즘(Manierism)[1]으로 표현되었다.

예술과 과학

아랍인들에 의해 전파된 고대 전통의 영향을 통해서 과학은 신학의 감독으로부터 자유롭게 되었다. 편견에 사로잡히지 않은 학자들은 자연과학을 갱신하고 확대하였으며, 이어 미술에 감각적인 인지의 새로운 인식을 따르도록 과제를 제시하였다.

새로운 것은 무엇보다도 고대 나체 예술의 갱신에 도움이 되는 해부학적인 인식이었다. 물리적인 세계상은 서쪽으로의 항해를 통해서 동아시아로 확대되었다. 1494년 콜럼버스를 통해 4번째 대륙으로 미국을 재발견하는 것으로 시작, 지구 원형설에 대한 증거를 도출하였으며, 동시에 머지않은 식민지 착취의 공포시대를 야기하였다.

원근법

예술과 과학 사이의 지속적인 관계 작용은 15세기에 항해의 경험을 뒷받침하였던 공간의 정확하고 수학적으로 구성된 재현 속에서 나타났다. 3차원의 공간을 2차원의 그림판이나 벽에 투사시키는 기술이 생성되었다. 게다가 평행의 일렬선도 점점 멀어지는 가운데 간격이 좁아지는 것도 여기에 한몫을 하였다.

즉 중심원근법의 경우 일렬선이 화면의 중앙에 있는 한 지점에서 만나 보이지 않는 공간구조가 만들어졌으며, 그것은 수학적인 정밀함으로 공간적 깊이의 사실적인 느낌을 일깨운 것이었다. 그림은 창문을 통해 보는 것과 같았다. 공간구조는 인물과 대상들의 가깝고 먼 것에 근거하여 모든 크기 관계가 결정되었다.

반면에 중세에는 중요도의 측도에 따라서 중요한 것은 크게 그리고 부

수적인 것은 작게 그리도록 정해놓았었다. 화가들은 그림에서 중요한 부분과 그렇지 않은 부분을 확연히 구별할 수 있는 다른 기술을 찾아내야만 했다.

? 알고 넘어가기

'르네상스'라는 개념은 '고딕' 개념과 마찬가지로 조르지오 바사리에게로 돌아간다. 미술사의 '이탈리아 대부'는 16세기에 이미 14세기부터의 이탈리아 미술의 리나시타(재탄생, 부활)에 관해 말했다. 이탈리아의 개념 리나시타는 프랑스어로 르네상스라고 하며, 이러한 시대 표시로써의 형태 안에서 미술과 문화사에 흡수되었다.

르네상스의 대가들

산드로 보티첼리(Sandro Botticelli, 1444/45년경~1510)
레오나르도 다 빈치(Leonardo da Vincei, 1452~1519)
마티스 그뤼네발트(Mathias Gruenewald, 1470/80년경~1528)
알브레히트 뒤러(Albrecht Dürer, 1471~1528)
루카스 크라나흐(노)(Lucas Crananch d. Ä, 1472~1553)
미켈란젤로(Michelangelo, 1475~1564)
라파엘로(Raffael, 1483~1520)
티치아노(Tizian, 1488/90년경~1576)
한스 홀바인(자)(Hans Holbein d. J., 1497/98년~1543)
피터르 브뤼헐(노)(Pieter Bruegel d. Ä, 1525/30~1569)
엘 그레코(El Greco, 1541~1614)

1산드로 보티첼리(Sandro Botticelli, 1444/45년경~1510)

초기 이탈리아 르네상스의 대표적인 화가이다. 본명은 알렉산드로 디 마리아노 필레페피이지만 살찐 그의 형을 보티첼리(맥주통)라 부르면서부터 형제 모두 보티첼리라 불리었다.

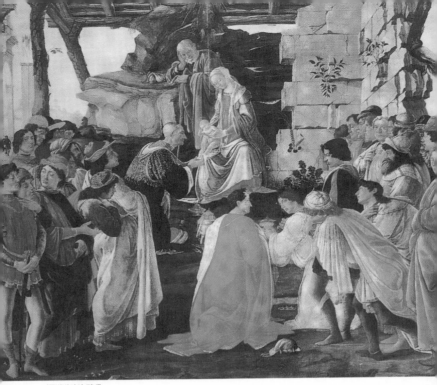

〈동방박사의 경배〉

> **！ 약력**
>
> 1444/45년경 피렌체 출생
> 1458년 금세공사에게서 견습
> 1464년 필리포 리피의 작업소로 입단
> 1470년 피렌체에서 작업장을 개시
> 1473년 루카스길드(Lukasgilde, 화가들의 조합)의 일원
> 1474년 피사에서 활동
> 1481~82년 로마에서 활동
> 1494년 설교자이자 수도사 사보나롤라의 신봉자
> 1510년 피렌체에서 죽음

토스카나풍의 초기 르네상스의 대부는 똑같은 방식으로 전통적인 기독교적 주제와 이교도적이며 기독교 이전의 고대로부터의 새로운 주제에 헌신하였다. 시민 엘리트(예를 들면 도시국가 피렌체의 메디치 가문)의 인본주의적인 정신적 재산에 속한 것들이다.

 보티첼리도 수공업자의 신분인 제혁공의 아들로 태어났다. 그의 예명은 거간으로 신분상승한 그의 형의 별명에서 따온 것이다. 형은 머리가 커서 맥주통(일 보티첼로)이라고 불렸던 것이다.

 보티첼리의 발전은 도미니쿠스 수도승 지롤라모 사보나롤라(Girolamo Savonarola, 1452~1498)의 설교의 영향이 컸다. 사보나롤라는 피렌체에서 신의 국가를 만들고자 하였고, 교황의 집행하에 사형을 당했다. 사보나롤라 설교의 영향 아래 모든 사치에 반대하여 보티첼리는 자신의 작품들을 화형장에 던져 태워버렸다. 하지만 그는 죽을 때까지 존경을 받으며 활동하였고, 〈예수의 죽음을 애도함〉(1495, 뮌헨, 알테 피나코텍)과 같은 기독교적인 주제들도 다루었다. 양식상의 특징은 빛나는 채색과 보티첼리의 묘사를 부각시키는, 소위 말하는 선 그리기의 명확한 윤곽이다.

 보티첼리의 중심 주제 영역은 여성의 미, 지혜, 용기 그리고 위엄이다. 여기서 전통적인 마리아 그림이 구약성서의 여성 영웅 유디트와 반인반마의 괴물을 제압한 미네르바와 더불어 아테나와 같은 고대의 여신들, 마르스의 군대를 해제하게 한 비너스의 묘사와 같은 비슷한 의미를 가진다. 우화적인 그림 〈봄〉(1478, 피렌체, 우피치 미술관)이 여성 존중의 절정기를 형성한다. 이 그림은 로마의 세 여신과 화환을 하고 꽃으로 장식된 하늘하늘한 옷으로 감싼 플로라와 함께 있는 사랑의 여신을 그렸다. 이러한 알레고리에 고대신화와 동시대의 시가 기초가 된다.

청탁자

보티첼리의 주요 작품은 은행가 코시모(Cosimo the elder)가 속한 메디치 가문(Family Medici)의 청탁에 의해 절정을 이루며 완성되었다. 제단화로 만들어진 〈동방박사의 경배〉(1475, 피렌체, 우피치 미술관)는 베들레헴에 있는 마리아와 아기 예수 앞에서 경의를 표하는 코시모가 가장 나이가 많은 동방박사 역할을 하였다. 반면에 피에로와 조반니는 각각 헌납을 하는 장면의 역할을 맡았다. 나머지 인물들에도 화가의 초상화가 포함되어 있다. 이러한 방식으로 화가는 메디치 가의 일원임을 표현했다.

로마에서는 교황 식스투스 4세(Sixtus IV)의 청탁을 수행하였다. 카펠라 시스티스에서의 성경 주제를 담고 있는 3면의 벽화였다. 배경의 중앙에 있는 〈코라 일당의 처벌〉은 콘스탄틴의 활을 가리키며 그것으로 로마의 예술 유물에 관한 관심을 강조했다.

〈비너스의 탄생〉

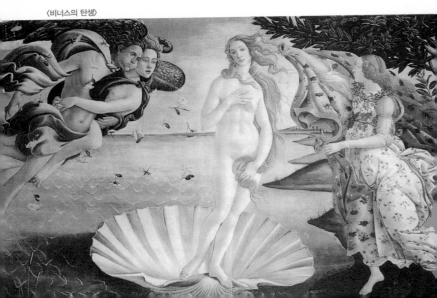

메디치 가의 청탁에 따라 보티첼리는 1485년에—어떠한 측면에서는 르네상스의 탄생을 표현한—신화적인 그림을 완성하였다. 비너스는 사이프러스의 해안가 조개 안에서 탄생한다. 제목 그대로 미의 여신인 비너스의 탄생 신화를 표현한 그림으로 지중해의 깨끗한 물거품에서 태어난 나체의 여신이 바람의 신에 의해 부드럽게 밀려와 옷을 든 요정이 기다리는 해안까지 다다른 장면이다. 그곳에서 사랑의 여신은 바로 고상한 옷을 감싸게 되지만 그녀의 몸은 완벽한 자연미를 보여준다. 고대 형상의 본보기에 따라 형성된 나체화의 얼굴은 메디치 가의 제2인자이며 교황 레오 10세의 동생인 줄리아노 데 메디치(Giuliano de Medici)의 연인 시모네타 베스푸치(Simonetta Vesoucci)가 그 모델이다.

2 레오나르도 다 빈치(Leonardo da Vinci, 1452~1519)

! 약력

1452년 피렌체에 있는 빈치 가문에서 출생
1469년부터 피렌체에서 화가이자 조각가 안드레아 델 베로키오를 통해 교육받음
1472년 피렌체의 루카스길드 회원
1482~99년 밀라노의 루도비코 스포르차 공의 궁정화가
1500년부터 피렌체에서 활동
1508년 프랑스에 점령된 밀라노로 귀환
1513년 로마에 거주
1516년 황제 프란츠 I세의 프랑스로의 초대
1519년 루아르 강가에 있는 앙부아주 근처에 있는 클루 성에서 죽음

이탈리아 피렌체의 빈민 출신인 레오나르도 다 빈치는 화가, 조각가, 예술이론가, 자연연구가 그리고 철학자이다. 일생을 독신으로 살면서 비행장비에서부터 잠수함까지의 기계적인 장비들을 창안하였으며, 건축 설계도를 통해서 우주에 형성된 창조적인 인간의 이상을 구현하였다. 작가로서 《회화론》을 집필하였으며, 인체의 독창적인 조사의 토대 위에서 해부학 교수법에 몰두하였다. 뼈, 근육과 근육건의 역학이 전면으로 대두되었으며, 레오나르도의 회화는 무엇보다도 자연의 감성이 풍부한 묘사와 더불어 혼을 불어넣

음과 정제된 심리를 통해 모든 해부학적인 정확도로 특징지을 수 있다. 그의 그림은 완성된 방식으로 이탈리아 르네상스의 전성기 양식을 대표한다.

새로운 양식

마리아를 그린 세 작품은 레오나르도의 예술적인 발전을 명백하게 한다. 우선 〈수태고지〉(1472~73, 피렌체, 우피치 미술관)는 초기 르네상스의 밝은 채색과 명확한 윤곽을 기초로 한다.

〈암굴의 성모〉(1500년대 초, 파리, 루브르 박물관, 런던에서 두 번째 표현양식)는 동굴의 비밀스러운 어둠이 마리아, 아기예수, 천사와 아기 요한을 감싸고 있다.

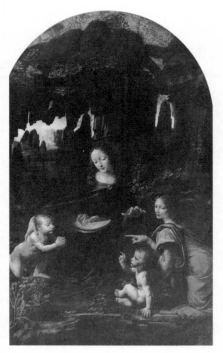

이젤화 〈성 가족과 성녀 안나〉(1505년경)는 성스러운 안나가 딸 마리아와 아이처럼 놀고 있는 가운데 양을 껴안고 있는 손자 예수의 모습이 보인다. 조화로운 삼각구도이다. 배경에는 산의 경치가 깊숙이 뻗어 있다. 스푸마토(sfumato)$^{2)}$의 기법을 이용하여 점점 흐릿해지는 전망의 자연스러운 심부효과(입체효과)를 자아낸다.

〈암굴의 성모〉

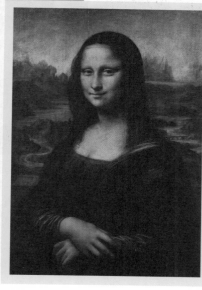

레오나르도의 전체 작품에서 두드러지는 것은 여성들의 초상화이다. 그중에서 가장 유명한 것으로는 1503~05년 피렌체에서 완성되었으며, 상인 프란체스코 지오콘도(Francesco Giocondo)의 아내 리자 데 지오콘도(Lisa de Giocondo)를 그린 〈모나리자〉이다. 파리 루브르 박물관의 보물에 속한다.

이 그림의 시대를 초월한 매력은 단지 비밀스러운 미소로부터 출발하며 그것의 수수께끼는 배경으로 된 먼 산이 수푸마토 기법을 통해서 근본적으로 심화되었다는 점이다. 구성적으로 이 그림은 아주 가볍게 그림 앞으로 몸을 돌림으로써 인물의 조화로운 삼각을 이루며, 그것을 통해 모든 경직된 자세의 인상을 섬세한 방식으로 피할 수 있었다.

〈모나리자〉

열두 인간의 특징

밀라노에서의 레오나르도의 주요 작품은 산타 마리아 델레 그라치에 수도원의 식당에 있는 벽화 〈최후의 만찬〉(1495~98)이다. 중앙 원근법의 공간에서 1열선은 예수의 얼굴에서 마주친다. 예수의 양 측면에는 만찬 식탁 뒤쪽으로 6명으로 나뉘어져 각각 삼각을 이루며, 다시 각각 3명으로 짝을 이루어 정렬되어 있다. 이러한 엄격한 대칭과 동시에 예수의 말에 반응하는 열두 제자들의 상이한 감정을 표현하는 것을 특징으로 하고 있다. 그들 중한 사람은 배신자이다. 예수의 얼굴에서는 그가 가야만 하는 고행의 길에 대해 알고 있음을 반영하며, 또한 알 수 없는 부드러운 표정을 지니고 있다. 이 작품은 예수 그림의 전형이 되었다. 또한 느린 작업을 가능하게 했던 특

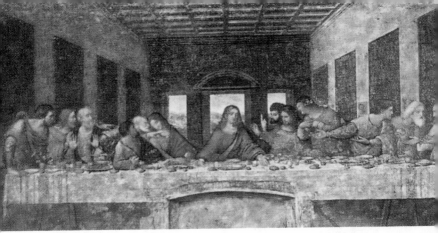

〈최후의 만찬〉

이한 회화기술(유화와 템페라화)[3]에 근거하였으며, 시작부터 자기 파괴의 위협을 받았다. 하지만 이것은 세계문화유산에 속하며 최근의 복원은 1999년에 완성되었다.

3 마티스 그뤼네발트
(Mathias Grünewald, 1470/80년경~1528)

본명은 마티스 고트하르트 니트하르트(Mathis Gothardt Nithart)이며 뷔르츠부르크에서 출생하였다고 전해진다. 하지만 미술사학자들 사이에서는 그의 정확한 행적은 거의 알려진 것이 없다고 한다. 그뤼네발트는 1500년경 아샤펜부르크에 가까운 젤링겐슈타트에 공방을 차리고 있던 것으로 추정될 뿐이다.

마티스 그뤼네발트는 동시대인 알브레히트 뒤러와 더불어 이탈리아의 르네상스가 점차적으로 북쪽으로 확산한 16세기 초에 가장 중요한 의미를 가지는 독일의 화가이다. 하지만 그뤼네발트는 좁은 의미에서는 르네상스 예술가

가 아니며, 독특한 표현력으로 후기 고딕의 전통을 강화시켰다. 이러한 그의 표현력이 그를 근대 표현주의의 선구자로 보이게 하였다. 그것은 무엇보다도 그의 채색의 대담함 때문이었다. 또한 그리스도 수난 장면의 육체적인 고통의 묘사에서도 기인한다. 말하자면 인물들의 육체적 고통은 그뤼네발트의 르네상스 미술과의 결합으로 특징된다. 이것은 또한 똑바른 삼각과 같은 기하학적인 구성 형태에도 해당하며, 가장 분명하게 볼 수 있는 것은 〈스투파흐의 마돈나〉(1580, 바트 메르겐트하임에서 스투파흐에 있는 마리아의 승천)에서이다.

❗ 약력

1470/80년경 출생(뷔르츠부르크에서 태어났다는 주장이 있다.)
1505년부터 아샤펜부르크의 마인츠 대주교의 궁중화가로 활동
1510~12년 프랑크푸르트에서 활동
1511년부터 아샤펜부르크의 알브레히트 폰 브란덴부르크 추기경의 궁중화가로 활동
1512~16년 엘사스에 있는 이젠하임에서 활동
1520년 아헨에서 칼스 5세의 왕위 즉위식에 참여
1526년 루터 교도로서 프랑크푸르트로 도피
1527년 할레에서 분수 건축의 대가가 됨
1528년 할레에서 죽음

그리스도의 수난(Passion)

그뤼네발트의 초기 작품에서의 중심 주제는 십자가에 처형되기까지의 예수의 수난이다. 이러한 연관에서 〈수난당하는 예수〉(아마도 1504~05년, 뮌헨, 알테 피나코텍)를 들 수 있다. 전례 없이 잔인하게 묶여 있는 구세주는 채찍질을 당한다. 예수의 눈은 가려져 있다. 왜냐하면 자신을 채찍질한 사람이 누구인지를 알아내야 했기 때문이다. 배경에는 한 남자가 북과 피리를 가지고 순교자를 안내한다. 아마도 이 그림은 기도 그림으로 그렸을 것이며, 고통받는 사람에게는 깊은 동정심을 불러일으키는 그림이다.

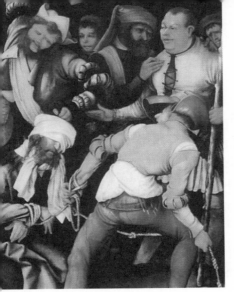

〈수난당하는 예수〉

역할 초상화

1520~25년에 그뤼네발트는 할레에 있는 생 모리츠 성당을 위한 제단화〈성 에라스무스와 성 모리스〉(뮌헨, 알테 피나코텍)를 완성했다. 청탁자는 마그데부르크와 마인츠의 대주교 알브레히트 폰 브란데부르크(Albrecht von Brandenburg, 1490~1545)였으며, 그는 1518년부터 추기경이었다. 값비싼 벽에 그려진 성 에라스무스(300년에 안티오치아의 대주교) 형상은 알브레히트의 얼굴선을 담고 있다. 오늘날의 남부 터키에 있는 안티오치아의 초기 기독교 대주교의 역할을 훌륭하게 해낸 것이다. 그의 상대, 아프리카인 모리스는 전설적인 테베이쉬 군단의 우두머리로서 화려한 갑옷을 입고 있다. 마치 카를 5세(Karl V. 1519~56)가 1520년 아헨에서 왕위 즉위식을 위한 행렬에서 입었던 것처럼. 그뤼네발트는 이러한 사건들의 알브레히트 증인의 수행자로서의 역할을 맡았다. 이 그림은 그뤼네발트의 아주 작은 섬세함까지 꼼꼼하게 묘사한 뛰어난 회화방식을 보여준다.

❗ 이젠하임의 제단화

1512~16년경 그뤼네발트는 이젠하임에 있는 안토니테르 수도원을 위해 세계에서 가장 유명한 제단화를 제작하였다. 이것은 세 겉면이 있는 개폐될 수 있는 제단화이다. 닫힌 날개 측면에 있는 첫 번째는 십자가에 못 박혀 고통을 받고 있는 예수의 형상, 열려진 측면에는 있는 두 번째는 〈마

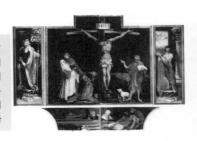

리아에의 고지〉, 〈천사의 콘서트〉, 〈아기예수와 함께 있는 마리아〉와 더불어 〈부활〉이다. 부활절 그림은 말하자면 탈구체화된 예수의 몸을 둘러싼 차가운 갈색, 초록과 파랑에서 따뜻하게 빛을 발하는 노란색조의 스칼라로 되어 있다.

세 번째 겉면은 니콜라우스 하겐나우어(Nikolaus Hagenauer)의 형상을 담은 함을 제시하며 성 안토니우스의 전설에서 나오는 두 장면에 둘러싸여 있다.—〈은둔자 바울로와의 만남〉과 〈성 안토니우스의 유혹〉, 이 그림에 등장하는 악령들은 히에로니무스 보스의 그림들과 일치한다.

4 알브레히트 뒤러(Albrecht Dürer, 1471~1528)

알브레히트 뒤러는 유럽의 일류급 예술가 그룹에 속하는 최초의 독일 예술가이다. 헝가리로부터 이주한 금세공사 아버지 알브레히트 뒤러(노)의 장남으로서 뉘른베르크의 라틴 학교를 다녔으며, 아버지의 공방에서 처음으로 미술교육을 받았다. 그 후 화가 미하엘 볼게무트(Michael Wolgemut, 1434~1519)에게서 교육받았다.

광범위한 공방의 책임자로서 뒤러는 약 1500년부터 주목을 받았다. 그에게 청탁을 하는 사람들은 세습 귀족들부터 작센의 선제후에서 황제 막시밀리안 I세까지 이르렀다. 가장 친한 친구로는 뉘른베르크의 인본주의자들이 있다. 그래픽 화가로서 그는 이탈리아와 네덜란드에서도 존

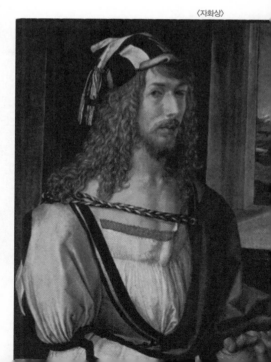

〈자화상〉

경을 받았다. 화가와 그래픽 화가(목판 조각과 동판화 제작)로서의 활동과 더불어 뒤러는 원근법과 인간 형상의 배율을 다룬 교습서도 집필하였다.

! 약력

1471년 뉘른베르크 출생
1490~94년 순례(콜마르, 바젤)
1494년 아그네스 프라이와 결혼
1494~95년 이탈리아 여행(베니스)
1495년 뉘른베르크에서 자신의 작업장을 개시
1505~07년 두 번째 이탈리아 여행(이탈리아 북부)
1509년 뉘른베르크 시의회 의원이 됨
1520~21년 네덜란드로 여행
1528년 뉘른베르크에서 죽음

주제

30년 동안 수많은 제단화와 기독교의 기도 그림들이 만들어졌다. 이러한 작품들은 중앙판 위에 예수의 탄생 그림이 있는 〈파움가르트너 제단화〉(1502~04, 뮌헨, 알테 피나코텍)부터 〈만성상〉(1508~11, 빈, 미술사 박물관)을 포함하여 〈네 명의 사도〉(1526, 뮌헨, 알테 피나코텍)에 이른다. 두 번째 주제 영역은 초상화와 자화상이다. 이미 13살에 뒤러는 자신의 현상화를 연구하였으며 그것을 묘사하기에 이르렀다. 그의 앞에 앉아 있는 모델들 중 남성과 여성 개개인을 특징화시켰는데 이러한 관찰 능력은 르네상스 정신에서 뒤러의 예술가적 개성을 보여주는 것이었다.

기법

뒤러는 나무에다 그의 유화의 선명한 색을 통해서 청탁자들의 높은 기대치에 부응하였다. 인물과 경치의 사실적인 묘사는 강도 높은 자연연구가 기초가 되었다. 스케치와 더불어 수채화와 불투명한 물감을 사용함으로써

색의 연구를 입증했다. 그 결과물로 〈산토끼〉와 〈큰 잔디밭〉이 있다. 또한 게와 무당벌레도 뒤러의 예술적인 관심을 일깨웠다.

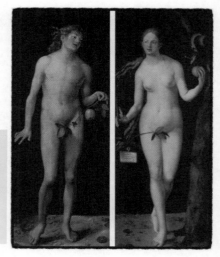

> **!** 〈아담과 이브〉
>
> 이 두 나체 형상들은 1507년 이탈리아 미술에 감동하여 만들어졌다. 이 두 그림은 마드리드의 프라도 미술관이 소장하고 있다. 물론 배와 사과는 인간의 타락에 대한 주제를 지시하지만 결정적인 것은 최초의 실물만 한 크기의 두 인간의 이상적인 묘사이다. 여기서 뒤러는 나체 예술의 대가로서 자리를 굳혔다.

5 루카스 크라나흐(노)
(Lucas Cranach the Elder, 1472~1553)

원래는 루카스 말러, 묄러 또는 뮐러이다. 자신의 고향 크로나흐(Kronach)의 이름을 따서 루카스 크라나흐(노)로 불린 그는 예술가들의 새로운 전형을 구현하였다. 그는 궁정화가이자 동시에 큰 공방 경영을 한 기업가라 할 수 있다. 빈에서 그는 인본주의자들과 왕래하였는데 레겐스부르크의 알브레히트 알트도르퍼(Albrecht Altdorfer, 1480~1538)와 마찬가지로 양식상으로는 도나우 학파에 속하였다.

도나우 학파는 경치를 독립적인 주제나 두드러지는 배경으로 하였는데 가장 뛰어난 작품은 〈십자가 밑에서 애도〉(1503, 뮌헨, 알테 피나코텍)이다. 비텐베르크에서 크라나흐는 16세기의 작센 중부 독일회의 창시자가 되었다.

〈에덴 동산의 아담과 이브〉

작센 선제후의 궁정화가

1505년부터 크라나흐는 비텐베르크에서 프리드리히 3세를 위해 궁정화가로 활동하였으며, 이어지는 선제후 두 사람을 위해서도 일했다. 시작은 인물이 많은 세 폭으로 된 그림 〈성 카타리나의 수난〉(1506, 드레스덴, 알테 마이스트 화랑)이다. 1520년부터 초상화와 더불어 세속적인 주제를 많이 다루었다. 궁중사회의 사냥 장면 〈노루사냥〉(1529, 빈, 예술사 박물관)에서부터 시작하여 고대 신화로부터 주제를 가져온다는 구실로 여성의 나체화까지 그렸다. 이러한 쾌락적 그림의 한 예

〈꿀 도둑 큐피드〉

가 〈꿀 도둑 큐피드〉(1530, 런던, 내셔널 갤러리)로써 벌레 쏘인 큐피드가 비너스에게 와서 울음을 터뜨리는 장면이다. 이들은 단지 목걸이와 세련된 깃 모자로 장식을 하고 있을 뿐이며, 옷을 벗은 궁중 여인을 연상시킨다.

루터의 궁중 예술가

프리드리히 3세는 개혁자 마틴 루터(Martin Luther, 1483~1545)를 보호하고 지지하였으며, 작센 선제후의 궁정화가였던 크라나흐의 임무는 개혁주의적인 종교적 그림을 그리는 것도 포함되어 있었다. 여기서부터 마틴 루터와의 친밀한 우정이 싹텄는데 마틴 루터의 수많은 초상화와 그의 가족들의 초상화를 통해서 반영되었다. 게다가 《루터 성경》(1522년부터)의 출간을 위해 목판화가 만들어졌으며, 루터의 구원 신학을 단지 법에 충실한 종교와

는 달리 믿음과 좋은 작품을 통해서 구체적으로 설명했다.

1546년 74세의 나이에 루카스 크라나흐
는 비유적인 그림을 그렸는데 오늘날 베
를린의 게멜데 갈러리에서 소장하고 있
다. 중앙에는 커다란 인공분수가 있고, 그
것으로부터 왼쪽의 가파른 암벽 배경 앞
으로 늙고 병든 여인들이 다가오는 장면
이다. 오른쪽으로는 인공 분수로부터 소
녀들이 옷을 입기 위해서 천막으로 내려
오고 있다. 천막 뒤 꽃밭에는 음악이 흐
르는 가운데 춤을 추는 연회가 펼쳐지고

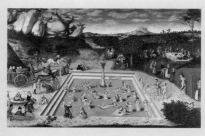

있다. 인공 분수의 중앙에 있는 주축대는 비너스와 아모르의 형상을 하고 있으며, 이 분수는 사
랑의 분수로 인식된다—사랑은 영원한 젊음의 꿈을 충족시킨다.

루카스 크라나흐 주니어(1515~1586)는 아버지가 돌아가신 후 바이마르에
있는 성 안의 교회를 위해 제단화 〈법과 기독교〉(1555)를 완성하였다. 예수
가 십자가에 못 박혀 있는 아래에 세례자 요한과 루터 사이에서 기도를 하
고 있는 루카스 크라나흐(노)를 표현하였다.

⁶미켈란젤로
(Michelangelodi Lodovico Buonarroti Simoni, 1475~1564)

원래 이름은 미켈란젤로 부오나로티로 이탈리아의 화가 · 조각가 · 건축가
· 시인이다. 작품에 조각 〈다비드〉, 〈모세〉, 〈최후의 심판〉 등이 있으며, 건축
가로서 산 피에트로 대성당의 설계를 맡았고, 많은 시작(詩作)도 남겼다.

! 약력

1475년 카프레세 출생
1488년 피렌체에서 화가 다비드와 도미니크 지르란다요의 견습생
1489년 피렌체에서 한 조각가의 견습생
1490년 메디치 궁에 거주
1492년 부모님 집으로 귀환
1496년 로마에서 첫 번째 거주
1501년 피렌체로 귀환(다비드상)
1505년 로마에서 두 번째 거주
1506년 피렌체로 귀환
1508년 로마에서 세 번째 거주
1520년 피첸체로 귀환
1534년 로마에 최종적으로 정착
1546년부터 베드로 성당의 건축 감독
1564년 로마에서 죽음. 시신을 피렌체로 옮김

60년 동안 미켈란젤로는 예술 중심지인 피렌체와 로마 두 곳에서 화가, 조각가 그리고 건축가로서 어마어마한 작품들을 완성하였다. 또한 시인으로서 문학사에도 입문하였다. 양식으로 볼 때 그의 작품은 르네상스 전성기와 후기 르네상스를 포괄하며, 근본적으로 바로크 양식에 영향을 주었다. 미켈란젤로를 통해서 로마는 기념물이 될 만한 것을 얻었는데 베드로 묘 위 중앙 건축으로써 설립된 서쪽 베드로 성당의 둥근 지붕이다. 물론 그 둥근 지붕은 미켈란젤로가 죽은 후에 완성되었으며, 17세기에 동쪽 방향으로 세워진 본진이 접합된 것이다.

조각가의 회화

미켈란젤로는 동시대인들 사이에서 조각가로서 알려졌다. 하지만 또한 훌륭한 화가였다는 것도 입증되었다. 대리석으로 조각하고 그려진 인물들의 공통적인 특징은 극적으로 운동 모티브를 강조한 힘찬 육체화이다. 예전의 원형그림(tondo)[4] 〈신성한 가족〉(1504, 피렌체, 우피치 미술관)이 이에 해

당된다. 목재로 된 이 그림은 강한 색이 특징이다. 그 색은 생동감이 넘치는 명암 효과를 띠며, 그것을 통해 옷의 주름이 입체적인 모형을 만든 것 같다. 또한 미켈란젤로의 벽화는 축축한 초벽 위에다 프레스코 벽화법의 기술을 이용하여 빛의 광채를 띠었다. 이 그림은 20세기 말에 시스티나 예배당 복원 때 새로이 대두되었으며, 미켈란젤로는 '화가의 독창성 없이 그린 조각을 만들었다.' 라고 말해 오랫동안 퍼져 있던 선입견에 반박하였다.

시스티나에서의 프레스코화(fresco)[5]

교황 궁과 연결하여 식스투스 4세(Sixtus IV, 통치1471~84)는 자신의 이름을 딴 시스티나 예배당을 건립하였으며, 옆면의 벽들을 그림(특히 보티첼리 작품)으로 장식하도록 하였다. 미켈란젤로는 교황 율리우스 2세(Julius II, 1503~13)의 청탁을 받아 어마어마한 천장 그림(1508~12, 13×26m)을 서로 다른 기법으로 만들었다. 창조사와 홍수의 장면으로 된 9가지 정각의 그림판은 이어지는 구약성서의 주제에 의해서 권력을 가진 예식복장을 입은 인물들(남성 예언자와 여성 예언자)이 나체 형상들과 더불어 궁형의 작은 아치에 첨가되었다.

로마에서의 마지막 체류 초반에는 바울 3세(통치 1534~49)의 중요한 청탁들을 수행하였다. 시스티나의 제단벽은 마태복음의 시구에 따라서 구름 위에 위엄을 가진 예수의 형상이 있는 〈최후의 심판〉(1536~41)으로 예술적인 비전으로 변화되었다─ '신의 영광 안에 인간의 아들이 오심에 관하여' (마태복음 25장 31절).

미켈란젤로가 살던 시대에도 여전히 프레스코 풍의 수많은 나체화가 이슈가 되었으며, 종교적인 벽화의 주요 작품도 결국 한 화가에 의해 미켈란젤로가 그린 인물들에게 의복을 추가하여 수정하도록 청탁을 받으면서 파괴되는 것으로부터 모면하였다.

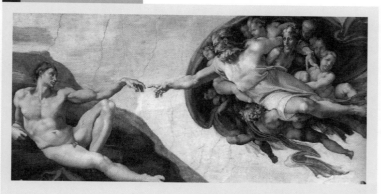

시스티나 성당의 천장화 중앙에서 미술사에서 가장 유명한 두 집게손가락을 발견할 수 있다. 이 그림은 최초의 인간 창조와 생명을 불어넣어 주는 것을 표현하고 있다. 언덕 위에 누워 있는 아담이 오른팔을 뻗은 신을 향해 자신의 왼쪽 팔을 뻗는 장면이며, 다음 순간 두 집게손가락이 마주치면서 생명의 불꽃이 타오른다. 신은 천사와 한 여인에 둘러싸여 있으며, 그 여인의 눈빛은 아담을 향하고 있다. 이러한 방식으로 인도된 여인이 이브이다. 다음에 이어지는 그림에서는 잠자는 아담으로부터 이브가 만들어지는 전통적인 묘사가 이러한 새로운 모티브를 따른다.

7 산치오 라파엘로(Sanzio Raffaello, 1483~1520)

르네상스기 대표적 화가이다. 이탈리아 우르비노 출생, 본명은 산치오 라파엘로이다. 그는 화가이자 궁정시인인 조반니 산티의 아들로 어려서부터 조형과 감정, 빛, 공간표현까지 두루 연마하였다. 그의 천재성은 16세에 이미 그를 대가의 반열에 올려놓았다

라파엘로는 37살에 요절하였지만 엄청나게 많은 작품을 완성하였으며, 그 작품들은 르네상스 전성기의 예술적인 이상의 완성이라고 극찬을 받는다. 이러한 이상은 평면으로 된 그림 기하학(삼각, 원) 그리고 전체구성, 정력학과 역동성, 사랑스러운 감정과 진지한 위엄과 같은 모든 양식 요소의

조화로운 균형에 해당한다. 예술의 목적은 완성되지 않은 현실에 대하여 더 고차원적인 현실성을 대변하는 미의 이상으로의 고양을 형성하는 것이다. 게다가 라파엘로는 자신의 청탁자들과 동료들에게 가상과 현실 사이의 대조를 지양하도록 한다. 라파엘로의 마지막 그림 〈예수의 변용〉(바티칸 미술 갤러리)은 조화로운 대조의 균형 한계에 부딪힌다—신성한 땅이 타보르 산 위 광명 속에 떠있으며, 산 아래에는 어찌할 바를 모르는 젊은이들과 뭔가에 홀린 아이들이 있는 그림이다.

❗ 약력

1483년 이탈리아 우르비노 출생
1500년 페루자에서 피에르토 페루지노의 제자
1504년부터 피렌체에서 활동
1508년 교황궁에 들어감
1514년부터 자신의 토대를 동료 화가들(무엇보다도 줄리오 로마노)에 의해 확대
1514년부터 로마에 있는 고대 유물을 관리하는 관장이 됨
1520년 로마에서 죽음. 신전에서 장례

마리아 그림과 초상화

〈마리아와 요셉의 결혼〉(1504, 밀라노, 브레라 미술관)을 시작으로 하는 마리아 그림들은 라파엘로 명성의 토대가 되었다. 여기서 인물들의 그룹은 중심 건물의 전면에 우뚝 솟아 있으며, 이 건물은 이상적인 건축상과 그림 안의 그림으로써 작품의 위쪽 전체 반을 차지하고 있다.

피렌체에서 활동하는 동안 〈초원의 마리아〉(1505~06, 빈, 미술사 박물관)처럼 아기예수와 아기요한과 함께 있는 다정다감한 그림들이 만들어졌다. 인물의 그룹은 삼각구도를 이루고 있으며, 배경 깊숙이 펼쳐지는 빛이 가득하고 부드러운 경치 앞에 서 있다. 이러한 경치가 전체적으로 우아한 분위기를 연출한다.

피렌체의 상인 〈아뇰로 도니〉(1506)의 초상화와 그의 아내 〈 막달레나 도니〉(둘 다 피렌체, 피티 궁전)의 초상화에도 비슷하게 연출된다. 여기서 인식할 수 있는 심리적인 특징들은 후기의 초상화에서 강화된다. 예를 들어 작가 〈카스틸리오네〉(1515, 파리, 루브르 박물관)의 초상화와 더불어 〈교황 레오 10세와 두 명의 추기경〉(1518~19, 피렌체, 우피치)의 그림에도 영향을 미쳤다.

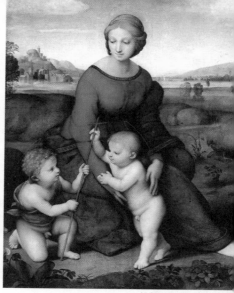

〈초원의 마리아〉

드레스덴의 게멜데 갈레리 알테 마이스터의 가장 유명한 작품은 1513년에 피아첸차 성 식스투수 1세에게 축성된 교회를 위해 생성되었다. 왼쪽으로 전면에 서 있으며 청탁자 율리우스 2세의 얼굴 모습을 하고 있는 교황과 오른쪽으로는 무릎을 꿇고 있는 성 바바라에게 아기예수를 안고 있는 마돈나의 환영이 보인다. 신의 어머니는 구름 위로 다가가고 양 측면으로 드리워진 커튼은 신성한 내용을 해치지 않고서 천국의 현상에 현실의 극적 특징을 부여한다. 식스투스가 마돈나를 바라보는 동안 바바라는 시선을 아래로 하고, 아이와 같은 호기심을 가지고 머리 위로 벌어지는 하늘의 현상을 관찰하고 있는 두 명의 천사를 쳐다본다.

교황궁에 있는 프레스코 벽화

1508년 율리우스 2세는 라파엘로에게 교황의 개인 방들, 바티칸 궁정의

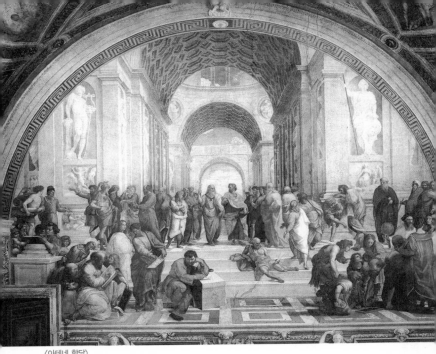

〈아테네 학당〉

방들을 프레스코화로 장식하도록 청탁하였다. 이 임무에 라파엘로와 늘어나는 라파엘로의 제자들이 전념하였다. 그중에는 메디치 가문(통치 1513~21)의 레오 10세도 있었다. 4개의 공간으로 나눠진 순환은 4가지 비유적이고 기념비적인 프레스코화로 서명의 방에서 시작된다. 그것의 주제들은 시(아폴로 신의 성지), 철학(플라톤과 아리스토텔레스의 아테네 학당)과 신학(성체에 관한 논쟁)이다. 이것들과 계속 이어지는 프레스코화는 정리된 가득함, 모티브의 다양성 그리고 역사적이고 시대적인 사람과 사건에 대한 풍자, 때때로 성경 주제와 연관되어 매혹적이다.

⁸ 티치아노 베첼리오
(Tiziano Vecellio, 1488/90년경~1576)

이탈리아 화가로 9세 때 베네치아의 세바스티아노치카토에 입문하여 젠틸레 벨리니에게 배우고, 다시 그 동생인 조반니 벨리니(Giovanni Bellini, 1430~1516), 동문인 조르조네(Giorgione, 1478~1510) 등에게서 배웠다. 초기 작품에는 조반니 벨리니와 조르조네의 영향을 받은 것이 많고, 〈전원의 합주〉와 같이 작품의 귀속을 둘러싸고 티치아노와 조르조네 간에 아직도 정설을 가리지 못한 것도 있다.

! 약력

1488/90년경 베네토에 피에베 디 카토레 출생
1500년 베니스의 모자이크 장인에게서 견습
1502~07년 조반니 벨리니와 조르조네의 문인
1513년 베니스에서 자신의 공방을 엶
1424년 아들 폼포니오(Pomponio)가 태어남
1525년 가정부(1513년부터) 세실리아와 결혼, 아들 오라지오(Orazio)가 태어남
1529년 볼로냐에서 카를 5세와 처음으로 만남. 1533년 티치아노는 기사로 추앙되며 그것으로
　　　귀족이 됨
1530년 딸 라비니아가 태어남
1545년 오라지오와 함께 로마로 여행
1548년 아우구스부르크(1510~51에도 마찬가지)의 제국의회에 참가
1566년 피렌체에서 아카데미아 디세뇨(디자인)의 구성원이 됨
1576년 베니스에서 죽음, 프라리 성당에서 장례

티치아노의 그림은 소묘식이 아닌 베니스의 세련된 회화의 절정을 이루었다. 명확한 윤곽을 고려한 조형방식이다. 전형적인 베니스 풍의 빛을 마신 듯한 채색은 티치아노의 스승 조반니 벨리니와 조르조네의 섬세한 지도 덕분이었다. 티치아노는 일정한 색조가 자신의 이름을 따서 티치아노 빨강이라고

불린 유일한 화가였다. 티치아노는 예술가에게 부여될 수 있는 최고의 영예를 얻었으며, 그의 영향력은 바로크 시대까지 유럽 전역으로 도달하였다.

성경과 고대 신화

티치아노가 첫 번째로 주목을 받은 작품은 1516~18년 베니스에 있는 프라리 성당을 위해 만든 작품이었다. 약 7미터 높이의 제단화는 〈마리아의 승천〉을 표현했다. 빛을 발하는 빨간 옷을 입은 신의 어머니가 그녀의 열린 석관 위에 둥둥 떠 있으며, 그 석관을 사도들이 황홀한 놀라움의 표정으로 에워싸고 있다. 회화적인 빛의 폴리가 천국을 배경으로 한다. 후기 작품에도 종교적인 작품들이 가득하였으며, 가장 마지막으로 완성한 작품은 스케치한 듯한 느낌을 주는데 회화식의 〈가시 면류관〉(1576, 뮌헨, 알테 피나코텍)이다.

그 외에도 알폰소 데스테(Alfonso d' Este) 군주와 같은 사람의 청탁이 때때로 있었다. 페라라에 있는 그의 성을 위해 1516년부터 고대 신화의 장면들로 구성된 연작을 제작하였다. 가장 유명한 것은 〈낙소스 섬에서 바쿠스와 아리아네의 만남〉(1520~23, 런던 내셔널 갤러리)이다. 압도적인 색깔로 된 여성의 육체가 따뜻한 빛으로 둘러싸인 이 대작은 〈다나에〉(1545, 나폴리 카포디몬테 미술관 ; 두 번째 채색 1553~54, 마드리드, 프라도)이다.

〈뮐베르크 전투 후의 카를 5세〉

궁정의 직무수행

알폰소 데스테는 높은 고위 청탁자들 중 초반부에 해당하며, 교황 바오르 3세(Paul III Reg., 통치

1534~49)와 카를 5세(Karl V. Reg., 통치 1519~56)까지도 티치아노에게 초상화를 그려줄 것을 요청하였다. 한 가지 일화에 의하면 황제는 초상화 모델로 앉아 있을 때 티치아노가 떨어뜨렸던 붓을 집어주기 위해서 몸을 일으켰다고 한다. 티치아노의 기념비적인 초상화 〈뮐베르크 전투 후의 카를 5세〉(1548, 마드리드, 프라도)는 기사화이다. 승리 후 혼자 해 저무는 광경 앞에 서 있는 황제의 우울한 감정을 반영한 것이다. 또한 카를의 아들 필리프 2세(Philipp II, 통치 1556~1598)도 티치아노의 청탁자였다. 그를 위해서 〈비너스와 오르간 연주자〉(베를린, 게멜데 갈레리)의 그림들 중 한 작품이 생겨났다. 스페인 왕이 오르간 연주자로 비유된 것은 재미있는 일이다.

! 〈우르비노의 비너스〉

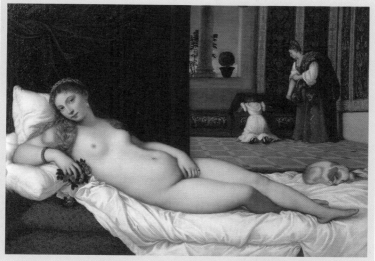

드레스덴의 게멜데 갈레리 알테 마이스터에는 피렌체 우피치엔 소장의 티치아노 작품과 비교할 만한 나체화가 있다. 이 작품은 조르조네의 〈잠자는 비너스〉에 견줄 만한 작품이다. 자연에 누워 있던 사랑의 여신이 티치아노의 〈우르비노의 비너스〉에서는 잠옷을 걸친 상태로 깨어난다. 배경으로는 시녀들이 여주인의 옷을 챙기고 있다. 아마 여주인은 우르비노의 연인일 것이다.

한스 홀바인(자)
(Hans Holbein the Junior, 1497/98~1543)

독일 르네상스 회화의 대표자. 아버지인 대(大) 한스 홀바인과 삼촌인 지크문트는 독일 후기 고딕 양식의 그림으로 유명했으므로 그들로부터 적절한 미술 교육을 받았을 것으로 보인다. 한스 홀바인은 특히 초상화에 뛰어났는데 작품에 유화 〈에라스무스의 죽음〉, 목판화 〈죽음의 무도〉 등이 있다.

! 약력

1497/98년 아우구스부르크 출생
1510년 아버지 한스 홀바인(노)의 공방에서 교육
1513~14년 형 암부로사우스와 함께 여행
1515년부터 바젤에서 활동
1518~19년 롬바다이로 학습 여행
1519년 바젤의 화가 길드에 입문
1520년 엘리자베스 쉬미트와 결혼
1524년 프랑스 여행 후, 바젤로 다시 돌아옴
1532년부터 런던에서 활동
1536년부터 하인리히 8세의 궁중화가
1543년 런던에서 죽음

한스 홀바인은 화가 암브로시우스 홀바인(Ambrosius Holbein, 1494~1519)의 동생으로서 화가 가족들의 중세 후기 전통으로부터 분리되어 유럽의 일류급 초상화 화가로 발전하였다. 예리한 관찰을 통한 그의 세상에 대한 시각은 바젤에 있는 에라스무스 폰 로테르담(Erasmus von Rotterdam, 1466~1550)과 런던에 있는 토머스 모루스(Thomas Morus, 1478~1535)와 같은 인본주의자들과의 우정을 통해 근본적으로 영향을 받았다.

초상화 미술

일찍이 홀바인은 종교적인 묘사 〈동굴 안의 예수〉(1521, 바젤, 미술사 박물관)와 초상화 〈책상에 앉아 있는 에라스무스〉(1523, 바젤, 미술사 박물관)를 통해서 두각을 나타냈다. 두 가지 주제 영역을 결합한 것이 〈시장 야콥 마이어줌 하젠의 마리아〉(1526, 담쉬타트, 쉴로스 박물관)이다. 보호의 외투자루를 펼쳐든 마리아의 발밑에 있는 한 가족의 단체 초상화를 통해 실제의 인물들과 신의 어머니와의 크기는 비례한다. 홀바인의 초상화 미술은 하인리히 8세(Heinrichs Ⅷ, 통치 1509~1547)의 세 번째 연인인 여왕 〈제인 세이모어〉(Jane Saymour, 1536, 빈, 미술사 박물관)와 왕을 포함한 영국 왕정의 일원들에 대한 묘사에서 정상에 오른다.

! 〈상인 게오르그 기체〉

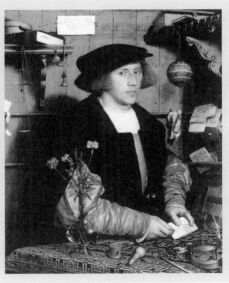

베를린 게멜데 갈레리의 가장 유명한 그림으로는 홀바인의 초상화(1532)가 속한다. 단치히 출생의 상인들 중 한 사람이 한자 동맹(Hanseatic League. Hansa는 Hanse로 쓰기도 함)[6]의 런던 체류 동안 스탈호프에 있는 자신의 작업실에 있는 모습이다. 탁월한 세밀함은 패랭이꽃, 로즈마리, 바실리쿰과 금빛 니스가 담겨진 유리꽃병에서 볼 수 있다. 이 꽃들과 풀은 35세의 게오르그 기체(Georg Gisze, 1497~1562) 성격의 특징을 상징한다. 즉 변하지 않는 사랑, 충실, 순수함과 겸손함……. 식물의 상징은 부와 사회적으로 최고의 주목을 받고 있는 신중한 한 남자를 섬세하게 관찰한 관상학(인상학)이 받들어주고 있다.

수수께끼 같은 그림의 완성도

작품의 완성도와 수수께끼 같은 의미의 결합에 대한 탁월한 예는 1533년 런던에서 만들어진 이중초상화 〈영국 왕정에 보낸 프랑스 사신들〉(런던, 내셔널 갤러리)이다. 두 사신들은 과학과 예술을 대표하는 대상을 통해 분리되었으며, 묘사된 대상들의 경우 사회적 위치를 특징짓는 것들이었다. 일그러진 기형의 해골도 첨가되었다. 이러한 모티브는 모든 현세의 재물, 권력, 인식과 성과(실적)의 무상함을 상징한다.

10 피터르 브뤼헐(노)
(Pieter Bruegel the Elder, 1525/30년경~1569)

피터르 브뤼헐(노)은 16세기 네덜란드의 대표적 화가 가문 출신이다. 그의 전체 작품은 매우 다른 주제 영역으로 분류된다.

끼워 맞춘 장면들과 달리 처음으로 우위를 차지하는 경치와 순수한 풍경화를 그렸다. 또한 성경의 묘사와 도시인들의 삶에서부터 시골 농부들 삶의 모습도 표현했다.

그의 후손은 3대에 걸쳐 활동하였으며, 마지막이 아브라함 브뤼헐(Abraham Bruegel, 1631~1679)이었다. 피터르 브뤼헐의 아들 피터 주니어(1564~1638)는 아버지가 '지옥의 브뤼헐'이라고 정한 무시무시한 장면을 반복하였다. 반면에 얀(노)(1568~1625)은 '꽃의 브뤼헐'로 대작의 꽃다발을 정물화로 만들었으며, 식물 전문가였던 페테르 파울 루벤스(Peter Paul Rubens)로부터 기대치 높은 의뢰를 받았다.

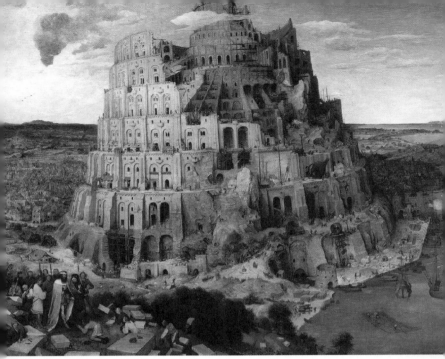

〈바벨 탑〉

! 약력

1525/30년경 브라반트 또는 브레다에서 출생
1545년부터 안트베르펜에서 교육
1551년 안트베르펜의 루카스길드에 입문
1552~53년 프랑스와 이탈리아 남부를 거쳐 로마로 여행
1562년 안트베르펜에서 브뤼셀로 이주
1563년 마예켄 쿠케와 결혼
1564년 아들 피터르 브뤼헐 주니어 태어남
1568년 아들 얀 브뤼헐(노) 태어남
1569년 브뤼셀에서 죽음

풍경화(경치)

브뤼헐의 가장 유명한 그림으로는 〈눈 속의 사냥꾼〉(1565, 빈, 미술사 박

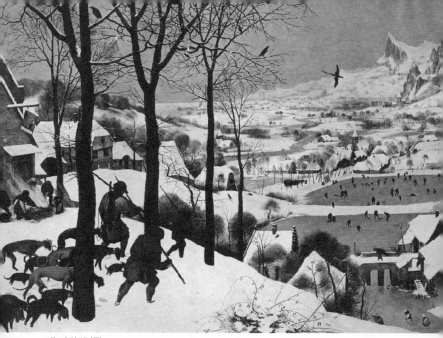

〈눈 속의 사냥꾼〉

물관)이 속한다. 이 작품은 한 상인이 안트베르펜에 있는 자신의 성을 위해 청탁하여 완성된 것이다.

　원래 이 그림은 12개월을 표현한 그림으로 사냥꾼의 무리가 사냥개들과 함께 발자국을 내며 걷는 경치로 1월을 대표한다. 또한 2월은 〈흐린 날〉(빈), 6월은 〈건초 수확〉(프라하, 내셔널 갤러리), 8월은 〈곡물의 수확〉(뉴욕, 메트로폴리탄 아트 박물관), 그리고 11월은 〈가축 떼의 귀환〉(빈)을 그린 것이다. 이러한 연작은 각각의 계절 분위기를 회화적 색채로 볼 수 있기에 매우 독특한 방식이라 할 수 있다. 조감도, 즉 높은 지점으로부터 내려다보는 전망은 여기서도 브뤼헐의 조형수단으로 사용되었으며 그의 대부분의 작품에 적용되었다.

이러한 것은 성경을 주제로 하는 풍경화에도 그대로 드러난다. 〈사울로스의 자살〉(1662), 〈바벨 탑〉(1563), 〈십자가를 짊어짐〉(1564)은 모두 빈에 소장되어 있다. 재앙의 경치로 〈죽음의 승리〉(1562, 마드리드, 프라도)나 도시의 풍경화로는 1559년 〈금식에 대항하는 카니발의 전투〉와 1560년의 〈아이들의 놀이〉에도 해당한다. 장소의 넓은 공간 확보는 중세 후기부터 네덜란드의 미술을 특징짓는 디테일한 사실주의와 연결된다.

농부 브뤼헐

후기 작품에서는 변화된 주제와 놀라운 기법이 도입되었다. 이것은 실내에서 거행된 〈농부의 결혼〉(빈)에서 볼 수 있으며, 마찬가지로 1567년에 그린 〈농부의 춤〉(빈)에서도 그렇다. 공간적인 제한과 움직이는 인물들의 크기가 새롭다. 그들의 생동감 넘치고 현실에 충실한 형상들은 열심히 일하고 구속받지 않는 시골 사람들의 인식을 확신한 것이며, 이러한 의미에서 그의 표현방식을 '농부 브뤼헐'로 정당화시킬 수 있다.

11 엘 그레코(El Greco, 1541~1614)

원래 이름은 도메니코스 테오토코폴로스이며, 그리스에서 태어난 스페인 화가이다. '엘 그레코'는 에스파냐로 올 때 '그리스인'과 같다고 해서 스페인 어로 '그리스인'이라는 말인 그레코(Greco)라는 말을 붙인데서 유래되었다.

그는 16세기 후기에서 17세기 초 스페인 회화에서의 대표적 인물로 르네 상스 시대에 고대의 부활에 관여한 것은 후기의 작품들로 제한된다. 〈라오 쿤의 죽음〉(1610~14, 워싱턴, 국립 미술관)은 신의 재판으로써 기독교 주제이

〈톨레도 풍경〉

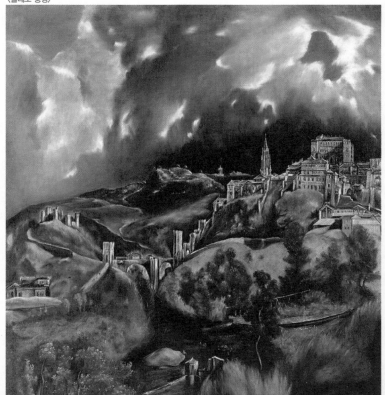

다. 한 가지 예외는 〈톨레도 풍경〉(1600, 뉴욕, 메트로폴리탄 미술관)이다. 하늘의 강렬한 명암 때문에 잘못된 제목 '톨레도에 내리는 폭풍우'를 붙이게 되었다. 세속적인 초상화 예술은 풍경화와 고대신화보다 더 큰 관심 영역이었다. 하지만 엘 그레코는 교회의 장식을 위해 일정한 청탁을 압도적으로 받아들였다. 그것은 부분적으로 인본주의로 두드러지는 프로테스탄트 개혁에 대한 반응으로 가톨릭 반개혁의 상징 속에서 다시 깨어난 종교성의 형태를 입증한다.

! 약력

1541년 크레타의 칸디아 출생
1560년 성화상 화가로서 수도학교에서 교육
1566~69년 베니스의 티치아나 공방에서 활동
1570년 로마에 체류
1577년 필리프 2세의 소환으로 마드리드(엘 에스코리알의 수도성의 장식)로 가고 그 이후에 톨레도에서 거주
1580년 마드리드에 체류
1582년 톨레도로 귀환
1614년 톨레도에서 죽음

엘 그레코의 '마니에르(묘사기법)'

베니스에서 티치아노 지도 아래 성화상 화가로 있었던 경험과 로마에서 미켈란젤로의 작품들 영향을 받았기에 그는 불변의 양식을 발전시킬 수 있었다. 빛을 발하는 채색과 육체의 새로운 이해가 바로 그것이다. 자신이 그린 마른 형상들이 육체적인 존재를 극복한 듯 보인다. 특징적인 예는 〈그리스도의 부활〉(1584~94, 마드리드, 프라도)이다. 제단화는 파열의 인상을 전달하며 게다가 관절을 삔 묘지기가 바닥에 나동그라지고 반면에 예수의 형상은 화살 모양으로 위로 쏘듯이 되어 있다.

하늘과 땅

주요 주제는 신화적인 방식으로 연결된 하늘과 현세적 공간 사이의 차이를 보여준다. 예를 들어 인물들이 많은 제단화 〈오르가스 백작의 매장〉(1586~88)과 후기 작품 〈목자의 기도〉(1612~14, 마드리드, 프라도)를 들 수 있다. 〈목자의 기도〉는 엘 그레코가 자신의 묘 천장을 위해 톨레도에 있는 산토 도밍고 엘 안티구오 성당에서 완성하였으며, 인간을 두 부류로 나누었다. 즉 예수를 둘러싸고 있는 사람들과 아이들 위로 날고 있는 천사들 무리였다. 힘이 넘치는 옷 색깔은 새로 태어난 구세주가 발산하는 빛 속의 어두운 배경 앞에서 빛난다. 전면에 무릎을 꿇고 있는 목자들 중의 한 사람은 〈복음서 저자 루카스〉(1605~10, 톨레도, 대성당)에서처럼 자화상으로 여겨진다.

❓ 알고 넘어가기

매너리즘이라는 표현은 이탈리아 어의 maniera에서 '묘사기법'이라는 의미에서 파생되었다. 물론 일반적으로 유효한 법칙성보다 개인적인 양식수단의 사용이 증가되는 것이 더 중요하다는 의미에서 완성되었다. 매너리즘의 미술은 고전주의 미술과 반대로 사용된다. 전체 미술사에서 차이점을 드러내지만 무엇보다도 고전적인 전성기 르네상스와 매너리즘식의 후기 르네상스 사이의 관계를 특징짓는다. 16세기의 전형적인 매너리즘의 대표자는 엘 그레코와 더불어 밀라노 출생으로 프라하에서 궁중화가로서 활동하는 주세페 아르침볼도(Giuseppe Arcimboldo, 1527~1593)가 속한다. 그는 박물표본과 대상들로 자신의 비유적인 모상(模像)을 만들었다.

註

1) 자연적인 것과 반대되는 인공적인 특징을 지녔다. 중기 르네상스와 바로크 이전까지 지속된 유럽 예술의 시기이다. 이탈리아어 'maniera'에서 나왔다.

2) 색을 미묘하게 변화시켜 물체의 윤곽을 마치 안개에 싸인 것처럼 사라지게 하는 기법.

3) 계란 노른자와 같은 것을 아교와 섞어 불투명 안료로 사용하는 화법.

4) 장식미술로써 원형으로 된 그림.

5) 소석회에 모래를 섞은 모르타르를 벽면에 바르고 수분이 있는 동안 채색하여 완성하는 회화.

6) 독일 북부의 도시들과 외국에 있는 독일의 상업집단이 상호교역의 이익을 지키기 위해 창설한 조직. 독일어 Hanse는 '무리'나 '친구'라는 뜻의 고트어에서 유래한 중세 독일어로서 '길드'나 '조합'을 의미했음.

III. 바로크와 로코코 *Barok and Rokoko*

바로크는 17세기에서 18세기 초기의
서양 예술과 문화를 대표한다. 그와 더
불어 바로크 예술은 또한 바다를 건너
식민지(예를 들어 멕시코)에서도 확산되
었다. 물론 바로크 예술은 과제의 영역
에 따라 상이하게 발전했다. 궁중예술
이 왕, 선제후 그리고 귀족들의 청탁에
서 지역을 초월한 양식의 특징을 소유
한 반면에 교회의 예술은 신앙의 관점
에서 구별된다. 프로테스탄트의 북부

와토, 〈실수〉

종교적 미술 쿨트의 정당성을 잃어버린 반면 가톨릭의 남부는 성스러움의
숭배와 더불어 제단화와 벽화로 된 화려한 장식용의 종교적인 교회 미술이
전성기를 이루었다.

지역적 제한

이러한 신앙상의 예술적 지역주의는 좁은 공간에서 남쪽의 가톨릭에서
플랑드르식 미술, 또한 북쪽의 프로테스탄트에서 네덜란드의 미술에 의한
스페인의 네덜란드, 스페인에서부터 그 사이 이미 독립한 네덜란드의 영역
으로 나뉜다.

또한 로코코도 대략 1720년부터 현세의 영역에서 발전하게 되었다. 반면
에 가톨릭 교회들과 18세기 말 장식들도 로코코 형식의 요소를 띠지만 전체
적으로 후기 바로크에 속한다.

주제

바로크에는 성경과 고대의 주제들이 동등하게 남아 있었다. 상위개념으로 역사미술이라는 표현을 하였다. 그와 더불어 일정한 주제 영역들은 증가하는 독립성을 확보하였으며, 소위 말하는 전문 화가들에 의해 형성되었다. 초상화, 바다의 경치가 담긴 풍경화와 더불어 도시 전망을 보여주는 풍경화, 식물, 과일, 음식을 정렬한 정물화에서부터 시간의 허무한 상징과 해골을 통한 삶의 허무함을 표현한다.

? 알고 넘어가기

바로크의 개념은 불규칙적인 형태의 비스듬한 보석에 대한 포르투갈 어의 'barocco'에서 비롯되었다. 19세기 바로크는 과장된 의미로 해석되어 오늘날까지 바로크 미술의 일정한 부분의 탁월한 특징을 인공적이며 취향이 없는 걸로 간주하기도 한다.

바로크와 로코코 시대의 대가

카라바조(Carvaggio, 1571~1610)
피테르 파울 루벤스(Peter Paul Rubens, 1577~1640)
아르테미시아 젠틸레스키(Artemisia Gentileschi, 1593~1651)
디에고 벨라스케스(Diego Velazquez, 1599~1660)
클로드 로랭(Claude Lorrain, 1600~1682)
렘브란트(Rembrandt, 1606~1669)
얀 페르메이르 반 델프트(Jan Vermeer van Delft, 1632~1675)
장 앙투안 바토(Jan Antoine Watteau, 1684~1721)
조반니 바티스타 티에폴로(Giovanni Battista Tiepolo, 1696~1770)
프란시스코 드 고야(Franncisco de Goya, 1746~1828)

기법

르네상스 미술의 근본적인 차이점은 빛과 그림자의 극적인 작용의 상승으로 새로운 모티브를 만들어내는 것이다. 달빛이나 촛불이 비칠 때의 작품

들과 비스듬하게 떨어지거나 올라가는 선을 통한 그림 구성의 역동성이다. 증가하는 원근법 구조의 완벽함이 특히 벽화와 천장화의 가상 건축 형태에서 놀랍도록 환상적인 효과를 가능하게 한다.

1 카라바조(Caravaggio, 1571~1610)

이탈리아의 화가. 원래 이름은 미켈란젤로 메리시(Michelangelo Merisi)이다. 카라바조는 카라바조 후작의 집사 겸 건축가인 페르모 메리시(Fermo Merisi)의 아들이었다. 종교화에 사실적 묘사를 도입하고 명암이 대립되는 화풍으로 17세기 바로크 미술에 큰 영향을 끼쳤다. 작품에 〈청년 바쿠스〉, 〈예언하는 집시 여인〉 등이 있다.

> **! 약력**
>
> 1571년 이탈리아 베르가모 출생
> 1584~88년 밀라노에서 교육
> 1592년부터 로마에서 활동
> 1605년 게누아로 도피, 로마로 귀환
> 1606년 살인 후 나폴리로 도주
> 1607년 말타에서 체류
> 1608~09년 시칠리안에서 체류
> 1610년 로마로 가는 길에 강도를 만나 그로세토(Grosseto)의 포르코 에르콜레에서 죽음

미술가들과 미술 수집가들 사이에 격렬한 논쟁을 불러일으켰던 로마의 카르바조 활동으로 1600년 바로크 미술이 시작되었으며, 카라바조 화파(caravaggismo-이탈리아 어)로 유럽 전역에 영향을 미쳤다. 그는 화가 페르모 메리시의 아들로 태어나 세 단계로 미술의 혁명을 야기하였다. 첫째 극적인 명암회화, 둘째 인물들과 대상의 입체적인 재현에서 극단의 리얼리즘,

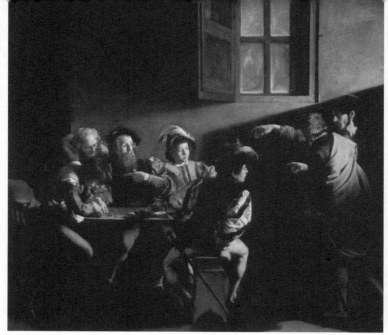

〈성 마태오의 소명〉

그리고 세 번째로 장면묘사의 감정적인 절정의 순간에 집중한 것이다.

카라바조의 삶 또한 극적으로 진행되었으며, 그 삶은 모든 것들에 억제된 경쟁과 폭력성을 띠고 나타났다. 그는 '모델로서 평범하다.' 는 비판을 야기시켰던 일반 민중들을 선호하였다. 카라바조의 '창고의 빛' 에 대한 한 가지 예는 〈성 마태오의 소명〉(1598~1600, 로마, 산 루이기 데이 프란체세 성당)의 경우처럼 위에서부터 떨어지는 광선이다. 이러한 '스포트라이트' 는 예수가 탁자 옆에 앉아 있는 죄인을 가리키는 손을 포착하며 '나를 따르라!' 는 단어들을 강조한다.

풍속화와 정물화

로마에서 카라바조는 수준 높은 미술 수집가들을 감탄하게 했는데 그들

중에는 추기경도 있었다. 그는 민중의 전형을 묘사하고, 그것으로 바로크 풍속화(라틴 어로 genus는 '삶의 종류'를 의미한다.)를 발전시켰다. 주제들은 고상한 사회 〈류트 연주자〉(1595~96, 상트 페테르부르크, 에레미타제)에서의 음악적인 대화에서부터 더러운 거실에서 생활하는 것까지 이어졌다. 〈예언 하는 집시 여인〉(1593~94, 로마, 카피톨리노 박물관)과 〈사기도박꾼〉(1595, 포드워스, 킴벨 미술관)이 그것이다. 〈과일바구니〉(1596, 밀라노, 암브로시아 나 미술관) 그림에서 유일한 주제로 사용되었던 과일이 정렬된 정물화로는 〈과일바구니를 들고 있는 소년〉(1593~94, 로마, 보르게세 미술관)과 〈청년 바쿠스〉(1595, 피렌체, 우피치 미술관)를 들 수 있다.

신들과 성인들

로마의 미술 애호가들은 교회의 성경 장면과 성인(聖人)의 인상 깊은 표 현을 높이 평가하지만, 그와 반대로 개인 수집에서는 고대의 유사성을 암 시하는 주제를 선호한다. 이러한 양면성을 파악한 카르바조는 작품에 이를 적용하였다. 그렇게 해서 1602년 〈그리스도의 장례〉(로마, 바티칸 미술관) 와 〈지상의 아모르〉(베를린, 게멜데 갈레리)가 만들어졌다.

그중에서도 그의 청탁자들은 두 번째의 온화한 표현 양식의 그림을 선호 하였다. 왜냐하면 첫 번째 표현 양식은 상식에서 벗어났기 때문이다. 예를 들어 묘사된 성인들이 너무 현실적이고, 성스럽지 않게 보였으며, 센세이션 을 불러일으키는 그림들로 신앙심을 저해했기 때문이다. 한 가지 예를 들면 〈파울루스의 변심〉은 말에서 떨어지는 미래의 사도를 그린 것이다. 카라바 조는 이 그림을 1601~02년 두 가지 표현 방식으로 로마의 산타 마리아 델 포폴로 성당을 위해 그렸다. 이 교회를 위해 1600~01년 〈성 베드로의 증언〉 이 만들어졌다. 카라바조의 예리한 교회 작품들로는 1606~07년 나폴리에 서 만들어진 성 도미니쿠스와 순교자 베드로와 함께 있는 〈묵주기도를 하

는 마돈나〉가 이에 속한다. 그림 테두리의 하부 중앙에는 한 남자가 더러운 발바닥을 보이며 아기예수와 함께 있는 마돈나의 발밑에 기도를 하면서 무릎을 꿇고 있다.

2 피테르 파울 루벤스(Peter Paul Rubens, 1577~1640)

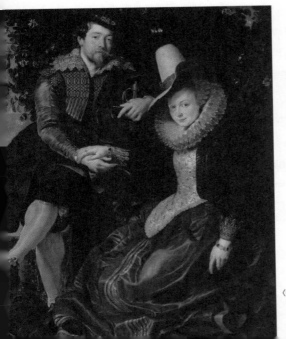

피테르 파울 루벤스는 네덜란드로 망명을 한 법률가의 아들이며, 네덜란드 남부 플랑드르식 바로크 미술의 뛰어난 대가이다. 남부는 개혁된 북부와는 달리 스페인 집권하의 가톨릭으로 남아 있었다. 이것은 한편으로는 루벤스가 그의 수많은 동료들과 함께 교회미술에 종사하면서 반개혁의 입장에 섰다는 것을 의미한다. 다른 한

〈이사벨라 브란트와 루벤스〉

편으로는 그의 엄청난 작품들이 고대의 주제를 한 작품들이 많았다는 것을 의미한다. 이어지는 주제 영역으로는 초상화, 풍경화 그리고 사냥 그림들이다. 그의 특징으로는 주제와 독립적으로 역동적인 육체와 속담에 의한 여성 인물들의 바로크식 조형이라 할 수 있다. 특수한 모티브의 작업에서 함께한 제자와 동료로는 특히 안토니 반 다이크(Anthonis van Dyck, 1599~1641)가 속했으며, 동물화가 프란스 스나이데르스(Frans Snyders, 1579~1657)와 꽃의 화가 얀 브뤼헐(노)(1568~1625)도 속했다. 그들은 함께 낙원의 그림과 〈화환을 쓴 마돈나〉(1620, 뮌헨, 알테 피나코텍)를 완성하였다.

❗ 약력

1577년 지겐, 베스트팔렌 출생
1589년 아버지가 돌아가신 후에 안트베르펜의 가족에게 돌아감. 다양한 화가들에게서 교육받음
1598년 루카스길드 일원이 됨
1600~08년 이탈리아에서 체류. 무엇보다도 만투아에서 궁정화가로서 활동. 로마와 베니스로
 여행. 안트베르펜으로 귀환
1609년 이사벨라 브란트(1591~1625)와 결혼
1611~17년 공방이 있는 루벤스하우스 설립
1625년 아내를 잃고 혼자가 됨
1628년 외교관으로 스페인 여행
1629~30년 외교관으로 영국 여행
1630년 엘렌 푸르망(1614~74)과 결혼
1635년 스텐 성을 가지게 됨
1640년 안트베르펜에서 죽음

제단(성찬대)

수많은 제단화들 중 두 작품은 예술적인 발전을 명백하게 하였다. 1610년 사격 길드 성 크리스토포루스는 안트베르펜의 성당 안의 예배당을 위해 세 폭화를 주문하였다. 중앙의 그림은 〈그리스도를 십자가에서 내려놓으심〉(1611~12)이다. 어두운 배경 앞의 하얀 수의를 비춰주며 그 위에 예수의 시

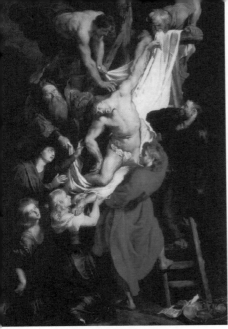

〈그리스도를 십자가에서 내려놓으심〉

체가 관절이 부러진 채 빨간 옷을 입은 청년 요한에 기대어 늘어져 있다. 드라마틱한 구성은 오른쪽 위에서 왼쪽 아래로 대각선의 방향으로 이어졌으며, 카라바조의 영향력을 인식할 수 있도록 되어 있다.

그러나 후기 작품은 아주 다르다. 브뤼셀에서 성 일데폰소의 형제교회를 위해서 루벤스는 1630~32년 네덜란드의 통치자 이사벨라 클라라(Isabella Clarar)의 청탁을 받아서 〈일데폰소 제단〉(빈, 예술사 박물관)을 만들었다. 세 폭 그림의 중앙은 일데폰소에게 값비싼 미사복을 건네주는 마리아와 성 처녀들의 모습이다. 밝은 빛으로 천사들이 관을 씌우는 상상의 장면들을 매혹적으로 그렸으며, 최고의 베네치아식 전통에 기반하여 전체적인 분위기와 마찬가지로 옷 색깔의 자극을 증가시켰다.

나체 미술

15세기 나체 미술의 부활은 무엇보다도 고대의 주제 묘사와 연결되어 있다. 이것은 또한 루벤스에게도 해당하였다. 탁월한 점은 상호 보충되는 전면과 후면의 장면 묘사이다. 카스토르와 폴룩스에 의해 그들의 결혼식이 거행되는 동안 눈이 맞아 달아나게 되는 여성 인물의 나체 그림 〈레우키포스의 딸의 유괴〉(1618, 뮌헨, 알테 피나코텍)였다. 하지만 1615년에 도나우 강의 노이부르크에서 예수회 성당을 위해 만들어진 〈최초의 심판〉과 같은 기

넘비적인 제단화는 천국에 간 사람들과 지옥에 간 사람들을 나체로 표현했다. 1653년에 6미터 높이의 그림으로 물론 상스러운 나체상 때문에 높은 제단화로부터 분리되었다(오늘날 뮌헨, 알테 피나코텍). 가장 아름다운 나체 그림의 하나로는 1638년 〈모피〉(빈, 미술사 박물관)를 들 수 있다. 루벤스는 자신의 젊은 아내 엘렌 푸르망(Helene Fourment)을 모델로 삼았다. 그녀는 털외투를 엉덩이 주위에 두르고 있는데 바닥의 빨간색과 외투의 검정색을 부드러운 살색과 대조시켰다.

！ 메디치 연작

인물의 묘사에 대한 끊임없는 풍부함은 21가지의 알레고리식으로 장식한 마리 드 메디치(Maria de' Medici, 1573~1642)에 관한 시대사적인 그림들이 대표적이다. 1610년에 살해된 프랑스의 왕 하인리히 4세(Heinrich IV)의 미망인은 그녀의 파리 집, 뤽상부르 궁전을 위해 1621년 청탁하였으며, 1625년에 완성되었다. 오늘날 파리 루브르 박물관에 소장되어 있다. 루벤스의 유일한 붓글씨 증인은 뮌헨의 알테 피나코텍이 소장하고 있는 목재에 느슨하게 그린 유화 스케치의 형태로 된 15점의 스케치이다. 〈미네르바에 의한 공주의 교육에서부터 왕의 후계자 루드비히 8세와의 화해까지〉(1621년 12월)이다.

3 아르테미시아 젠틸레스키
(Artemisia Gentileschi, 1593~1651)

아르테미시아 젠틸레스키는 남성들의 영역이 지배하는 역사화에서 동료들과 어깨를 나란히 할 뿐 아니라 많은 이들을 능가하는 여성 화가로 성경 이야기를 묘사하는 부류에 속했다. 여성들은 무엇보다도 꽃그림이나 기껏해

야 초상화를 그릴 거라고 기대하지만 카라바조와 절친한 친구인 오라치오 젠틸레스키(Orazio Gentileschi, 1563~1639)의 딸인 아르테미시아는 로마와 나폴리에서 그 실력을 인정받았다. 피렌체에서 그녀에게 청탁이 주어졌는데 카사 부로나로티(나체 인물 〈호감의 비유〉, 1615~16)의 장식에 벽화 화가로서 참여하는 것이었다. 나폴리에서는 포추올리 대성당의 장식에 참여하였으며, 왕의 청탁을 받아 퀸스하우스에 있는 그린위치에서 작업하였다(1638~39년). 하지만 그녀가 노력한 결과물이 전달되지 않았으며, 아르테미시아는 수백 년 동안 사람들에게서 잊혀졌다. 높이 평가된 그녀의 작품들은 그녀의 아버지나 다른 화가들의 작품으로 간주되었기 때문이다.

❗ 약력

1593년 로마에서 출생
1605년 아버지의 공방에서 보조 노릇을 함
1612년 아고스티노 타시를 대상으로 재판, 피에르토 빈센조 스티아데시와 결혼해서 피렌체로 이주
1616년 아카데미아 델 디세뇨의 일원
1620년 딸 팔미라 태어남
1622년 로마로 돌아감
1630년 나폴리에서 활동
1638~39년 런던 그린위치에서 천장 벽화 작업을 하는 아버지와 함께 작업. 아버지가 돌아가시고 난 후 혼자서 완성하였다. 그 이후에 나폴리로 돌아감
1651년 나폴리에서 죽음

재발견

아르테미시아 젠틸레스키의 재발견은 1960년대부터 페미니즘의 예술 관점과 예술사 발전에서의 예술가들의 참여에 대한 질문과 연관하여 대두되었다. 아르테미시아가 처녀 시절에 고통을 받았던 운명적인 이야기가 전면으로 대두되었다. 그녀와 그녀의 아버지는 1612년 오라치오의 동료 아고스티노 타시(Agostino Tassi, 1578/80~1644)를 상대로 승소하였던 재판은 1610

년 타시가 아르테미시아를 강간한 것과 그 이후에 깨진 결혼서약에 관한 것이었다. 아르테미시아의 그림 〈수산나와 두 늙은 노인〉(1610, 폼머스펠덴, 쉔보른 미술관)은 공공연하게 타시의 강간 행위를 예술적으로 가공한 듯하다.

성경의 여인들

《다니엘》이라는 책에 나오는 수산나는 〈아하스페르 국왕 앞의 에스더〉

〈유디트가 홀로 페르네스의 목을 베다〉

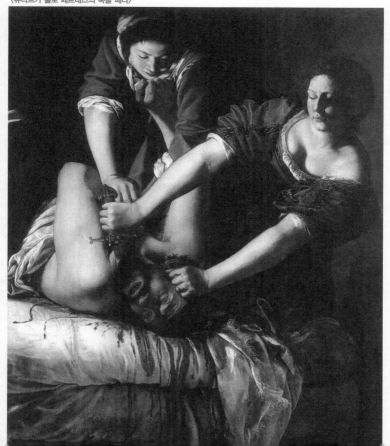

(1640~45, 뉴욕, 메트로폴리탄 미술관)까지 성경 역사화의 대열의 처음에 나온다. 피렌체에서 보낸 수년 동안 작업의 정점에 이르렀을 때 자유의 여성 영웅 유디트가 만들어졌다. 그림 〈유디트가 홀로 페르네스의 목을 베다〉(1612~13, 나폴리, 카포디몬테 미술관 두 번째 판, 1620, 피렌체, 우피치 미술관)는 이러한 주제들 중 가장 잔인한 묘사에 속한다. 접대하는 여성이 적군 장군의 머리를 잘라내고 그 다음 순간에 관찰자들의 발 아래로 머리가 떨어지는 모습이다. 극적인 명암은 암시적 효과를 증대시킨다. 리히터 책의 한 에피소드는 〈야엘과 시세라〉(1620, 부다페스트, 스제프뮈베스제티 박물관) 그림을 설명한다. 야엘이 잠을 자고 있는 장군 시세라의 머리에 못을 박는 장면이다. 여기서도 예전에 강간당한 예술가의 복수 행위와 같은 것을 다루고 있는 건 아닐까?

젠틸레스키의 여성 형상들에는 밧세바도 속하지만 또한 성 카타리나, 여신 미네르바 그리고 색의 매혹을 볼 수 있는 〈류트 연주자〉(1611~12, 로마, 스파다 미술관)도 포함된다.

❗ 회화의 알레고리

자화상으로 간주되는 〈붓을 든 손-자화상〉(1630, 런던, 로열 컬렉션)은 매우 중요한 작품이다. 어두운 배경 앞으로 밝은 빛이 이마로 떨어지며 그 빛은 붓을 비스듬하게 위로 하면서 화면으로 이끄는 오른팔과 데콜레테(Dekolletee)를 비춘다. 신경을 써서 묶은 검은 곱슬머리는 목덜미로 떨어지며, 차가운 푸른색 옷의 소매 안 왼쪽 팔은 관찰자의 시선을 완전히 작업에 몰두하고 있는 여성 화가의 왼쪽 손 팔레트로 향하게 한다.

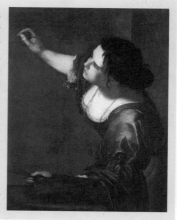

〈붓을 든 손〉

⁴ 디에고 벨라스케스(Diego Velázquez, 1599~1660)

스페인의 화가. 원래는 디에고 로드리게스 데 실바 이 벨라스케스(Diego Rodriguez de Silva y Velázquez)이지만 대개 디에고 벨라스케스로 불린다.

! 약력

1599년 세비야 출생
1611년 프란체스코 파체코와 견습 계약
1617년 세비야의 화가 길드 일원이 됨
1618년 파체코의 딸 후아나와 결혼
1619년 딸 프란체스카 태어남
1621년 마드리드에서 첫 번째 체류
1623년 '왕의 화가'로 임명
1627년 마드리드의 궁정에 살면서 궁중화가로 임명
1629~31년 로마에 체류하면서 첫 번째 이탈리아 여행
1649~51년 두 번째 이탈리아 여행
1660년 마드리드에서 죽음

디에고 벨라스케스는 스페인 미술을 유럽에서 인정받을 수 있는 절정기로 이끌었다. 그는 초기 바로크의 명암회화에서 벗어나 자신의 인물들과 대상들을 세부적 색조 수단을 이용하여 견본을 만들었다. 바탕에 윤곽을 나타내는 선들이 남아 있었기에 그림들은 각각 순수하고 회화적인 분위기의 인상을 일깨웠다.

동시에 가난한 귀족 출신인 벨라스케스는 유일한 심리학자로 발전하였다. 그의 초상화 미술이 스페인 군주제와 모든 외적인 화려함의 몰락과 대비하여 인간에 대한 무조건적인 관심이 대조를 이루었다. 이것은 스페인 궁정에서의 〈바보들〉의 초상화에서 명백해진다. 영주 필리프 4세(Philipp IV, 통치 1621~65)와 우정을 유지하였으며, 필리프 4세는 궁중화가(마지막으로 산티아고 기사단)를 두 번씩이나 이탈리아로 보냈으며, 자신의 예술 수

집품을 획득하기 위해서 청탁을 요청하였다. 두 번째 여행에서 로마에서 가장 유명한 초상화 〈교황 인노센트 10세〉(1650, 로마, 도리아팜필리 미술관)가 만들어졌다.

민중의 전형

세비야에서 프란시스코 파체코(Francisco Pacheco, 1564~1654)를 통해 교육을 받는 동안 벨라스케스는 풍속화의 장르를 습득하였다. 이것은 정물화로써 일상적인 장면을 다루었으며 대부분 식사시간 때를 선택했다. 이러한 전통에서 젊은 신이 일반 민중을 술친구로 상대하고 있는 '고대풍의' 그림 〈바쿠스〉(1628~29, 마드리드, 프라도 미술관)가 있다. 또한 계속되는 신의 그림들에서도 벨라스케스는 신화를 인간화하였다. 탈 영웅화의 기본입장을 전쟁 그림 〈브레다의 항복〉(1634~35, 마드리드, 프라도 미술관)에서 입증하였다. 승리의 기쁨에 벅찬 군대가 자랑스럽게 세워놓은 창들을 뒤로 하며 스페인 장군 암브로시오 스피놀라는 패배한 네덜란드의 유스틴 폰 나사우를 위로하면서 어깨에 손을 올려놓는다.

! **〈시녀들〉**

이 후기 작품(1656, 마드리드, 프라도 미술관)은 공간의 예술적인 암시로 초상화들과 연결된다. 그림의 왼쪽 테두리에는 화가가 자신의 재료들 뒤에 서 있으며 도화지를 관찰자들에게 향하도록 한다. 더 정확히 서술하자면, 왕과 왕비를 가리키고 있다. 물론 뒤쪽 벽의 거울에 나타나는 모습이 전부이다. 빛이 가득한 가운데 화가와 더불어 5살의 공주 마가리타 테레사가 그녀의 궁중 시녀들(스페인 어로 meninas)과 함께 자리하고 있다. 마찬가지로 값비싼 옷을 입은 난쟁이와 장난을 치면서 바닥에 엎드린 개의 등에 왼쪽 발을 올린 한 소년도 보인다. 매혹적인 공주를 둘러싸고 있는 생동감 넘치는 무리들과 그림의 반 이상을 차지하는, 섬세한 회색으로 재현된 빈 공간의 상위 부분이 대조적이다.

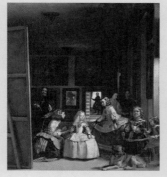

초상화 예술

궁중화가로서 벨라스케스는 왕궁의 가족들과 궁정 귀족들의 묘사로 폭넓은 경험을 할 수 있었다. 승마 그림, 사냥할 때의 왕의 모습 또는 군사행렬의 모습……. 게다가 특별한 임무는 마가리타 테레사 공주(Margarita Teresa, 1651~1673)의 초상화 작업을 하는 것이었으며, 공주는 어릴 때부터 후에 황제가 되는 레오폴드 1세(Leopold I)의 아내로 정약(定約)되어 있었다. 결혼식은 1666년에 거행되었다. 미래의 황후가 될 공주의 사랑스러운 매력을 황제의 궁정에 설득시키기 위해 스페인 궁중화가는 빈으로 보낼 초상화를 다양하게 만들어야 했다. 벨라스케스는 이러한 의무를 위대한 예술가의 세밀함과 위대한 회화적인 완벽성으로 충족시켰다. 이러한 대작들 중에서 세 작품을 빈 미술사 박물관이 소유하고 있다.

5 클로드 로랭(Claude Lorrain, 1600~1682)

프랑스의 화가로 원래 본명은 클로드 젤레이다. 클로드 로랭은 그의 고향 로랭에서 따왔다. 가난한 집안에서 태어나 학교교육은 거의 받지 못했으며, 제과기술을 익혔다. 그의 부모는 그가 12세 때 죽은 것으로 보이며, 몇 년 뒤 그는 로마로 갔다. 로마에서 그는 이탈리아의 풍경화가이며 환상적인 건축 프레스코의 주요한 제작자인 아고스티노 타시에게서 미술을 배웠다.

17세기 로마는 중부 유럽에서 온 예술가들에게 매혹적인 도시였다. 고대의 폐허와 그 외 건축의 흔적, 샹파뉴의 부드러운 언덕 경치와 강렬한 햇살은 지나간 황금시대에 대한 상상을 불러일으켰으며, 그것의 조화는 예술에서 새로이 생성되었다. 클로드 로랭은 고전적이라고 표현되는 바로크 미술

의 이러한 양식 방향을 수행하였으며, 1624년부터 로마에서 활동 중인 프랑스인 니콜라스 푸생(Nicolas Poussin 1594~1665)이 절정을 이루었다.

단순한 관계에서 유래하여 클로드 로랭은 나폴리에서 쾰른 출신의 고프레도(고트프리트) 발스(Goffredo Wals, 1600~1638/40)의 영향을 받아 풍경회화 작업을 하였다. 로마에서 그가 처음으로 체류할 때 아고스티노 타시(Agostino Tassi, 1578/80~1644)는 그에게 벽화를 가르쳤다. 프랑스와 로마 귀족들의 청탁, 고위 성직자들과 스페인 황제 필리프 4세(Philipp IV., 통치 1621~65)의 청탁을 받아 유럽 전역에서 인정을 받았다.

1639~40년 필리프 4세를 위하여 7부작의 연작이 만들어졌다. 클로드 로랭은 1630년부터 자신의 고전적인 이상풍경화를 성취하였다. 1635년 〈진리의 서〉에 자신의 그림을 본떠 묘사하기 시작했으며, 자신의 작품에 대한 목록을 이 책에서 작성하였다. 195가지의 그와 같은 소묘를 담은 앨범을 오늘날 런던 대영박물관이 소유하고 있다.

! 약력

1600년 상파뉴/로랭 출생
1612년 부모님이 돌아가심
1613년 나폴리로 향하는 거상과 동행함
1618년 나폴리에서 한 화가의 견습생
1621년 아고스티노 타시의 보조자
1625년 로랭으로 돌아감
1627년 로마에서의 궁극적인 거주
1634년 산 루카 아카데미의 일원
1659년 사생아 아그네스를 딸로 입양
1682년 로마에서 죽음

고전적인 풍경회화

클로드 로랭의 이상풍경화는 역사화의 인물과 장면 그리고 예전에 대부

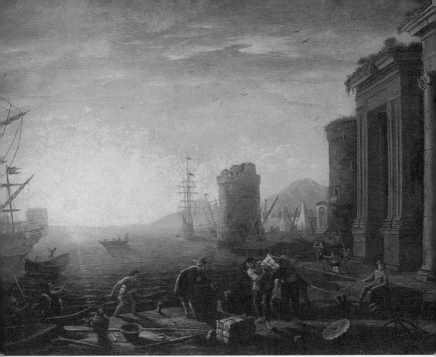
〈아침 햇살이 비치는 이탈리아 해변의 경치〉

분 배경이나 경치를 묘사하는데 기여했던 부속품 사이의 급진적인 전환에 기인한다. 후자가 그림의 중심 주제가 되며, 반면에 성경과 고대의 주제들은 작은 부속현상으로써 첨부되었다. 물론 일정한 풍경의 현실적인 재현에만 국한된 것은 아니다. 오히려 예술적인 관심은 풍경 요소들의 조화로운 질서에 두고 있다. 일종의 풍경무대가 형성되며 나무와 건축에 의해 옆면이 마무리된다. 그 사이에 훨씬 깊게 열려진 경치가 제공된다. 이러한 무대 위에는 남쪽의 강렬하고 따뜻한 빛이 많지도 않고 적지도 않게 움직인다. 그 대표작이 〈아침 햇살이 비치는 이탈리아 해변의 경치〉(1642, 베를린, 게멜데갈레리)이다.

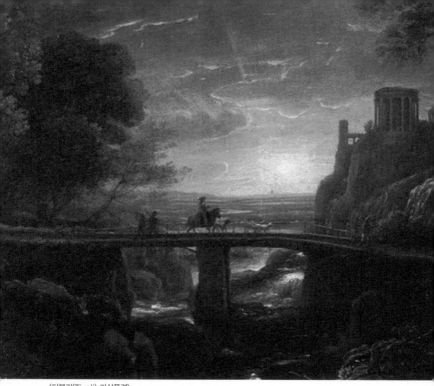

〈티볼리(Tivoli) 가상풍경〉

대조물

대조물이라는 개념은 그림의 짝을 표현하는 말이다. 클로드 로랭은 자주 일정한 주제, 예를 들어 시간의 변화에 따라 다른 풍경을 제공하였다. 그리고 긴장의 출발점과 종착점으로써 두 가지 그림을 동시에 만들었다. 빛의 변화에 따른 풍경요소의 변화가 이에 해당한다.

예를 들어 바다를 보는 시각으로부터 호수를 바라보는 시선까지 그리고 나무 그룹들이 있다. 대표적인 대조물로는 〈해가 뜨는 항구〉와 〈해가 지는 시골의 경치〉(둘 다 뮌헨, 알테 피나코텍)가 있다.

6 렘브란트(Rembrandt, 1606~1669)

네덜란드의 화가로 본명은 렘브란트 하르먼스 판 레인(Rembrandt
Harmensz van Rjin)이다. 유화·소묘·에칭 등 다양한 분야에 통달한 17
세기의 화가이며 미술사에서 거장으로 손꼽힌다. 그의 그림은 화려한 붓놀
림, 풍부한 색채, 능숙한 명암 배분이 특징이다. 그의 수많은 초상화와 자화
상은 인간의 성격에 대한 깊은 통찰력을 보여주며, 그의 소묘는 당시 암스
테르담의 생활상을 생생하게 기록하고 있다.

성장하는 항구도시 암스테르담에서 렘브란트를 시작으로 북부 네덜란드
의 바로크 미술이 절정을 이루었다. 움직이는 인물들의 인상적인 빛과 감동
적인 행위를 사랑하였던 동시대의 역사화에서 출발해서 렘브란트는 채색의
탁월한 회화적 양질에 도달하였다. 그림자와 빛은 극적인 연출 대신 정신적
이고 영혼의 드라마틱한 요소를 표현하면서 새로운 의미를 얻었다. 이러한
연관에서 렘브란트는 새로운 기법을 발전시켰다. 짙게 칠한 색칠은 은밀한
빛과 그림자의 작용으로 그림 표면의 가벼운 돋을새김을 연출하였다. 즉 독
특한 자신만의 색깔로 렘브란트는 유화의 새로운 기초를 세웠다.

렘브란트의 생애는 평탄하지 않았으리라 추측된다. 방앗간 주인의 아들로 태어나서 무엇보다도 개인 또는 그룹 초상화를 통해서 1650년 침체기에 접어들기까지는 예술 감각이 남다른 암스테르담 사회에서 최고의 인정을 받았다. 렘브란트가 예술가적인 관례에서 대담하게 벗어나면 날수록 감탄하는 사람들의 수는 점점 더 줄어들었으며, 그가 소유하고 있던 엄청난 미술 수집의 모든 것을 잃어버리게 되었다. 그는 마지막까지 예술가로 활동하였으며, 고독하고 가난하게 살다가 죽었다.

！약력

1606년 레이덴 출생
1613~20년 라틴학교에 다님. 그 이후에 대학에 입학
1621~23년 야콥 이삭 반 스바넨뷔르흐(1571~1638)에게서 견습. 그 이후에 짧은 시간 동안 암스테르담의 피터 라스트만(1583~1633)에게서 견습. 1626년 레이덴에서 독립
1628년 게리트 도우(1613~1675)가 최초의 제자가 됨
1631년 암스테르담으로 이주
1634년 암스테르담의 화가 길드의 일원이고 자시키아 우이렌부르흐(1612~1642)와 결혼
1639년 집을 가지게 됨
1641년 아들 티투스 태어남
1642년 아내가 죽고 혼자가 됨
1647년 헨드리케 스톨페스(1626~1663)와 동거 시작
1654년 사생아 딸 코넬리아가 태어남
1658년 집 강제 경매
1663년 헨드리케 죽음
1668년 티투스 죽음
1669년 암스테르담에서 죽음

렘브란트 성경

렘브란트 성경이라는 명칭에 전체 작품의 주요한 부분을 형성하였던 성경 주제의 묘사를 요약해보자. 개혁된 북부 네덜란드에서는 교회의 청탁이 고갈되었기 때문에 제단화를 다루지 않은 것이 아니라 예술작품으로 평가

될 수 있었던 그림들이 대두되기 시작했다. 그렇게 렘브란트는 1630년대부터 덴 하그의 총독 프레데릭 헨드릭 폰 오라니엔(Frederik Hendrik von Oranien, 1647년 죽음)의 화랑을 위해 예수의 삶에 등장하는 장면들을 그렸다. 〈목자의 기도〉, 〈십자가 축조〉, 〈그리스도를 십자가에서 내려놓으심〉, 〈장례〉, 〈부활〉, 〈승천〉(모두 뮌헨, 알테 피나코텍). 초기 작품 〈성 스테파누스의 투석사형〉(1625, 리옹, 보자르 미술관)에서부터 후기 작품 〈잃어버린 아들의 귀환〉(1662, 상트 페테르부르크, 에레미타제)까지.

❗ 〈야간 파수꾼〉

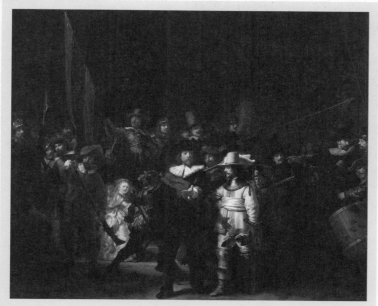

렘브란트의 가장 유명한 그림, 암스테르담 국립 미술관의 걸작은 나중에 혼란스러운 제목을 달게 된다. 소위 말하는 〈야간 파수꾼〉(또는 야간 순찰)은 1640~42년에 출정을 위해 모인 암스테르담 사격회의 단체그림으로 만들어졌다. 하지만 일반적인 개인 초상화와는 달리 렘브란트는 구석구석 빛이 비치지 않는 공동체를 그렸고, 차츰 어두워지는 다양한 빛의 작용을 강화시켰다. 게다가

새로운 틀에 그림을 맞추기 위해서 왼쪽 부위를 잘라내야만 했다. 그것으로 인해 비대칭적인 구성의 운동표현이 사라졌으며, 원래 출발선에 있었던 우두머리는 정지해 있는 단체들의 중앙으로 옮겨졌다.

〈사스키아와 함께 있는 자화상〉

그림에서의 자서전

렘브란트는 그의 모든 자화상 작품들에 진주목걸이를 포함시킨 최초의 예술가이다. 렘브란트는 거울에서 관찰한 인상학적 표현연구를 출발점으로 삼았다.

가장 많이 알려진 작품으로는 안이하게 살아서 '방탕한 아들'로 보여주는 〈사스키아와 함께 있는 자화상〉을 들 수 있다. 약 80편의 자화상들 중 마지막 작품은 덴 하그의 왕립 미술관에 있으며, 사망하던 해에 만들어졌다.

7 얀 페르메이르 반 델프트
(Jan Vermeer van Delft, 1632~1675)

요하네스 페르메이르나 얀 페르메이르, 또는 요하네스 베르메르, 얀 베르메르(네덜란드 어: johannes vermeer 또는 jan vermeer)로 불린다.

! 약력

1632년 델프트 출생
1645년 델프트에서 교육
1653년 루카스길드의 일원. 카테리나 볼네스와 결혼해서 11명의 아이를 낳음
1662~63년 루카스길드의 책임자가 됨
1671~72년 루카스길드의 책임자
1672년 덴 하그에서 이탈리아 예술을 위한 감정인으로 활동
1675년 델프트에서 죽음. 29점의 유산은 1677년에 경매에 붙여짐

얀 페르메이르는 작업할 때 완전히 은거하는 네덜란드의 대표적인 화가이다. 다양한 전통을 받아들이고 순수미술로 인도하는 약 40점의 그림들은 그

〈델프트 풍경〉

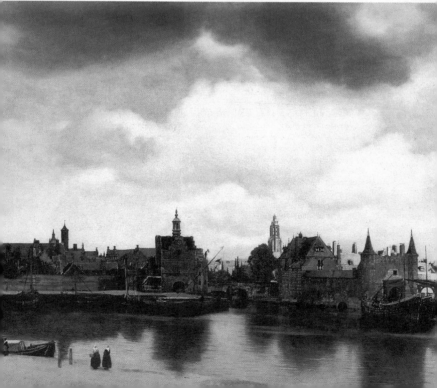

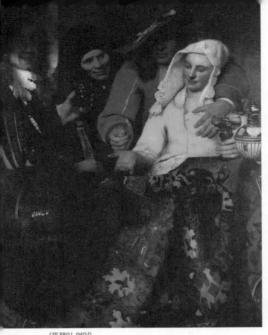

〈뚜쟁이 여인〉

내용이 매우 풍부하다.

얀 페르메이르는 초기 두 작품, 〈마리아와 마르타의 집에 있는 예수님〉(1655, 에딘버그, 내셔널 갤러리)과 〈디아나와 2명의 친구들〉(1655~56, 덴하그, 왕립 미술관)로 성경과 신화의 역사화에 헌신하였다.

〈뚜쟁이 여인〉(1656, 드레스덴, 갈레리 알테 마이스터)은 위트레히크에서의 카라바조식의 풍속화에 속하며 〈델프트 풍경〉(1660, 덴 하그, 왕립 미술관)은 이탈리아 풍속화에 속한다. 하지만 바로 이러한 도시의 풍경은 암호화된 수많은 암시를 담고 있으며, 시간의 역사와 관련이 있다. 하늘에는 검은 폭우의 구름이 사라지며, 다시 자유로워지는 태양빛이 신교회의 탑을 비춘다. 그 안에서 북부 네덜란드가 스페인으로부터 해방된 것을 감사하는 빌헬름 폰 오라니엔 왕자의 제사가 거행된다.

실내화(17세기 네덜란드)

전체 작품의 약 반은 대부분 값비싸게 장식된 공간의 실내 전망을 보여준다. 그 공간 안에는 성장(盛裝)을 한 사람들이 음악을 즐기거나 담화를 나누고 있다. 그렇기 때문에 중상류층 시민의 환경에서 볼 수 있는 풍속화이다. 예술적인 관심은 개인과 대상 사이의 은밀한 대담의 분위기에 맞추고 있다. 이러한 분위기에 측면의 창으로부터 스며드는 비물질적인 빛의 물질적인

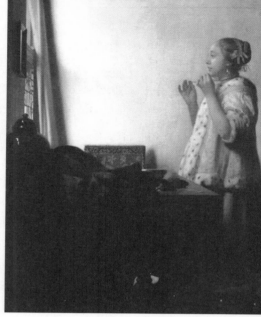

<div style="text-align:center">〈진주 목걸이를 한 소녀〉</div>

재현이 근본적인 역할을 하고 있다. 부드럽고 가라앉는 빛의 작용에 대한 탁월한 예로 베를린 게멜데 갈레리에 소장된 페르메이르의 두 작품을 들 수 있다. 〈진주 목걸이를 한 소녀〉(1664)에서 민둥민둥한 뒷벽을 미화시키고 전통적인 허영의 비유(거울을 봄)를 빛이 환하게 비춘다. 그리고 애인이 작은 와인 항아리를 준비하는 동안 잔을 입가로 가져가는 여성의 그림 〈와인 잔〉(1658~61)에서는 절제의 화신으로 장식된 창문의 틈을 통해서 빛이 스며든다. 태양빛은 또한 부엌에서 일하고 있는 〈우유 항아리를 들고 있는 하녀〉(1758~60, 암스테르담, 왕립 미술관)에서도 정제된다.

! 회화의 알레고리

빈의 예술사 미술관이 소장하고 있는 가장 고귀한 보물로는 1665~66년에 페르메이르가 그렸던 '아틀리에' 장면을 들 수 있다. 유산의 경매가 시작되었을 때 이 그림은 〈회화예술〉(Die Schilderkunst)이라는 제목을 얻게 되었다.

흑백의 타일이 깔린 바닥으로 된 실내화의 중앙에는 고풍스럽게 옷을 입은 한 화가가 자신의 그림도구들 옆에 앉아 있다. 관찰자에게 등을 돌리고 오른손으로 도화지에 붓을 대면서 보이지 않는 창문의 측면 빛을 받고 있는 모델에게 주의를 기울이고 있다. 젊은 여성은 어떤 책에 장식되어 있는 것처럼 월계관과 트럼펫(명성의 상징)을 가지고 있으며, 그것으로 이야기를 구현하는 기능을 발휘한다. 1581년에 분리되기 전에 17구역의 네덜란드 영역을 그린 지도가 뒷벽을 덮고 있다. 왼쪽 그림의 테두리에 있는 옆으로 올려 묶은 화려한 커튼 앞의 한 탁자에는 예술의 상징들이 쌓여 있다. 이러한 모든 것은 전체 네덜란드 예술의 전통에 대한 경의를 의미한다.

기법

페르메이르는 암실(camera obscura)을 이용하였을 가능성이 크다. 카메라의 선조인 카메라 오브스쿠라는 '암실'에서 3차원의 공간을 2차원의 평면에다 반영하였다. 이 위에 연필로 윤곽을 스케치하듯이 고정하도록 했다. 이러한 기술은 페르메이르의 실내화의 완벽한 외적 공간 연출을 설명할 수 있다.

분명히 그는 엷은 투명 도료에 유화색을 층층으로 칠함으로 인해 색깔과 빛의 상호작용의 유일한 뉘앙스(미세한 차이의 표현)의 부여를 목표로 하였다. 이렇게 시간이 많이 소비되는 기술은 전체 작품에서 그리 많지는 않다. 심지어 페르메이르는 재정적으로 어려웠으므로 수많은 동시대인들이 제자들과 보조자들의 도움으로 완성하였던 대량 생산은 그와는 먼 얘기였다. 하지만 그는 서양 미술가들 중에서 빛을 가장 잘 이해한 화가이다.

8 장 앙투안 바토(Jean Antoine Watteau, 1684~1721)

바토는 불행한 어린 시절을 보냈으며, 소설과 음악을 좋아한 예민한 소년이었다고 전해진다. 그는 광장의 약장수들을 모델로 스케치하기를 즐겨 그의 부모는 그를 근처 화가의 작업실로 보냈다. 18세쯤 되어 파리에 갈 결심을 하고 무일푼으로 그곳에 가서 나이 많은 화가의 도제가 되었다.

파리에서 활동을 한 약 20년 동안 바토는 프랑스 미술을, 그 다음에는 유럽 미술의 새로운 기초를 세웠다. 그것은 바로크의 종말로써 로코코의 예술과 문화의 구성요소를 형성한다. 물론 바토의 미술은 우선 놀이를 하는 듯한 쾌활함과 단순한 삶의 기쁨을 표현한 것으로 고찰되어 종종 오해를 불러일으킨다. 이러한 착각은 이미 예술적인 의미를 중요시하는 아카데미에 입문할 때에 제기되었다. 의심할 여지없이 바토의 그림은 역사화로써 간주할 수

없었기 때문에 그에게 우아한 축제의 그림이라는 제목이 붙게 되었다.

❗ 약력

1684년 발랑시엔 출생
1696년 장식화가에게서 견습
1702년 파리에 도착
1704년 극 장면을 특수화시킨 한 화가의 제자
1709년 로마에서의 장학금을 위한 파리 아카데미 경연에서 2등상을 수상
1717년 아카데미에 입문
1719~20년 런던에서 체류(유일한 외국여행)
1721년 파리에서 죽음

〈키테라 섬의 순례〉(1717, 파리, 루브르 박물관)는 입단 작품이었다. 이러한 개념은 쉽게 궁중과 귀족사회의 동시대적인 라이프스타일과 연관된다. 하지만 바토의 예술적인 의미를 특징짓기는 어렵다. 이러한 것은 한편으로는 영원한 사랑의 느낌으로 우아한 축제의 삶을 회화적으로 미화시킨 것에 기인한다. 다른 한편으로는 착각에 기반을 둔 유토피아의 유혹적인 자극에 대한 우울한 통찰에 기인한다. 프랑수아 부셰(François Boucher, 1703~1770)와 장 오노레 프라고나르드(Jean Honoré Fragonard, 1732~1806)와 같은 젊은 로코코 화가들의 작품에는 이러한 상반된 가치를 동시에 함유할 수 있는 능력이 부족하였다.

전원적인 목가생활을 위한 이상

왕실의 재무담당자이자 미술수집가 피에르 크로젯(Pierre Crozat, 1665~1740)의 손님으로 지내는 동안 바토는 섬세한 미술문화의 대작, 예를 들어 클로드 로랭 등을 알게 되었다. 바토는 조화롭고 빛을 마신 듯한 채색의 기법을 습득하였다. 장엄한 부속 인물들이 있는 넓은 공간의 이상풍경을

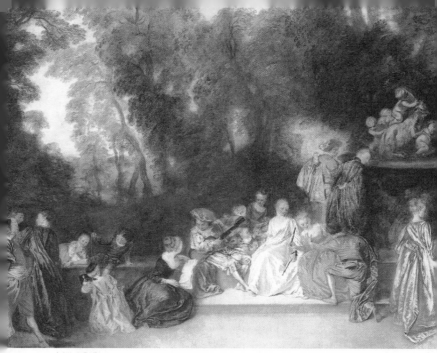

〈사랑의 음계〉

전원적인 한적한 곳으로 변화시켰으며, 공원경치를 음악이 흐르고 연애와 사교(〈사랑의 음계〉 런던, 내셔널 갤러리)의 장소로 변화시켰다. 거기에 무대에서의 연극과 실제 삶에서의 놀이 사이의 한계가 불분명해진다.

이러한 배경 때문에 역할 초상화 〈광대〉(1718~19, 파리, 루브르 박물관)는 정지되어 있거나 묶여 있는 역할의 코르셋 안으로 변화의 다양한 의미를 보여준다.

미술 거래

1720년 바토는 런던에서 파리로 돌아가서 친구가 된 미술 거래상 제르생 (Gersaint)의 집에서 살게 되었다. 그래서 감사의 표시로 제르생의 상점 간판을 만들었다. 2미터 너비에 가게공간의 실내를 그렸는데 작품들이 도착하는

장면과 제르생 부부가 고객을 맞이하고
있는 장면이었다. 이렇게 일시적으로 바
토에게 주어지는 작업들이지만 최고의 미
술적 특징을 가질 수 있었다. 예를 들어 광
이 나는 재료의 재현에서처럼. 그리고 동
시에 미술 거래상에 맞서 최고의 인맥으
로 예술을 안다고 자부하는 사람들의 오
만한 가면을 벗겨냈다. 그리고 그것은 간
접적으로 예술가들에 맞서는 것이었다.

간판은 〈키테라 섬으로의 순례〉의 한
점과 바토 컬렉션과 마찬가지로 베를린 게

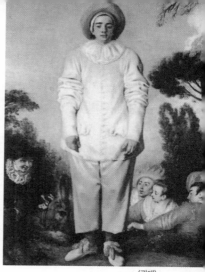

〈광대〉

멜데 갈레리에 속하며 프리드리히 대제(통치 1740~86)가 상수시 궁전의 공원
에 있는 자신의 게멜데 갈레리를 위해 사들였다. 그의 궁중화가로는 프랑스
의 로코코 화가 앙투안 펜(Antoine Pesne, 1683~1757)이 있으며, 그는 1739
황태자인 프리드리히 2세의 초상화를 그렸다.(베를린, 게멜데 갈레리)

❗ 〈키테라 섬으로의 순례〉

몇몇 고상한 옷을 입은 여성들과 남성
들은 언덕 위에 있는 높은 나무의 그늘
아래에 앉아 있다. 다른 이들은 이미 언
덕 아래 물가로 내려가고 있다. 그곳에
서 그들을 사랑의 섬 키테라로 데려다
줄 배를 기다리는 것이다. 키테라 섬은
지평선의 빛을 마신 안개 속에 놓여 있
으리라 추측된다. 사랑의 기운이 이들에
게 드리워져 있으며, 여행의 목적과 의
도를 암시하고 있다. 세 작품(1717, 프랑

크푸르트, 슈테델 미술관/ 파리, 루브르 박물관/ 베를린, 샤를로텐부르크 성)은 바토가 아카데미에 처
음 입단할 때 완성되었다. 1700년 파리에서 무대에 올랐던 코미디극 〈세 명의 사촌들〉에서 나온 몇
가지 시행들이 기초가 되었다. 이 시행들은 키테라 섬으로 향하는 순례를 달콤한 여흥으로 다루었다.

⁹ 조반니 바티스타 티에폴로
(Giovanni Battista Tiepolo, 1696~1770)

이탈리아 베네치아파의 대표적 장식화가. 빛의 효과와 단축법에 의하여
무한 공간을 표현한 천장 벽화를 많이 제작하였다. 아버지의 유산으로 그의
어머니는 장식적이고 전통적인 경향을 지닌 화가 그레고리오 라차리니에게
그를 보냈다. 티에폴로는 그에게서 그림의 기본기를 익혔으며, 명암을 강하
게 대비시키는 방법을 기초로 한 음울한 분위기의 양식을 습득하게 되었다.

❗ 약력

1696년 베니스 출생
1710년 그레고리오 라차리니(1655~1730)에게서 견습
1717년 베니스에서 청탁을 받아 독립
1726~29년 우디네에서 활동
1727년 아들 조반니 도메니코(1804년 죽음)가 태어남
1730~33년 밀라노와 베르가모에서 활동, 베니스로 귀환
1750~53년 뷔르츠부르크에서 활동
1756년 베니스 예술 아카데미의 대표
1757년 아들 조반니 도메니코와 함께 비첸차에 있는 대저택 발마나라의 장식
1762년부터 마드리드에서 활동
1770년 마드리드에서 죽음

티에폴로는 로코코 시대에 바로크의 환상적인 벽화와 천장화를 최고의
정점으로 이끌었다. 그의 후기 바로크 프레스코 벽화는 전통적인 명암 효과
의 채색이 전체적으로 좀 더 밝은 채색 분위기로 바뀌었다는 점에서는 로코
코에 속한다. 티에폴로의 도시궁전, 고급저택 그리고 성에서 수행되었던 청
탁들은 현세적이고 신화적인 주제로 몰두한 자신의 제단화와는 차이점이
있다. 마지막으로 영광스러운 청탁으로는 황제 카를 3세(통치 1759~88)를

위해 마드리드의 성 안에 있는 옥좌가 있는 방과 그 외의 방들에 미술장식을 한 것이 해당된다. 그의 동료이자 후임자인 아들 도메니코 티에폴로 (1727~1804)는 콤메디아 델라르테(〈풀치넬라 프레스코화와 줄타는 광대〉, 〈1795, 베니스, 카 레조니코 궁전〉)에 나오는 인물들로 민중오락 잔치의 장면들을 통해서 아버지의 주제들을 확장시켰다.

예술과 문학

티에폴로의 주목할 만한 작업으로는 비첸차에 있는 대저택 발마나라의 실내 설비(1757)를 들 수 있다. 그림은 그리스, 로마 그리고 이탈리아 문학의 주요 작품들에서 감성이 풍부한 장면들을 포괄하고 있다. 호머의 《일리아드》, 아리오스트(Ariost, 1474~1533)의 《광란의 오를란도》, 베르길리우스의 《아이네이스》 그리고 토르콰토 타소(Torquato Tasso, 1544~1595)의 《해방된 예루살렘》. 객사(客舍)에서 도메니코 티에폴로는 계절의 변화 속 경치와 시누아즈리

(chinoiserie)¹⁾가 성행하던 18세기 선호에 적합한 중국 장면들을 작업하였다.

성경의 주제

18세기 말 성직자들도 화가의 가장 중요한 의뢰인에 속했다. 틴토레토 (Tintoretto, 본명 야코포 로부스티, 1519~1594)가 1564년부터 벽화와 천장 화로 캔버스에 설비하였던 베니스에 있는 산로코 학교를 위해 1732년 모자 의 장면 〈사막에서의 하자르와 이스마엘〉(성서 창세기 21, 14~19)이 만들어 졌다. 천사의 출현으로 아브라함에 의해 추방된 자들이 빛 속에 등장한다. 또한 빛의 사건으로 〈왕의 기도〉를 표현했다. 가파르게 상승하는 대각선으 로 방향을 둔 제단화 그림은 1753년 뷔르츠부르크에서 키칭엔에 있는 뮌스 터쉬바르카흐의 수도승교회를 위해 완성되었다. 그리고 오늘날에는 뮌헨의 알테 피나코텍에 소장되어 있다.

10 프란시스코 드 고야(Franncisco de Goya, 1746~1828)

스페인의 화가. 밝은 색채의 초상화 · 풍속화 · 종교화를 주로 그렸으며, 동판화 연작인 〈전쟁의 참화〉(1810~14)는 나폴레옹 침략의 공포를 생생하 게 기록하고 있다. 날카로운 풍자가 가득 찬 리얼리즘 작품을 발표하였는 데, 주요 작품에 〈옷을 벗은 마야 *Maja desnuda*〉와 〈옷을 입은 마야 *Maja vestida*〉, 〈카를로스 4세 일가(一家)의 초상〉, 〈5월 3일의 처형〉 등이 있다. 19세기와 20세기 화가들에게 큰 영향을 주었다.

농부 가족 출신(아버지는 가끔 도금사로 일했다.)인 프란시스코 드 고야의 다양한 형태의 전체 작품은 후기 바로크와 궁중 로코코에서부터 50년 이상 이라는 시공간에서 작업되었다. 이러한 창조 기간 중 주요 작품들은 종교적

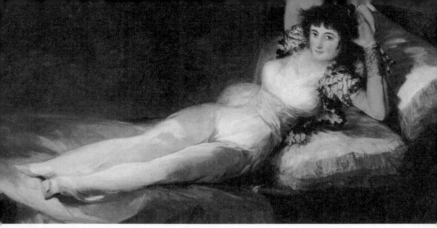

〈옷을 입은 마야〉

인 둥근 지붕 그림(예를 들어 〈사라고사의 대성당〉, 1780~81), 서민의 장면이
담긴 경치(〈소풍〉, 1776, 마드리드, 프라도 미술관)는 개인 초상화들(〈도냐 이
사벨 델 포르셀〉, 1804~05, 런던, 내셔널 갤러리)이 있다.

! 약력

1746년 펜테토도스 출생
1756년 사라고사에 있는 수도승학교
1760년 사라고사에 있는 호세 루상에게서 견습
1763년 마드리드 예술 아카데미에 입학 좌절
1770년 로마에서 프레스코 화가로서 교육
1773년부터 사라고사에서 활동, 호세파 바이유(1812년 죽음)와 결혼
1775년부터 마드리드에서 궁중화가, 우선 왕궁의 양탄자 제작을 위해 활동하였음
1792년 청력을 잃어버림과 동시에 카디즈에서 중병에 시달림
1793년 마드리드로 돌아감
1799년 최고의 궁중화가로 소명
1812년 아내를 잃고 혼자가 됨
1813년부터 미망인 레오카디아 소르리야와 함께 살아감
1819년 〈귀머거리들의 집〉 소유
1820년부터 14편의 〈검은 그림들 Black Paintings〉(벽화)이 만들어짐
1824년 프랑스로 망명
1825년 보르도에서 체류
1828년 보르도에서 죽음

그리고 귀족들이 소유하고 있는 두 점의 그림들은 1815년 종교재판에 의해 외설적이라는 이유로 압류되었다. 〈옷을 입은 마야〉와 〈옷을 벗은 마야〉(두 작품 모두 1798~1805, 마드리드, 프라도 미술관). 그것을 넘어서서 고야의 예술은 19세기까지 이르렀으며, 처음 10년간은 고전주의와 낭만주의 사이 논쟁의 상징에 놓이게 되었다.

　　물론 고야의 후기 작품을 고전주의나 낭만주의라고는 표현할 수 없다. 오히려 공포의 장면에서 인간 본성의 타락에 대한 고야의 통찰이 충격적인 방식으로 표현되었다. 이러한 점에서 고야는 19세기에서 20세기를 미리 제시한 유일한 예술가이며, 스페인 화가 파블로 피카소(Pablo Picasso)와 살바도르 달리(Salvador Dalí)의 선구자로 간주된다.

〈1808년 5월 3일〉

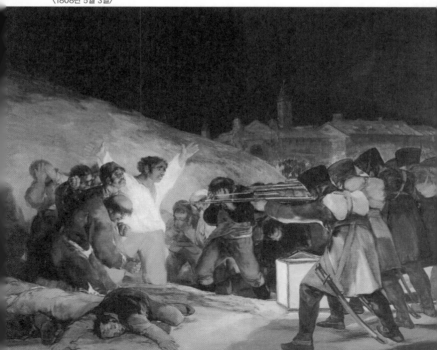

전쟁의 공포

'전쟁의 공포' 라는 제목 아래 우선 고야가 1810년에 시작했던 부각동판의 연작이 1863년에 만들어졌다. 주제는 프랑스와 나폴레옹 지배에 대항한 스페인 민중들의 해방투쟁에서 나타난 쌍방의 비인간적인 잔인함이다. 망명에서 돌아온 스페인 황제 페르디난트 7세(Ferdinand VII., 통치 1814~33)의 귀환 후에 고야는 모든 동시대적인 전쟁 그림들을 가차 없이 리얼리즘을 통해서 구별하였으며 제목을 각각 폭력이 발생한 날짜로 달았다.

〈1808년 5월 2일〉은 프랑스군 대안의 이슬람 군주의 용병들이 희생양이 된 마드리드에서의 민중봉기에 대해 다루고 있으며, 〈1808년 5월 3일〉은 표정 없고 기계적인 발사 명령을 통해 봉기자들을 밤에 처형하는 장면을 표현한다. (모두 1814, 마드리드, 프라도 미술관)

검은 그림들(Black Paintings)

1820년부터 고야는 자신의 시골집에서 14점의 벽화를 완성하였다. 그것들은 나중에 캔버스에 옮겨졌으며, 프라도 미술관으로 전달되었다. 부분적으로 작은 판형의 〈악마의 집회〉(1797~98, 마드리드, 라자로 갈디아노 박물관)와 같은 예전의 그림들이 기초가 되었다. 이것은 나중에 엄청나게 무시무시한 집회로 변했다. 여기서 검은 밤은 〈성 이시도르로의 성지 순례〉에서처럼 찢어진 눈과 입을 한 인간 집단들이 그로테스크한 쥐 잡이 기타 연주자 뒤에 줄을 지어 언덕의 경치를 따라서 꿈틀거리며 나아가는 장면이다. 이 장면은 폭풍우의 구름이 드리워지고, 그러한 상황에서 혼란스럽게 춤을 추는, 가면을 한 수많은 사람들이 함께 하는 참회의 수요일 행렬 〈사르딘의 매장〉(1812~19, 마드리드, 레알 아카데미아)에 대한 기억을 일깨워준다.

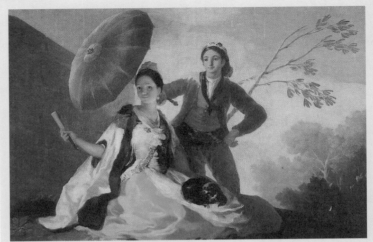

로코코 양식의 고야의 초기 작품들 중심에는 마분지가 있다. 즉 직조기가 설치된 궁정의 양탄자 공장에서 제작된 벽걸이를 위한 스케치를 말한다. 그림 양탄자를 위한 이러한 작업은 독특하며 프라도 미술관의 보물에 속한다. 빛의 반영에 대한 고야의 섬세한 미술적 재현은 언덕 위에 앉아 있던 어느 젊은 여인을 그린 그림에서 볼 수 있다. 그녀의 하녀가 햇빛을 가리기 위해 양산을 씌워주고 있다. 그와 반대로 배경속의 나무들은 빛 속에 잠기고 여인의 그림자가 드리운 옷의 힘차고 섬세한 색깔과 대조된다.

註 ────────

1) 유럽 미술에서 성행한 중국적인 기풍.

IV. (신)고전주의에서 유겐트슈틸까지

18세기 말부터 19세기를 거쳐 20세기 변혁기까지의 시공간에서 빠르게 새로운 양식이 생성되었다. 신고전주의의 예술적인 저항은 후기 바로크와 로코코에 대항해서 출발점을 형성하였다. 1789년 프랑스 혁명을 통해서 자신들의 잃어버렸던 특권을 귀족과 교회의 정치적이고 문화

쿠르베, 〈밀을 여과하는 사람들〉

적인 특권에 맞서 대항하는 시민의 의지가 이러한 대립과 맞물렸다.

예술의 해방

이러한 발전은 무엇보다도 예술가들의 위상과 관련이 있다. 전통적으로 내려오는 특권자들과의 결속이 느슨해지게 되었고, 예술의 해방은 무엇보다도 예술가들이 공개적인 심사를 받아야만 한다는 것을 의미했다. 파리 살롱에서처럼 프랑스 미술의 규칙적인 전시와 더불어 공개적인 전시가 개최되었다. 또한 기술적인 혁신으로는 사진술을 들 수 있다. 그것은 1830년 화가의 보조도구로써 발전되었지만 초상화를 대신할 수 있는 가격이 비싼 대안이기에 그림과 경쟁이 되었다.

예술가 그룹

19세기 회화의 특징적인 현상은 각각 새로운 양식의 방향을 대표하는 사람들이 서로 경쟁하는 대신 우호적으로 화합한 예술가 그룹의 생성이라 할 수 있다. 이 화가들은 공동으로 공개적인 인정을 받기 위해 노력하였다.

초기의 예를 들자면 1809년 프랑스에 점령된 빈에서 루카스 그룹이 체결되었고, 1810년에는 로마의 수도원과 관련이 있는 빈 예술 아카데미 학생들의 그룹이 생겼다. 여기서 나자레파(Nazarener)[1]로 조롱을 당했던 화가들(그 중에서도 뤼벡 출신의 요한 프리드리히 오버베크(Johann Friedrich Overbeck, 1789~1869))이 해방된 독일에서 '민족' 예술을 복구하기 위해서 준비하였다. 그들은 고전주의(특히 프랑스)와의 논쟁에서 (독일)낭만주의에 속한다.

루카스 무리의 모범에 따라 1848년 런던에서 시인이자 화가인 단테이 게이브리얼 로세티(Dante Gabriel Rossetti, 1828~1882)를 포함한 라파엘로 전파(Pre-Raphaelites)[2]의 그룹이 생성되었다. 라파엘로 이전의 예술 전형은 영국 미술에 맞는 민족 부활을 지지해야만 했다. 라파엘로 전파들은 종교적이고 역사적이며 또한 현재의 문학적이며 사회적인 주제에 전념하였다.

시골의 화가 단체를 예를 들면 1830년에 퐁텐블로에 있는 바르비종 마을에서 카미유 코로(Camille Corot, 1796~1875)를 포함하여 생성된 바르비종파(Barbizon school)이다. 직접적인 자연과의 접촉에서 마음의 풍경(Paysage intime)이라고 표현되는, 정감이 넘치지만 자연에 충실한 풍경화의 형태를 발전시켰다.

독일에서 상응하는 것으로는 1895년부터 브레멘의 보르프스 베데 마을에서 만들어진 보르프스베데파(Worpswede school)이다. 여성화가 파울라 모데르존 베커(Paula Modersohn Becker, 1876~1907)도 이 그룹에 속한다.

그룹 형성의 계속되는 전형은 공동전시회이다. 1874년부터 1886년까지 클로드 모네(Claude Monet)를 지지하는 화가들은 8군데의 개인 전시회에서

작품을 내놓았다. 그들은 우선 '무명사회'로 표현되었으며, 첫 번째 전시 후에 인상파 화가라고 조롱받았다. 8번의 모든 전시회에 유일하게 참여한 사람은 카미유 피사로(Camille Pissarro, 1830~1903)였다.

? 알고 넘어가기

아카데미즘이라는 개념은 미술 아카데미에서 가르치고 있는 양식과 관련이 있다. 이 개념은 평균적이며 일반적인 취향에 적합한 회화의 진부함과 예술가들의 개성에 따른 혁신적인 회화 사이의 대조가 형성되면서 측도에 따라 부정적인 의미를 담고 있다. 19세기에 생성되어 의미를 가졌던 모든 양식 방향들은 아카데미즘에 대한 비판으로써 생성되었다. 유사한 개념으로는 살롱회화가 있다. 이것도 마찬가지로 수공업의 익숙한 회화지만 소박하고 까다롭지 않은 회화와 연관된다.

양식의 방향

신고전주의(Klassizismus)
자크 루이 다비드(1748~1825)
낭만주의(Romantik)
카스퍼 다비드 프리드리히(1744~1840)
윌리엄 터너(1775~1851)
외젠 들라크루아(1798~1863)
사실주의(Realismus, 리얼리즘)
구스타브 쿠르베(1819~1877)
아돌프 폰 멘첼(1815~1905)
인상파(Impressionismus)
에두아르 마네(1832~1883)
에드가르 드가(1884~1917)
클로드 모네(1840~1926)
피에르 오귀스트 르누아르(1841~1919)
후기인상파(Postimpressionismus)
폴 세잔(1839~1906)
폴 고갱(1848~1903)
빈센트 반 고흐(1853~1890)
앙리 드 툴루즈 로트레크(1864~1901)
Naive Malerei(순수회화)
앙리 루소(1844~1910)
유겐트슈틸(Jugendstil)
구스타프 클림트(1862~1918)

결국 19세기 말 시세션파(예술협회를 탈퇴한 예술가 그룹 또는 분리파)의 그룹이 형성되었다. 이것은 공식적이고 국가에 의해 촉진되는 예술협회로부터 탈퇴했던 예술가들의 그룹을 말한다. 예를 들면 베를린의 시세션파(1898)는 막스 리버만(Max Liebermann, 1847~1935)이 의장직을 맡고 있었다. 그는 민족적인 관점에서 적대시되는 프랑스의 인상파 화가에 대해 관대하였다. 1887년에 구스타프 클림트(Gustav Klimt)는 오스트리아 유겐트슈틸(프랑스의 아르누보)인 빈의 시세션파(분리파)의 창립자에 포함된다.

1 자크 루이 다비드(Jacques Louis David, 1748~1825)

! 약력

1748년 파리 출생
1764년 조제프 마리 비엔(1716~1809)에게서 견습
1766년 왕립 아카데미아 에콜 데 보자르에 입단
1775~80년 로마에서 장학생
1781년 파리 살롱 전시회에 허가
1782년 마르게리트와 결혼
1784년 세 명의 제자들과 함께 로마로 여행
1792년 민족의회에서 자코뱅 당원
1794~95년 로베스피에르의 실각 후에 체포됨
1796년부터 나폴레옹 보나파르트를 통해 우대
1804년 황제 나폴레옹 1세의 궁중화가
1817년부터 나폴레옹의 실각 후 부르봉 왕가(루드비히 18세, 왕 암살에 반대하는 법)의 귀환. 브뤼셀로 추방
1825년 브뤼셀에서 죽음

로마에서의 두 번째 체류 기간 동안 자크 루이 다비드는 1784년 〈호라티우스 형제의 맹세〉(파리, 루브르 박물관)라는 그림을 완성하였다. 도시 로마

와 알바롱가(기원전 500) 사이의 불화에서 나온 에피소드가 그 모티브가 되었다. 불화란 다름 아닌 호라치 가문과 쿠리하치 가문으로부터 각각 세 명의 형제들이 출전하여 전쟁에서 결판을 내기로 한 것이었다.

다비드의 그림에서는 세 명의 여동생이 있는 툴루스 호스틸리우스 왕에게 마지막 피를 흘릴 때까지 싸울 것을 맹세하는 호라티우스 형제들의 모습을 볼 수 있다. 희생의 용기는 미화되었지만, 알레고리한 바로크식의 연출이나 구름 위의 신들을 증인으로 표현하는 대신 다비드는 세 궁형이 그림을 대칭적으로 나누는 평면 병행의 아치 곡선 앞의 비교적 단순한 장면들을 그렸다. 중앙에는 왕이 서 있으며, 왼쪽으로는 호라티우스 형제들이 군대의 출정 맹세를 올린다. 오른쪽에는 두 명의 여인들이 결과를 미리 예상하고 슬퍼하고 있다. 두 명의 호라티우스 형제는 전쟁터에서 죽음을 당하고 한 명이 살아남아 승리자가 되었으며, 그것으로 로마의 패권을 확보하게 되었다. 이 작품으로 다비드는 명확한 채색과 더불어 내용적으로나 형식적으로나 상징적인 사람들의 새로운 고전적 묘사로 인해 열렬한 인정을 받게 되었다.

예술과 정치

다비드의 미술사적 의미는 한편으로는 그의 신고전주의적인 묘사 방식의 결정적인 해명에 기인하며, 다른 한편으로는 그의 제한 없는 정치적 참여에 기인한다. 1793년 프랑스 혁명의 4번째 해에 급진적인 자코뱅 당파들에 의해 지배된 민족의회의 홀에 걸어 둘 〈마라의 죽음〉(브뤼셀, 왕립 미술관)이라는 그림이 완성되었다. 이 그림은 자코뱅당의 장 폴 마라(Jean Paul Marat, 1743~1793)가 암살당한 후의 바로 그 순간을 보여주고 암시한다. 그는 자신의 육체적인 고통을 경감시킬 수 있었던 욕통에서 발견되었다. 바닥에는 마라가 떨어뜨렸던 펜 옆에 살인자 샬럿 코르데(Charlotte Corday)의 피 묻은

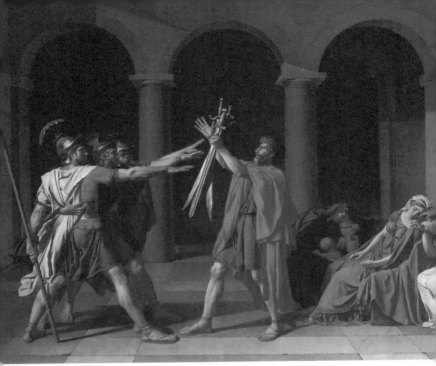

〈호라티우스 형제의 맹세〉

비수가 놓여 있다. 이 효과는 다비드가 자신의 신고전주의적이며 선동적인
효과로 구상한 그림이 모든 종교적인 장식물을 포기하면서 기독교적인 순
교그림의 전통에 기인하여 만들었다는 것을 특히 강조한다. 마라는 현세 혁
명의 성인으로 추앙되었으며, 게다가 다음과 같은 그에 대한 '신앙 고백'이
퍼져버렸다.

　　"난 전능하시고 자유와 정의의 창조자이신 마라를 믿는다……."

　자코뱅당의 통치가 끝난 후 다비드는 물론 체포되었지만 곧 나폴레옹의 총
애를 받아 평탄한 길을 걷게 된다. 〈성 베르나르 산을 넘는 나폴레옹〉(1801, 이탈
리아 정복 당시의 나폴레옹 장군의 말 탄 초상화로 다양한 판으로 되어 있다. 특히
베를린, 샬로텐부르크 성, 말메종 미술관). 1804년 12월 2일에 노트르담에서의

〈왕관 수여식〉의 묘사는 거대한 크기로 9미터 이상 너비였다. 황제가 그의 연인 〈조세핀〉(Josephine, 1805~06, 파리, 루브르 박물관)에게 왕관을 수여하였다.

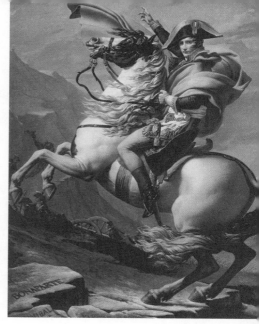

〈성 베르나르 산을 넘는 나폴레옹〉

프랑스 복원의 시작으로 혁명 기간 동안 왕족들이 수집하는 예술 작품들을 보존하는 일을 했던 다비드는 프랑스에서 자코뱅당원으로서 활동하였던 그의 과거가 들추어졌다. 그는 민족의회에서 1793년 1월 21일에 수행된 루드비히 16세를 처형하는 것에 찬성표를 던졌었다. 그렇기에 1816년 공포된 '왕의 암살에 반대하는 법'이 그에게 적용되었다. 그는 브뤼셀로 추방당함으로써 직접적인 형벌은 모면할 수 있었다. 그가 지참한 개인 소유물은 〈마라의 죽음〉이었다. 다비드의 프랑스 예술가로서의 탈퇴는 결코 신고전주의의 종말을 의미하지는 않았다. 그것

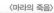

〈마라의 죽음〉

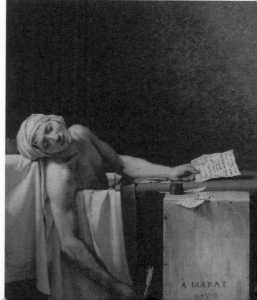

은 반대로 전 유럽에 확산되었다. 낭만주의 화가 외젠 들라크루아(Eugène Delacroix)의 상대자이며 프랑스 신고전주의의 가장 대표적인 화가는 장 오귀스트 도미니크 앵그르(Jean Auguste Dominique Ingres, 1780~1867)였다.

? 알고 넘어가기

신고전주의 개념은 후기 바로크와 로코코에 대립하여 1760년대에 생성된 운동을 표현한다. 기초가 되는 것은 고전주의, 즉 고대 예술의 새로운 관점이다.

바로크의 예술가들이 고대 신화를 미화하고 동시대의 지배자들을 고대의 신들과 견준 반면 신고전주의자들은 그리스의 민주주의자들과 로마의 공화주의자들의 덕행에 중점을 두고 있다. 1755년부터 로마에서 활동한 고고학자와 미술학자인 요한 요아힘 빈켈만(Johann Joachim Winckelmann, 1717~1768)은 신의 세계, 기독교 종교와 동시대 삶의 관계를 연출하는 바로크식에 반대하였다. 고대 예술의 고귀한 단순함과 조용한 규모를 예술의 최고 목표로 설명하였다. 신고전주의적인 미술은 무엇보다도 이러한 이상을 본받으려고 노력한다.

로마계의 나라에서는 바로크 시대(17세기~18세기 초)를 고전적인 시기로 간주하기 때문에 18세기 후기와 19세기 초기는 신고전주의라 부른다. 예를 들면 프랑스에서는 신고전주의(Néoclassicisme) 그리고 이탈리아에서는 신고전주의(Neoclassicismo)라고 부른다.

2 카스퍼 다비드 프리드리히
(Casper David Friedrich, 1774~1840)

! 약력

1774년 그 당시 스웨덴의 그라이프스발트 출생
1794년부터 코펜하겐의 미술 아카데미에서 공부
1798년 드레스덴에 거주
1815년 드레스덴 미술 아카데미의 회원. 큰 산을 따라 산행을 함
1818년 크리스티아네 샬럿 봄머와 결혼, 뤼겐(Ruegen)으로 신혼여행
1824년 강의 위촉 없이 드레스덴 미술 아카데미 교수 역임
1837년 두 번의 뇌출혈 후에 마비
1840년 드레스덴에서 정신착란 증상 속에서 죽음

카스퍼 다비드 프리드리히는 순수 풍경화가로서 독일의 낭만주의를 탁월

한 방식으로 구현했다. 비누 제조인의 아들로 태어나 물론 판에 박은 미술 교육을 받았지만 통상적으로 영리를 목적으로 하는 예술 분야에 관여하지는 않았다.

1778년 드레스덴에 체류했을 때 그는 미술 아카데미의 학생이었지만 수업을 멀리하고 화가로서 강도 높은 자연 연구에 몰두하였다. 자연 연구는 항상 아틀리에에서 작업한 그림들의 토대를 형성하였다. 1807년부터 프리드리히가 유화의 기법으로 투명 도료를 사용하여 엷게 겹쳐서 채색한 그림들이 완성되었다. 1810년 그는 베를린 아카데미 전시회에 2점의 그림으로 참여하였다. 그리고 프로이센 황제 프리드리히 빌헬름 3세(Friedrich Wilhelm III. 통치 1797~1840)가 그의 그림을 구입하였다. 〈바닷가의 수도승〉과 〈떡갈나무 숲의 대수도원 묘지〉(두 작품 다 베를린, 샬로텐부르크 성)이었다.

무엇보다도 두 번째 작품에서 어느 겨울날의 황혼 무렵에 앙상한 떡갈나

〈떡갈나무 숲의 대수도원 묘지〉

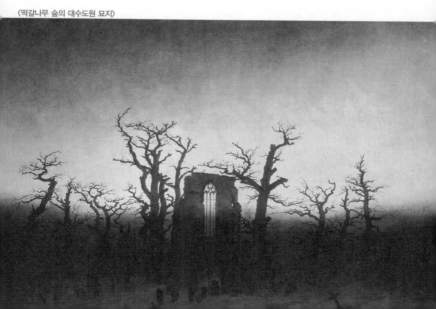

무 사이의 고딕식의 폐허는 나폴레옹에 대항하다 패배한 후의 프로이센의 모습을 보는 듯하여 애국적 풍경화로 여겨진다. 드레스덴에서 프리드리히는 보헤미아에서 테첸 성의 예배당을 위한 제단화로써 작업한 풍경화를 통해 주목을 받았다.

낮 시간과 삶의 단계

프리드리히의 애국적이며 성스러운 초기 풍경화는 그림의 분위기에 의해서 생겨나는 느낌 속에서 일정한 주제의 낭만적인 해석에 대한 예가 되었다. 프리드리히가 몰두하였던 모티브들은 바다를 바라보는 시선을 가진 해안가부터 넓은 사막의 경치도 있었으며, 햇빛이 비치는 방향에 따라 제각각 다른 산의 형상까지 다양하였다. 그러한 것들은 자연의 묘사에서 나오는 분위기가 아니라 인간의 흥망성쇠에다 감정을 불어넣어 인식하도록 하는 것이다. 그러한 점에서 프리드리히의 풍경은 자연 종교적인 명상과 기도의 그림들이라고 할 수 있다. 프리드리히는 필리프 오토 룽에(1777~1810)보다 비유적인 알레고리를 덜 중요시하였다.

그 반면에 항구의 배는 삶의 항해의 상징이고, 수평선을 가진 바다는 이러한 항해의 불확실함을 상징적으로 표현하였다.

먼 곳으로의 시선

풍경의 중심적인 모티브는 먼 수평선을 바라보는 시선이다. 프리드리히가 자신의 그림에 인물들을 끌어들이는 순간 이들은 관찰자에게 등을 돌린 상태로 보이게 된다. 그러므로 그들이 관찰자와 동일인물인 것처럼 확실하게 그림 앞쪽으로 바라볼 수 있도록 하였다. 특징적인 예를 들자면 1818년에 완성되어 프리드리히의 가장 유명한 작품으로 손꼽히는 것은 풍경화 〈안개 낀 바다 위의 방랑자〉(함부르크, 쿤스트할레)와 해변의 경치 〈뤼겐 섬의 백악

암〉(빈터후르, 오스카 라인하르트 수집)이다. 두 작품은 중경을 생략하는 구성상의 기법이 명백하다. 시선은 실루엣처럼 드리워진 정면으로부터 갑작스레 먼 곳으로 돌려지며 때때로 미끄러지기도 한다. 이러한 것은 낭만적인 풍경을 정면 그리고 중경과 배경까지 조화로운 방식으로 한 단씩 높여가는 17세기 고전적인 이상풍경화와도 구별된다.

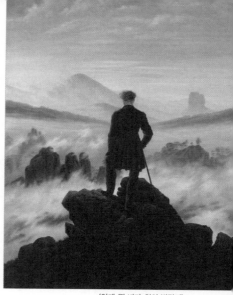

〈안개 낀 바다 위의 방랑자〉

〈뤼겐 섬의 백악암〉

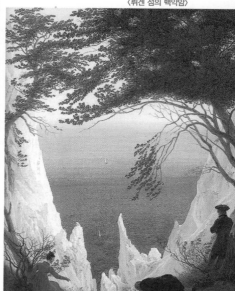

3 윌리엄 터너(William Turner, 1775~1851)

영국 풍경화의 거장. 14세의 어린 나이에 영국 로열 아카데미에 입학하고 1802년 정식 회원이 되었다.

! 약력

1775년 런던 출생
1789년부터 로열 아카데미에서 미술공부
1793~97년 영국 남부로 견습 여행
1802년 로열 아카데미의 회원, 스위스와 파리로 여행
1811년 로열 아카데미의 원근법 교수(1828년까지 강의)
1817년 라인탈을 지나 쾰른을 거쳐 마인츠까지 여행
1819년 처음으로 이탈리아 나폴리까지 여행
1828년 피렌체와 로마로 여행
1833년 베를린, 프라하 그리고 빈을 거쳐 베니스로 여행
1840년 베니스에서 두 번째 체류
1845년 마지막 외국 여행(피카디에)
1851년 런던에서 죽음, 세인트폴 대성당에서 장례

오늘날 18세기의 가장 중요한 영국 화가로 평가받는 윌리엄 터너의 경우 그 당시에는 동시대인들에 의해 추종을 받았던 공식적인 예술가이면서, 동시에 너무 앞서 갔기에 20세기에 이르러 그 진가가 인정된 비공식 예술가로 나눌 수 있다.

로열 아카데미의 일원이었던 그는 역사화 화가로서 유명해졌다. 게다가 터너는 17세기의 이상적인 풍경에 비록 작은 판형의 성경 장면과 고대 전설 세계의 장면이라 할지라도 극적인 요소들을 결부시켰다. 《엑소더스》의 책에 근거하여 〈열 번째 이집트의 재앙〉(1802, 런던, 테이트 갤러리)과 호머의 《오디세이》에 근거하여 〈오디세우스가 폴리펨을 조롱하다〉(1829, 런던, 내셔널 갤러리)가 그러한 예에 속한다. 터너의 작품들이 성경적이지만 또한 동시대

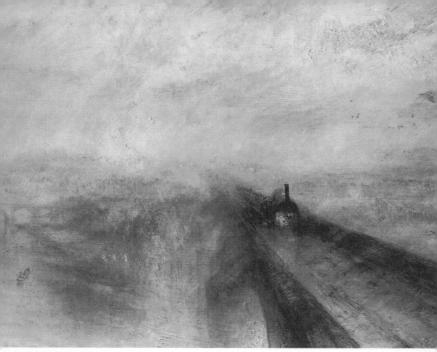

〈비, 증기 그리고 속도〉

적인 주제를 순수한 색의 현상으로 변화시켰다는 것이 몇몇 친한 친구들에게 알려졌다. 1843년 〈그림자와 어둠 – 대홍수 후의 저녁 무렵에〉와 〈빛과 색 – 대홍수 후의 아침에〉(둘 다 런던, 테이트 갤러리)라는 두 그림이 만들어 졌다. 1810년에 출간된 요한 볼프강 폰 괴테(Johann Wolfgang von Goethe, 1740~1832)의 색채론에서 색의 도덕적인 작용에 관한 장으로부터 강한 자극을 받았다. 1844년 터너는 대각선 방향으로 다리 위에서 증기를 뿜는 철도를 그렸다. 영국 기술발전의 선두에 대한 주제를 다룬 이 그림은 빛과 색의 분위기에 연관된 제목 〈비, 증기 그리고 속도〉라는 제목을 얻게 되었다.(런던, 내셔널 갤러리)

수채화

터너가 죽고 난 후 279점의 알려지지 않았던 그림들과 더불어 약 2천여 점의 스케치와 수채화가 영국 국가 소유가 되었다. 비공식적인 예술가의 이러한 유산은 그의 전 유럽을 통한 여행에서 얻은 다양한 인식들에 대한 지치지 않는 논쟁을 입증한다. 그의 많은 작품들은 출판물을 통해서 알려지게 되었다. 예를 들면 고전적인 묘사로 된 이탈리아 여행 그림이 그러하다. 하지만 우선 수채화로 된 풍경이 색깔과 빛 사이의 관계에 대한 터너의 예리하면서도 형태를 깨는 재현을 볼 수 있는 통찰력을 제공하였다.

인상파 화가들의 선구자

비공식적인 터너가 얼마나 시대에 앞서가 있었는지는 '회화적인 미술'의 전통적인 고향 베니스로부터의 그림들이 말해준다. 유화 〈피아체타의 풍경〉(1840, 런던, 테이트 갤러리)과 〈도게나와 산타마리아 델라 살루테〉(1843, 워싱턴, 내셔널 갤러리 오브 아트)와 같은 후기 작품들은 빛을 마신 듯한 색의 베일을 위해서 윤곽선을 최소한 줄인다. 그 안에서 수상도시의 건축을 예측할 수 있다.

! 〈테메레르의 마지막 항해〉

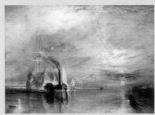

1839년(런던, 테이트 갤러리)의 이 그림은 항해의 전환에 관한 것이다. 엄청난 삼장선이 증기선에 의해 항구로 끌려오게 된다. 이 장면이 그림의 왼쪽 절반의 모습이다. 오른쪽 절반은 이별을 다루고 있다. 여기서는 태양이 지고 있다. 그 빛이 구름에 색을 입힌다. 그리고 또한 물의 표면은 황금빛과 빨간빛에 잠겨 있다. 끌고 가는 보트의 연통으로부터 나오는 연기가 이러한 자연 광경에 회답하는 듯하다. 뿌연 회색 연기가 불빛과 섞여 있다. 수평선이 깊게 드리워지면서 그림 표면의 3/4은 하늘로 여백을 남겨둔다. 여기서 그림 아랫부분의 색 극화는 그림 속의 연기로 사라지게 된다.

18세기에 베네치안 카날레토(Canaletto, 1697~1768)가 지형적으로 정확한 사실주의 기법으로 그린 도시풍경화 대신에 점차적으로 베네치아 풍의 인상주의가 들어섰다. 하늘, 집 그리고 물이 거의 혼합된다. 이러한 점에서 낭만주의파 윌리엄 터너는 최초의 인상주의파로 간주된다.

4 외젠 들라크루아(Eugéne Delacroix, 1798~1863)

프랑스의 대표적 낭만주의 화가. 명문 집안에서 17세가 될 때까지 고전을 공부하며 음악과 연극에 대한 열정을 키웠다. 그러다가 1815년 유명한 관학파 화가인 피에르 나르시스 게랭 남작의 제자가 되었다.

! 약력

1798년 파리의 샤랑통 생 모리스 출생
1806년 파리에서 기숙사학교에 다님
1815년 고전주의자 피에르 나르시스 게랭(1774~1833)에게서 견습
1816년 에콜 데 보자르에 들어감
1822년 파리 살롱에 데뷔
1825년 영국에서 체류, 런던에서 수채화 수업
1830년 파리에서 7월 혁명의 증인
1832년 모로코의 술탄을 위해 미션의 일원이 됨
1839년 안트베르펜에서 피테르 파울 루벤스에게 감탄
1840년 벽화가로서 처음으로 국가 청탁을 받음
1855년 세계 전시회라는 틀에서 회고전 그리고 레지옹도뇌르 훈장을 받음
1857년 프랑스 학회에 선출
1859년 살롱 전시회에 마지막 참여
1863년 파리에서 죽음

외젠 들라크루아는 프랑스 역사에서 네 번의 시대를 경험하였다. 첫 번째 황제제국(그의 생부는 아마 나폴레옹의 외교관 탈레랑(Talleyrand, 1754~1838)이었을 것이다. 호적상의 아버지는 지방장관직에 추존되었다.), 복원 시기, 루이 필리프(Louis Philippe, 통치 1830~48) 시민왕의 지배, 두 번째 황제제국 나폴레옹 3세의 시대이다.

이러한 배경에 의해 들라크루아는 프랑스에서 낭만주의 대변인으로 발전하였다. '피 흘림이 없는' 고전주의의 퇴화된 전통으로부터의 해방에 기여하였던 것이다. 그리하여 들라크루아는 열정적인 미술세계를 발전시켰을 뿐만 아니라 역사, 문화 그리고 현대사에서 유래한 주제들을 다루었다. 이 것은 동시에 들라크루아가 바로크 미술의 원칙 부활에 기여했다는 것을 의미한다. 게다가 1840년부터 벽화 화가로서 대규모의 공식적인 청탁을 수행하였다. 그의 업적으로는 특히 후기 인상파들이 계속 발전시켰던 그림자 부분의 색채 형성을 들 수 있다.

오리엔탈리즘

들라크루아가 프랑스 낭만주의에 받아들였던 지도적인 역할은 1832년 모로코의 여행을 통해 알게 되었던 동양에 대한 확실한 관심에서 기인한다. 프랑스의 낭만주의자들은 이미 오래전 과거에 속하고 고전주의자들에 의해 인공적으로 생명력을 일깨웠던 그리스와 로마의 고전에 맞설 수 있는 활기찬 대안으로써 북아프리카의 아랍 문화에 전념하였다. 모로코 여행 동안에 완성한 수채화 그림들은 들라크루아에게 수십 년 동안 아랍인들의 전쟁이나 사냥터와 같은 동양적인 장면들의 묘사에 대한 초안이 되었다. 미술적으로 탁월한 작품으로는 실내화 〈알제리의 여인들〉(1834, 파리, 루브르 박물관)이 속한다.

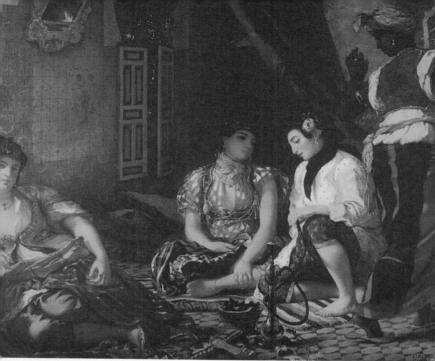

〈알제리의 여인들〉

세계문학

1822년 들라크루아는 단테의 《신곡》(1321년 완성)에서 다룬 주제에 따라 고도의 극적인 작품 〈단테의 작은 배〉(파리, 루브르 박물관)를 완성하였다. 단테와 그의 안내자 베르길리우스가 조각배를 타고 지옥의 강을 건너는 장면이다. 그는 1825년 런던에서 셰익스피어(William Shakespeares, 1564~1616)의 공연을 보고 매우 감탄하였다. 나중에 파리에서도 공연을 보았다. 그 이후 그는 자신의 가장 유명한 그림들 몇 점에 몰두하였는데 그 그림이 〈햄릿과 두 매장자〉(1839, 파리, 루브르 박물관)이다.

1829년에는 파리에서 들라크루아의 17점의 석판 인쇄로 장식된 괴테의

《파우스트 I》 프랑스 번역판이 출간되었다. 1827년 유화 〈메피스토가 파우스트에 등장하다〉(런던, 월리스 컬렉션)를 작업하였다. 그가 가장 좋아하는 시인이고, 수많은 그림에 영감을 주었던 사람은 영국의 낭만주의자 조지 고든 바이런 경(George Gordon Byron, 1788~1824)이다.

! 〈민중을 이끄는 자유의 여신〉

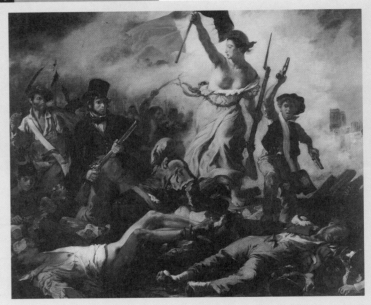

1831년 살롱에 전시되었고, 루브르 박물관에 소장된 이 그림은 적극적으로 정치에 참여한 낭만주의자 하인리히 하이네(Heinrich Heine, 1797~1856)가 감탄하였던 그림이다. 들라크루아는 1830년의 파리의 7월 혁명을 탁월한 예술적인 반향으로 완성하였다. 브루봉 왕실 마지막 왕의 몰락으로 프랑스에서는 귀족과 교회의 오래된 특권의 복위가 막을 내렸으며, 그림은 새로운 시대의 시작을 상징하였다. 중앙에 있는 여인은 가슴을 노출한 채 무기와 빨간색, 흰색, 파란색의 깃발을 들고 앞으로 전진하는 모습으로 자유를 상징하고 있다. 낭만적인 것은, 이 그림이 삶과 분리된 이상(理想)에 대한 포기에 근거한다는 것이다. 그 대신에 채색, 구성과 인물의 특징이 '진실의 장면, 실재, 원천 그리고 그 안에서 7월 그날의 사건을 예측할 수 있도록 하였다.'(하이네)

5 구스타브 쿠르베(Gustave Courbet, 1819~1877)

구스타브 쿠르베는 전 유럽에서 주도권을 잡고 있었던 프랑스 사실주의를 건립하였지만 예술의 진부함으로 이상주의와 같은 반대운동도 야기시켰다. 농부의 아들로 태어난 그는 교육을 받는 동안에는 관습적인 아카데미즘을 피하였다. 1850년에 그는 파리 살롱에서 〈오르낭의 장례〉(파리, 오르세 미술관)로 엄청난 반감을 불러일으켰다. 쿠르베는 지금까지 역사화의 중요한 주제에만 사용하였던 판형(3.15m×6.68m)에다 이름도 없는 농부의 장례식을 과감하게 그렸던 것이다.

또한 풍경화가로서 쿠르베는 새로운 길을 걸었다. 이탈리아에 대한 선호가 우세하였던 시기에 그는 지금까지 별 관심을 받지 못했던 프랑스 지역들을 예술적 가치가 있다고 여기게 되었다. 그리하여 1854년 몽펠리에에 살고 있는 후원자 알프레드 브리아스(Alfred Bryas)의 손님으로 있을 때 코트 다쥐르(Cote d' Azur) 또는 노르망디(Normandie)의 해안, 〈폭풍우 후의 에트르타 급경사 해안〉(1860, 파리, 오르세 미술관)을 완성하였다. 쿠르베의 사냥에 대한 열정은 동물 그림과 겨울 그림 〈노루 사냥〉(1867, 브장송 미술관)에서 알 수 있다.

〈오르낭의 장례〉

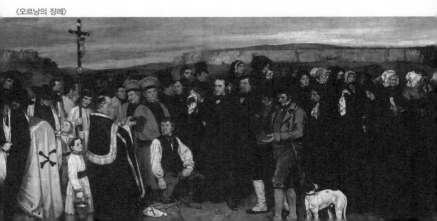

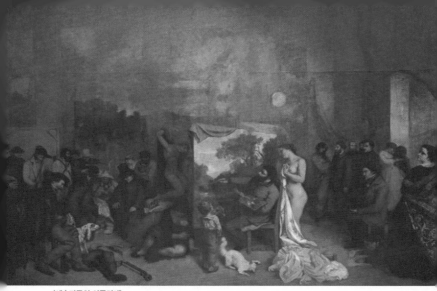

〈예술가들의 아틀리에〉

❗ 약력

1819년 오르낭 출생
1837년 브장송의 미술학교 과정
1839년 파리에서 아카데미 에콜 데 보자르 대신에 개인 아틀리에에서 교육
1844년 파리 살롱 데뷔
1849년 아버지가 오르낭에 아틀리에를 마련해줌
1855년 파리의 세계 전시회 테두리 안에서 개인 전시회 'Réalisme'
1858~59년 프랑크푸르트 체류
1861년 안트베르펜에서 개회된 예술가 회의에서 사실주의에 관해 연설
1869년 뮌헨에서 전시, 빌헬름 라이블과 친구가 됨
1871년 봉기하는 파리 코뮌의 일원, 봉기의 참패 후 군법에 의해 유죄 판결
1873년부터 겐퍼제에 망명
1877년 스위스 브베에서 죽음

사실적인 알레고리

이 부제를 쿠르베는 자신의 대형판 그림 〈예술가들의 아틀리에〉(파리, 오

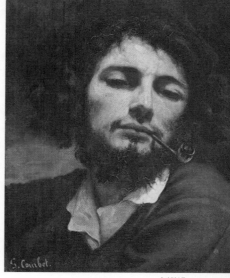

〈자화상〉

르세 미술관)에 붙였다. 그것은 쿠르베가 실용주의적인 이름 'Réalisme'을 부여했던 40점의 그림이 출품된 세계 개인 전시회의 파빌리온에서 가장 최근의 작품으로써 우뚝 솟았다. 그림에서는 나체 모델과 한 어린 소년이 신기한 듯이 자신의 작업을 관찰하고 있다. 쿠르베의 묘사에 따르면 오른쪽에는 자신의 예술 친구들 모습을 그렸으며, 그 가운데에는 책에 심취해 있는 시인 샤를 보들레르 (Charles Baudelaire, 1821~1867)도 있고, 왼쪽으로는 몇 명의 암울해 보이는 인물들이 다른 세계를 구현하며, 그 아래에는 '착취자'와 '피착취자들'이 있다.

이러한 점에서 그림은 여전히 예술과 삶의 현실을 분리한다. 따라서 쿠르베는 나체 여성을 근본적인 생명력의 구현으로써 그렸는데 대표적인 그림이 〈세상의 근원〉(1869, 파리, 오르세 미술관)이다.

한편 쿠르베는 정치적으로 착취를 당하는 사람들의 편에 섰다. 그의 친구들 중에서 초기 사회주의자 피에르 조제프 프루동(Pierre Joseph Proudhon, 1809~1865)도 있다. 프루동에게서 '소유재산은 도둑질이다.'라는 어록이 유래하였다. 그의 모습은 〈예술가들의 아틀리에〉의 그림 오른편에서 찾을 수 있다.

독일 친구

1869년 쿠르베는 뮌헨에서 빌헬름 라이블(Wilhelm Leibl, 1844~1900)과 친구가 되었으며, 다음해에 파리에서 그를 만났다. 어떠한 점에서 라이블은 자신의 최고 작품 〈부엌에 있는 세 여인〉(1878~81)으로 쿠베르의 〈오르낭의 장례〉의 경우처럼 비슷한 반감을 불러일으켰다. 보기에는 별거 아닌 것 같은 것들에 대한 그의 사실적인 묘사에 대하여 아르놀트 뵈클린(Arnold Bcklin, 1827~1901)과 같은 화가들이 비판을 퍼붓자 라이블은 이렇게 해명하였다.

"그래서 그들은 나의 적이다. 왜냐하면 난 그들이 이상주의라고 일컫는 낡고 관습적인 구태의연함으로부터 벗어났기 때문이다."

? 알고 넘어가기

사실주의의 개념은 라틴어의 고유한 단어 '사실적인'이라는 의미의 realis에 근거를 둔다. 일반적으로 이미 르네상스 시대에 실제적으로 표현하도록 애썼던 현실적인 묘사를 말한다. 양식 개념으로써 사실주의는 1840년부터의 낭만주의에 대한 반대운동과 연관된다. 자연주의는 사실주의 내부의 한 주류가 되었으며, 그것은 객관적으로 사회 하층계급의 사회관계를 다루었다. 그리하여 낭만주의의 부수적인 현상으로써 인식되었다. 19세기에 사회적 참여에 적극적이었던 화가들로는 구스타브 쿠르베와 더불어 러시아 화가 일리야 레핀(Ilja Repin, 1844~1930)이 대표적이다.

6 아돌프 폰 멘첼(Adolph von Menzel, 1815~1905)

독일의 화가, 판화가. 석판공(石版工)의 아들로 태어나 공방을 계속하면서 판화가·삽화가로서 출발하였다. 선천적으로 몸집이 작고 완고한 독신주의자였으며 비관론자였다. 역사화는 물론 공장 풍경에 이르기까지 폭넓은 제재를 사실적 작풍으로 다루었다.

! 약력

1815년 브레슬라우 출생
1815년 베를린으로 가족 이주
1833년 베를린 미술 아카데미에서 1년간 미술공부
1834년부터 일러스트레이터로 활동
1839년 화가로서 첫 번째 청탁
1853년 베를린 아카데미의 회원으로 임명
1855년 파리 세계 전시회 방문
1870년 과학과 예술 분야에 푸르르메리트 훈장(프로이센 훈장)
1872년 오버쉴레지엔으로 연구여행
1898년 귀족 직위로 추앙
1905년 베를린에서 죽음

영국의 낭만주의자 윌리엄 터너(William Turner)와 비슷하게 83세의 나이에 귀족이 된 독일의 사실주의자 멘첼의 공식적인 작품과 그렇지 않은 작품은 뚜렷이 구별된다. 단지 연구로 표현된 이러한 유화들은 19세기 후반에 독일 회화의 대작에 속한다. 예를 들어 인물이 없지만 한낮의 빛으로 가득 찬 〈발코니가 있는 방〉(1856, 베를린, 국립 미술관) 또는 〈아틀리에의 벽〉(1871, 함부르크, 쿤스트할레)을 들 수 있다.

〈발코니가 있는 방〉

산업시대의 시작을 주제로 한 사실적인 표현은 멘첼의 초기 작품 〈베를린 포츠담 철도〉(1847, 베를린, 국립 미술관)가 특징적이며, 후기 작품으로는 규칙적으로 남

쪽 여행을 하고 요양소에 체류하는 동안 스케치한 것들을 토대로 한 인물이 많은 그림들이 속한다. 이러한 그림들은 여행정보의 시작을 반영한다. 〈호프가스타인에서의 성체 축제 행렬〉(1880, 뮌헨, 노이에 피나코텍), 〈베로나 에르베 광장의 시장〉(1884, 드레스덴, 게멜데 갈레리 노이에 마이스터) 등이 그러한 그림이다. 그 사이에 프로이센의 역사에 대한 그림들도 있으며, 새로운 황제제국의 수도에서의 궁중 축제를 회화적으로 묘사한 것도 있는데 〈무도회가 열린 저녁〉(1878, 베를린, 국립 미술관)이다.

프리데리코-렉스-연작

1839년부터 멘첼은 미술사가 프란츠 쿠글러(Franz Kugler, 1808~1858)의 '프리드리히 대제의 역사'를 위해 400점의 스케치를 하였다. 그 이후에 멘첼은 프리드리히 대제의 군대와 유니폼에 관한 작품(프리드리히 대제의 특제본/호화판, 1849)의 일러스트레이션 작업을 하였다. 이 그래픽이 요구하였던 멘첼의 역사적 연구는 1850~60년에 작업한 프리드리히 2세(Reg. 1740~86)의 사실주의 그림에 응용되었다. 이러한 그림들은 정밀한 특징을 지니고 있지만 무엇보다도 색의 질감과 역사적 인물의 심리적인 공감의 표현이 출중하였다. 1850년에 사라진 〈상수시 궁전에서의 연회〉(프리드리히의 대화 상대자로서 철학자 볼테르와 함께 있는 그림)와 〈상수시 궁전의 플루트 연주회〉(1852, 베를린, 국립 박물관)가 이러한 점을 입증한다.

파리에서의 프로이센 사람

1855년 세계 전시회를 방문했을 때 멘첼은 최신의 프랑스 예술, 쿠르베의 전시관 Rèalisme(레알리슴-사실주의)를 접하게 되었다. 1870~71년 독일과 프랑스 전쟁이 일어나기 바로 10년 전에 그는 두 번이나 파리에 체류하였다(1867, 1868). 〈짐나즈 극장〉(1856, 베를린, 국립 미술관)에서의 상연, 〈튀일리

정원의 오후〉(1867, 드레스덴, 게멜데 갈레리 노이에 마이스터)와 〈파리의 평일〉(1869, 뒤셀도르프, 예술 박물관)과 같은 대작들은 생동감 넘치고 예술적인 영감을 주는 파리의 인상들을 생생하게 그려냈다.

❗ 〈제련공장〉

1872년 멘첼은 오버쉴레지엔으로 여행을 떠났다. 그곳 왕실에 머물면서 철도 레일을 만드는 작업장을 방문하여 작성한 연구를 기초로 1874~75년에 19세기의 가장 인상 깊은 산업 그림(베를린, 국립 박물관)을 완성하였다. 증기로 가득 찬, 유리로 된 홀의 회화적인 구성과 더불어 노동자들과 그들의 노동 묘사에 기인한다. 그들은 막 뜨겁게 달아오른 쇳덩어리와 시름하고 있었으며, 열을 방지하는 보호막 앞의 작업장에서 식사를 한다. 푸른빛 연기는 끓어오르는 빨갛고 노란빛 색채의 긴장감을 자아내며 검은 골조로 홀의 구성을 가로지른다.

7 에두아르 마네(Édouard Manet, 1832~1883)

❗ 약력

1832년 파리 출생
1848~49년 해군에 들어가기 위한 헛된 노력
1850~56년 토머스 쿠튀르의 아틀리에에서 교육
1851년 피아니스트 수잔네 레엔호프와 연인관계
1852년 혼전에 아들 레옹 에두아르 태어남
1853년 드레스덴, 뮌헨, 베니스, 로마로 여행
1857년 피렌체로 여행
1861년 파리 살롱에서의 첫 번째 성공
1863년 수잔네 레엔호프와 결혼
1866년 클로드 모네와 친분을 맺게 됨
1870년 시민군의 일원
1881년 레지옹 도뇌르 기사 작위 훈장 수여
1882년 파리에서 죽음

프랑스의 화가. 인상파의 개척자로서 근대 회화의 아버지라 일컬어지며, 풍부하고 화려한 색채와 대담한 소묘로 참신한 유화를 그렸다. 대표 작품에 〈풀밭 위의 식사〉, 〈피리 부는 소년〉, 〈휴식〉, 〈올랭피아〉 등이 있다.

고위 관리직의 아들로 태어난 에두아르 마네는 사실주의에서 인상주의로 넘어가는 과도기를 대표한다. 1847년 기념비적인 역사적 그림 〈퇴폐기의 로마인들〉(파리, 오르세 미술관)로 승리를 축하하였던 토머스 쿠튀르(1815~1879)의 아틀리에에서 교육을 받는 동안 마네는 르네상스 이래로 미술 전통을 이어온 독일과 이탈리아 미술관과 마찬가지로 파리 루브르에서 몰두하였다. 미술사적인 유산으로부터 마네는 자신만의 자연주의에 친숙한 양식을 혁명적인 폭발력으로 발전시켰다. 예술가로서, 그들의 인물들은 관

〈풀밭 위의 식사〉

습적인 시각의 습관에 저항하여 맞섰으며, 마네는 후에 인상주의 화가들로 표현되었던 젊의 화가들의 그룹으로부터 선구자로서 존경받았다. 반대로 마네는 외부에서의 그림, 외광파 회화와 같은 인상파 화가들의 기법을 받아들였다.

마네의 수확으로는 두 명의 여성 화가들을 키웠다는 것이다. 그의 제자로는 1859년부터 에바 곤잘라스(Eva Gonzalès)와 인상주의의 가장 중요한 여성 대표로 발전하였으며, 1874년에 마네의 동생 외젠과 결혼한 베르트 모리조(Berthe Morisot, 1841~1895)가 있다.

〈피리 부는 소년〉

단체 그림

1870~71년 독일과 프랑스 전쟁이 발발하기 전에 바로 앙리 팡탱 라투르(Henri Fantin La tour)는 〈바티뇰의 화실에서〉(파리, 오르세 박물관)를 그렸다. 파리의 한 도시구역의 이름을 따서 제목을 붙였으며, 그곳은 예술가들이 만나는 장소였다. 마네가 미술도구들을 쌓아놓고 작가 자카리 아스트뤼크(Zacharie Astruc)의 초상화를 그리고 있는 모습을 볼 수 있다. 이 작가는 에밀 졸라(Emile Zola, 1840~1902)와 마찬가지로 마네의 옹호자들이었다. 아틀리에에 모였던 화가들 중에는 전쟁에서 전사한 프레데릭 바질(Frédéric Bazille, 1841~1870)과 클로드 모네와 오귀스트 르누아르(Auguste Renoir)도 있었다.

미술사의 보물에 속하는 그림 〈풀밭 위의 식사〉(1861, 파리, 오르세 박물관)의 도발적인 스캔들 이후에 마네가 1865년 처음으로 살롱에 내놓았던 그림은 누워 있는 여성의 나체 〈올랭피아〉(1863, 파리, 오르세 박물관)이다. 마네가 피렌체에서 유화 스케치의 형태 안에서 복사했던 티지안의 우르니보의 비너스가 기초가 되었다. 하지만 여신 대신에 마네는 실제의 창녀를 고상한 척하는 사람들에게 맞춰 작업하였다. 자신의 취향에 따라서 관찰자들을 잠재적인 손님으로 꼼꼼하게 관찰하는 듯한 표정을 짓는 여성을 그렸다. 마네가 여성 나체의 전통적인 이상화를 포기한 것에 대한 비판 뒤에는 도덕적인 분노가 다양하게 숨겨져 있었다.

아틀리에에서 밖으로

사실주의적인 아틀리에 회화에서 인상주의적인 외광파(外光派)[3] 회화로의 발전은 뮌헨에 있는 노이에 피나코텍에 소장된 두 그림이 보여준다. 1806년에 〈아틀리에에서의 아침〉은 아침 식탁 위의 정물화, 밀짚모자를 쓴 젊은 남자가 식탁에 기대어 있다.(모델은 마네의 아들이다.) 6년 후에 마네는 모네와 공동으로 센 강가의 아르장퇴유에서 작업하였다. 여기서 〈작은 배〉라는 그림이 완성되었다. 이 그림은 모네와 그의 아내가 아틀리에를 설치한 배 위에 있는 모습을 담고 있다. 외광파 회화는 마네의 새로운 회화기법의

특징이다. 물, 배 그리고 배경이 있는 경치에 비치는 빛의 반사를 각각의 붓터치로 재현한 것이다. 같은 해에 인상파 화가들의 최초의 그룹 전시회가 개최되었다. 마네는 그 전시회의 어느 곳에도 참여하지 않았다.

8 에드가르 드가(Edgar Degas, 1834~1917)

프랑스 화가. 본명은 제르멩 에드가르 드가이다. 후기 인상파 그룹에 참가하였다가 인상파를 떠나 독자적인 화풍을 이루었다. 파스텔화를 잘 그렸으며, 색채가 풍부한 작품을 많이 남겼다. 주로 발레리나의 모습을 많이 그렸다. 1856~1860년에 나폴리 등 이탈리아 여러 곳을 여행, 르네상스 미술에 심취했다. 작품에 〈압생트 술잔〉, 〈대야〉 등이 있다.

〈압생트 술잔〉

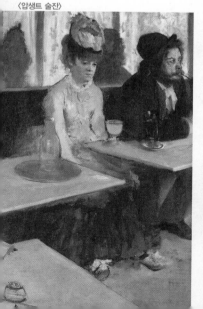

〈장갑을 낀 가수〉

이탈리아와 미국에 친척을 둔 은행가의 아들 에드가르 드가는 오늘날 종종 인상주의의 발레 장면과 일체화되어 무희(舞姬)의 화가라고 불린다. 이러한 주제는 화가의 예술적 관심의 광범위한 스펙트럼에서 한 단면을 형성

〈오페라 휴게실의 리허설〉

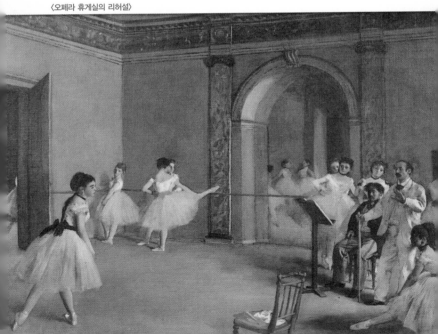

하고 있다는 것을 간과하고 있는 것이다. 우연한 관점과 또한 재미있는 일이 많이 제공되는 대도시에서의 생활에 전념함으로써 발생하는 우연한 관점의 연구를 토대로 형성되었다. 더욱 놀라운 것은 드가는 사적으로 알게된 후기 고전주의자 장 오귀스트 도미니크 앵그르(Jean Auguste Dominique Ingres, 1780~1867)의 제도 기법을 특히 감탄하였으며, 역사화에 전념하였다는 것이다— 〈바빌론을 세우는 세미라미스 여왕〉(1861, 파리, 오르세 박물관). 드가가 후원하였던 두 명의 여성 화가들은 미국에서 와서 파리에서 활동하였던 인상주의파 메리 캐사트(Mary Cassatt, 1845~1926)와 모델로 시작해서 뛰어난 화가로 발전한 수잔 발라동(Suzanne Valadon, 1865~1938)이다. 그녀의 아들 모리스 위트릴로(Maurice Utrillo, 1883~1955)는 예술가들이 모여드는 파리의 유흥구역인 몽마르트의 광경을 전문적으로 그렸다.

무대와 경마장

드가는 대도시에서의 삶을 미술을 위해 발견한 예술가에 속한다. 그의 인상주의는 인물과 대상의 조화로운 질서에 반대되는, 빠르게 변화하는 광경들에 몰두하였다. 이러한 경험들은 1860년대부터의 그림들에서 나타나는 묘사방식으로써 인물이 적절한 자세를 재현하는 것을 도외시하는 특징을 가진다. 그렇기에 극장과 콘서트카페에서의 장면들은 등장하기 전이나 뒤에 또는 그 사이에 발레리나나 가수들이 의식하지 않고 있는 순간들이나 관중들의 순간적인 광경을 그린 것이다. 예를 들면 〈파란 옷을 입은 무희들〉(1890, 파리, 오르세 박물관), 〈장갑을 낀 가수〉(1878, 케임브리지/매사추세츠주, 포그 미술관)에서 볼 수 있듯이 여가수가 입을 크게 벌리고 오른손을 높이 올린 모습이다. 얼굴은 무대 아래에서 비추는 조명에 의해 유령처럼 빛을 발한다. 이러한 가까운 시각과는 대조적으로 무대 뒤 배경뿐만 아니라 오케스트

라 연주단의 악기도, 또한 맨 앞줄의 관객도 포착하였다.

경마장에서의 단면들도 우연이지만 비슷하게 작용하였다. 〈관람석 앞의 경주마〉(1878, 파리, 오르세 미술관)를 보면 종종 인물들이 시야를 벗어나서 단지 부분적으로만 그림에 나타난 것은 그가 사진 스냅 촬영에 몰두했기 때문이다. 드가는 사진 찍는 것을 즐겼다.

열쇠구멍 원근법

이 개념은 단면적인 그림의 구성으로부터 우연한 시선의 관점을 거쳐 인상으로 이어지는 발전의 종착지와 연관된다. 드가는 종종 자세가 흐트러진 자신의 모델들을 비밀스럽게 관찰하였다. 이것은 무엇보다도 나체화와 연결된다. 예를 들면 유화 〈화장실〉(1887, 뉴욕, 메트로폴리탄 미술관)과 드가의 마지막 창작 시기에 파스텔 회화 기법을 적용한 〈목욕 후〉(1888~92, 뮌헨, 노이에 피나코텍)를 들 수 있다.

❗ 〈발레 수업〉

1874년 인상파 화가의 첫 번째 전시회에 출품한 작품이다. 연습실에서 근엄한 대가가 자신의 학생들에게 쉬는 시간 동안 지시를 하는 장면이다 (파리, 오르세 미술관). 드가의 '렌즈' 특징은 공간의 비스듬한 시선과 휴식을 취하는 학생들의 다양한 자세에서 나오는, 보기에 정리가 되지 않는 운동의 리듬이다. 하얀 발레복의 망사에 노랑, 초록 그리고 파란 리본을 달아 다양한 색의 악센트를 이용하여 리듬을 받쳐주고 있다. 전면에는 관찰자에게 등을 돌리고 있는 한 여학생의 머리에 빨간 꽃이 빛을 발한다. 보이지 않는 창문을 통해서 대낮의 빛이 공간에 가득하며 이리저리 반사된다.

9 클로드 모네(Claude Monet, 1840~1926)

마네, 세잔 등과 함께 신예술 창조 운동에 힘썼으며, 1874년에 출품한 〈인상, 해돋이〉란 작품의 제명에서 인상파란 이름이 생겨났다. '색조의 분할'이나 '원색의 병치'를 시도하여 인상파 기법의 전형을 개척하였다. 작품에 〈수련〉, 〈소풍〉 등이 있다.

클로드 모네는 인상주의 외광파 회화의 확고한 대표자이다. 60년간의 그의 광범위한 작품들 중심에는 파리, 노르망디, 코트아쥐르의 주변 풍경들이 주를 이루지만 파리, 런던 그리고 베네치아의 도시 풍경도 포함된다. 대부분의 동료들처럼 1850년대부터 거래가 되었던 일본의 천연색 목판 조각의 평면효과와 예리한 그림 절단의 영향을 받았다.

❗ 약력

1840년 파리 출생
1845년 르 아브르로 이주
1861년 알제리에서 군 복무
1862~64년 샤를 글레이르(1806~1874)의 아틀리에에서 르누아르와 함께 함(외장파 회화의 시작)
1866년 에두아르 마네와 친분관계
1870년 카미유 동시외와 결혼(아들 장(Jean)은 1869년에 태어났음)
1870~71년 전쟁 기간 동안 런던에 체류
1872~78년 모네 가족은 아르장퇴유에서 살게 됨
1874년 파리에서의 최초의 그룹 전시회
1878년 아들 미셸 태어남
1879년 아내와 사별
1883년 지베르니에서 거주하면서 알리 호세데와 동거(1892년 결혼)
1908년 베네치아로 여행
1911년 호세데와 사별하고 다시 혼자가 됨
1912년 시력이 매우 약해짐
1923년 성공적인 눈 수술
1926년 지베르니에서 죽음

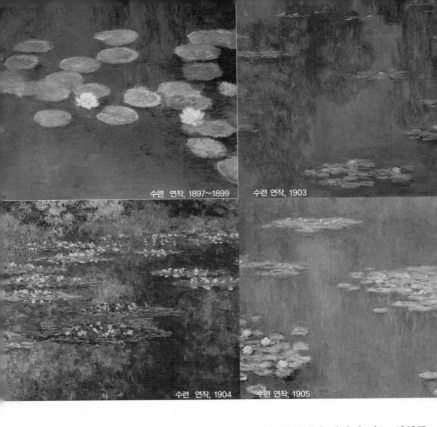

수련 연작, 1897~1899
수련 연작, 1903
수련 연작, 1904
수련 연작, 1905

　　다른 인상주의 화가들과는 달리 모네는 추상적이며 대상이 없는 회화를 거부했다. 적절한 예로 거대한 화폭에 구름이 비치고 수련들이 있는 물의 표면을 그린 것이다. 모네는 1918년 〈수련〉이라는 프로젝트를 제1차 세계대전 동안 휴전의 동기로 프랑스 국가에 헌납하였다. 1927년 모네가 마지막까지 작업하였던 〈수련〉은 파리의 온실이 있는 홀에 설치되었다. 그 홀은 '인상주의의 시스틴 예배당' 이라는 이름을 얻게 되었다.

그림 시리즈(연작)

　　다양한 날씨의 상태에 따라 형태를 변화시키는 빛과 분위기의 회화적 재

현에 대한 모네의 미술적인 관심은 그로 하여금 거의 과학적인 느낌을 주는 그림 시리즈를 제작하게 했다. 1875년 파리 역으로 들어오는 증기기관차의 광경인 〈생 라자르 역〉이 그 시초가 되었다.

1890~91년 늦가을과 겨울에 〈건초더미〉 연작이 이어졌으며, 1891년에는 〈포플러나무〉를 들 수 있다. 1892~93에는 〈루앙 대성당〉의 서쪽 전면은 〈블루 하모니〉, 〈화이트 하모니〉, 〈블루와 황금빛 하모니〉 그리고 〈브라운 하모니〉(모두 하루 네 번의 시간대를 그린 그림, 파리, 오르세 미술관)라는 제목을 달았다.

? 〈인상, 해돋이〉

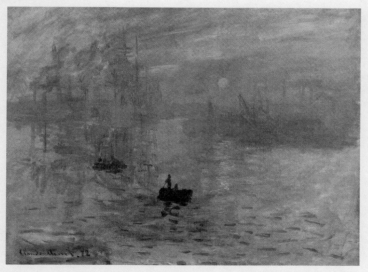

인상주의의 개념은 표현주의의 '표현의 기법'이라는 뜻과 반대로 '인상의 기법'이라고 표현된다. 이 개념은 클로드 모네가 1874년 파리에서 '무명사회'의 첫 번째 전시회에서 보여준 그림에서 유래한다. 빨갛게 올라오는 태양빛을 가로막는 새벽안개에 쌓인 르아브르 항구의 경치로, 제목은 〈인상, 해돋이〉(파리, 마르모탕 미술관)이다. 풍자 매거진 「샤리바리」의 한 저널리스트는 이 그림을 가지고 인상주의를 웃음거리로 만들었다. '도배지는 뚜렷하지 않은 광경보다는 훨씬 더 잘 만들어진 것 같다. 하지만 인상파 화가들의 그림에 대해 증가하는 관객들의 호응과 시장가치는 이러한 욕설의 표현을 전 세계적으로 굳히는 양식의 품질 마크로 변화시켰다.'

10 피에르 오귀스트 르누아르
(Pierre Auguste Renoir, 1841~1919)

프랑스의 화가. 인상파 운동에 참가하였으며, 밝고 화려한 원색의 대비에 의한 발랄한 감각 표현으로 장미, 어린이, 나부(裸婦) 등을 즐겨 그렸다. 대표 작품에 〈목욕하는 여인들〉, 〈모자〉 등이 있다.

제단사의 아들로 태어난 르누아르는 가장 대표적인 인상주의 화가에 속했다. 이미 1874년 최초의 그룹 전시회에 출품한 작품, 오페라에서의 한 젊은 여인과 그의 동반인을 그린 〈관람석〉(1874, 런던, 코톨드 미술 연구소)은 관객들과 미술 비평가들의 비방으로부터 제외되었다.

! **약력**

1841년 리무주 출생
1845년 파리로 가족의 이주
1854~58년 도자기 화공으로서 견습
1862~64년 샤를 글레이르(1806~1874)의 파리 아틀리에에서 모네와 함께 함(외광파 회화의 시작)
1870~71년 전쟁에서 군복무
1874년 파리에서 최초의 그룹 전시회
1879년 알린느 샤리고와 연애
1881~82년 알제리, 이탈리아 그리고 프로방스로 연구여행
1890년 알린 샤리고와 결혼. 두 사람의 아들 피에르는 결혼 전인 1885년에 태어남
1894년 아들 장(Jean)이 태어남. 보모 가브리엘르 르나르가 르누아르가 가장 좋아하는 모델이 됨
1900년 파리의 세계 박람회에 참여, 프랑스 정부가 수여하는 문화 대훈장의 임원
1901년 아들 클로드가 태어남
1905년 칸 쉬르 메르에서 거주
1910년 오버바이에른과 뮌헨으로 여행
1911년 통풍으로 인해 휠체어를 타게 됨
1915년 아내와 사별함
1919년 칸 쉬르 메르에서 죽음

1876년부터 르누아르는 영향력 있는 파리의 출판사와 미술 수집가 구스타브 샤를팡티에(Gustave Charpentier)의 후원을 받았다. 50년간의 그의 전체 작품 중에는 〈개구리못〉(1869, 뉴욕, 메트로폴리탄 미술관)과 색이 화려한 꽃다발과 초상화 〈시슬리 부부〉(1868, 쾰른, 발라프 리하르츠 박물관)도 포함된다.

1862년, 르누아르는 인상주의 풍경화가 알프레드 시슬리(Alfred Sisley, 1839~1899)와 친구가 되었다. 르누아르의 아들 장(Jean, 1894~1979)은 아버지의 작품을 영화라는 미디어에서 확실히 승계해 나갔다.

! 〈물랭 드 라 갈레트의 무도회〉

1876년 파리 몽마르트의 높은 언덕 위에 정원이 있는 한 레스토랑에서 유화 스케치를 작업하였으며, 그것을 기본으로 하여 큰 판형의 제단화 그림을 완성하였다(파리, 오르세 미술관). 주제는 밖에 있는 사람들의 무리이다. 왼쪽에서 오른쪽으로 올라가는 대각선은 그림 평면을 두 영역으로 나누었다. 전면에는 활기차게 대화를 하고 있는 큰 판형의 그룹이 있으며, 춤추는 사람들은 배경에 그려진 나무들 아래에 있다. 잎의 장식에서 떨어져 밝은 작은 점으로 나타나는 가물가물한 빛의 인상이 두 영역의 공통점이다. 윗부분의 가장자리에는 원형 램프들이 나열되어 있다. 그것은 그와 같은 일요일의 춤의 향유가 늦은 밤까지 이어졌다는 것을 상기시킨다. 하지만 화가의 예술적인 주제는 색과 태양빛의 상호작용이다.

나체화

하지만 르누아르의 중심 주제는 여성들의 나체이다. 여기서 그는 많은 사람들의 감탄을 자아내기도 했지만, 동시에 엄청난 비판도 받았다. 〈햇빛 속의 반상 누드〉(1878, 파리, 오르세 박물관)의 그림에서 르누아르가 칠한 파랗고 초록색의 그림자에 대하여 부패한 고기를 그렸다는 비난을 받았다. 나체화에서 르누아르는 또한 빛의 반사와 그림자 부위를 채색하는 인상주의의 재현을 통해서 형식과 구성을 파기하는 것과는 반대되는 시도를 감행하였다. 일시적으로 명확한 윤곽이 새로운 의미를 얻었던 이러한 작업 시기의 주요 작품은 〈목욕하는 여인들〉(1884~87, 필라델피아 미술관)이다.

〈목욕하는 여인들〉

11 폴 세잔(Paul Cézanne, 1839~1906)

프랑스의 화가. 처음에는 인상파에 속해 있었으나 뒤에 자연의 대상을 기하학적 형태로 환원하는 독자적인 화풍(畵風)을 개척하였다. 대표 작품에는 많은 정물화와 〈빨간 조끼의 소년〉, 〈목욕하는 여인들〉 등이 있다.

〈푸른 화병〉

폴 세잔은 근대화가의 아버지로서 그의 작품 활동 시기 초반 10년 동안에는 거절과 조롱을 참아내야만 했다. 1874년에 그는 인상파 화

〈사과 바구니가 있는 정물〉

가들의 첫 번째 그룹 전시회에서 가장 비방을 많이 받은 화가였다.

1886년 에밀 졸라는 소설 《작품》을 출간하였는데 이 소설의 주인공은 좌절하는 예술가였다. 졸라가 공개적으로 그의 친구인 세잔을 지칭한 것이다. 세잔은 미술 거래상 앙브루아즈 볼라르(Ambroise Vollard, 1867~1939)에 의해 일대 전환점을 맞게 되었다. 그의 갤러리는 세잔의 정물화를 보기 위해 모인 젊은 예술가들의 만남의 장소였다. 모리스 드니(Maurice Denis, 1870~1943)가 그린 〈세잔에게 바치는 경의〉(1900, 파리, 퐁피두 시립 근대 미술관)는 자크 루이 다비드(Jacques Louis David) 이래로 프랑스 미술의 전시회라는 테두리 안에서 열린 파리의 세계 전시회가 개최되던 해에 그려졌다. 그때 세잔은 작품 세 점을 선보였다. 모리스 드니는 나비파에 속했다.

〈카드놀이를 하는 사람들〉

이들은 엑상프로방스의 대가와 함께 현실의 모방을 거부하였으며, 예술은 자연과 병행하여 생겨난다는 확신을 자신의 것으로 만들었다.

주제의 전통

세잔은 자신의 주제를 선택하는 데에 있어서는 전통주의자였다. 초상화와 자화상, 각각의 인물과 단체(〈커피포트를 들고 있는 여인〉과 〈카드놀이를 하는 사람들〉 모두 1890~1895, 파리, 오르세 미술관), 풍경(예를 들면 수많은 〈생트빅투아르 산〉의 장면들, 특히 1904~06, 바젤 미술 박물관), 꽃과 과일과 그릇을 그린 정물화(예를 들면 뮌헨, 노이에 피나코텍) 등이었다.

마지막 작품들 중의 하나이며, 연작의 마지막이 되는 그림은 기념비적인 판형의 〈목욕하는 여인〉(1900~05, 런던, 내셔널 갤러리)이다. 이 그림에서 인상주의와 확연히 다른 차이점을 발견하게 된다. 여기에서는 일정한 계절이나 하루의 시간대와 날씨 그리고 자연에서의 장면을 인식하는 그 외의 조건들에 대한 지시가 빠져 있다. 그 대신에 모든 그림의 요소들은 평면 위에 펼쳐놓은 구조의 일부이다.

구성의 혁신

화가들의 시선은 여전히 현실에 초점을 맞추고 있지만 이러한 자연의 실체는 전형으로써가 아니라 선과 색 그리고 형태로 된 예술의 실체를 만들기 위한 도전으로써 기여한다. 인물일 경우 비율의 독립화를 들 수 있다. 세잔은 목욕하는 나체의 인물이 잘못 그려졌다는 비난을 받아야만 했다. 세잔은 끊임없이 정성을 쏟았던 수채화에서 바탕을 부분적으로 칠하지 않고 내버려두는 기법을 유화에 적용하였다. 그것으로부터 그는 인상주의 자체 내에서 여전히 고수되고 있는 환상주의를 깨뜨렸다. 하지만 이러한 대담한 시도는 르네상스 이래로 통용되었던 원근법적인 통일의 폐지였다. 그 외에도 세

잔은 구성의 의미가 요구되는 한 다양한 시점으로부터의 그림의 대상을 제시하였다. 이러한 다양한 단면으로부터 입체화(큐비즘)로의 직접적인 통로가 열렸다.

? 알고 넘어가기

포스트 인상주의(후기 인상주의)라는 개념은 인상주의의 특징을 지니고 1880~90년에 독특한 양식 형태를 발전시켰던 프랑스 화가들에게 해당된다. 또한 무엇보다도 근대의 아버지들—폴 세잔, 폴 고갱 그리고 빈센트 반 고흐—에 해당하는 개념이다. 그와 반대로 신인상주의(네오 인상주의)라는 개념은 인상주의 특징을 지닌 화법의 시스템화와 연관된다. 그것은 점이라는 형태에 채색을 함으로써 흔들리는 색의 효과가 발생하는 것이다. 이러한 디비저니즘(Divisionnisme) 또는 점묘파의 창시자는 조르주 쇠라(Georges Seurat, 1859~1891)와 폴 시냐크(Paul Signac, 1863~1935)이다.

12 폴 고갱(Paul Gauguin, 1848~1903)

프랑스의 후기 인상파 화가. 타히티 섬으로 건너가 섬의 풍경과 원주민의 생활상을 주로 그렸으며, 중후한 선과 선명한 색조가 특징이다. 작품에 〈황색의 그리스도〉, 〈타히티의 여인들〉 등이 있다.

폴 고갱의 삶의 여정은 다양하다. 일반시민으로서의 직업, 가족, 영리를 목적으로 하는 파리의 미술 분야에 종사, 유럽의 문명과 마지막으로 식민지 행정령이었던 꿈의 낙원 타히티에서의 삶. 남태평양에서도 그가 예술가의 길을 걷기 위해서 벗어나고자 하였고, 벗어나려고 몸부림 친 삶에 대한 유럽식의 사고와 부딪혔다. 실제로 예술만이 자연의 원천에 대한 그의 갈망을 충족시킬 수 있었다. 이러한 그의 예술은 이미 오래전에 유럽의 문화가 들어와 파괴문화를 형성하였던 남태평양에서 심오하게 느낀 삶의 이상을 내

〈해변의 타히티 여인〉

포하고 있다. 하지만 고갱은 유럽에서도 자신의 예술적인 구상을 발전시켰
다. 풍경이나 인물 개개의 부분을 열대의 빛에서 반짝이는 색이 포함된 명
확한 윤곽이 드러나는 형태와 평면으로 통합한 것이다.

！ 약력

1848년 파리 출생
1849년 페루로 가족 이민(어머니의 결혼으로 인해)
1862년부터 다시 귀환(1856)하여 파리 해군학교에 들어감
1867년 상선대의 마드로스(선원)
1871년 전쟁복무 후에 증권 브로커로 활동
1873년 덴마크 여인 메테 소피 가드와 결혼. 5명의 아이를 낳음
1874년 사립 파리 아카데미에서 미술공부
1876년 풍경화가로 살롱에 데뷔
1879년 네 번째 인상주의 화가들의 전시회에 참여

이국적임과 신화

고갱의 유럽 문명으로부터의 도주는 프랑스 낭만주의에서 오리엔탈리즘의 상승과 연관이 있다. 오리엔탈리즘의 대변가 외젠 들라크루아를 고갱은 아주 높이 평가하였다. 들라크루아가 동방세계에서 현재를 구출하는 자연적인 요소의 힘을 체험하거나 예감하였다면 고갱은 남태평양에서 인간존재의 신화적인 뿌리가 여전히 삶의 실존을 규정하고 있는 세상을 찾았다. 또한 이러한 예술에서의 뿌리와 원천에 대한 갈망의 대상은 화가 고갱에게는 여성의 그림이었다. 이것은 파리의 미술 관객들에게 전달하였던 매혹의 표현이었다. 종종 두 여인이 조용히 대화를 나누고 있는 모습을 볼 수 있는데 다음 작품들이다. 〈해변의 타히티 여인〉(1891, 파리, 오르세 미술관), 〈언제 결혼하니〉

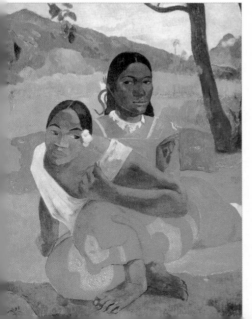

〈언제 결혼하니〉

〈황색의 그리스도〉

(1892, 바젤, 쿤스트뮤지엄) 그리고 〈타히티의 여인들〉(1899, 뉴욕, 메트로폴리탄 미술관).

새로운 시각으로 본 기독교 주제

고갱이 기독교의 주제에 몰두하였다는 것은 의외일 것이다. 하지만 이러한 작품들은 종교의 원천에 대한 질문들과 연관되어 그려진 것이다. 퐁타방에 머물 때 시작한 것으로 〈설교 후의 환영〉(1877, 에든버러, 스코틀랜드 내셔널 갤러리)과 〈황색의 그리스도〉(1889, 퐁타방에 있는 마을교회에서 십자가상을 본 후에, 버펄로)가 있다. 타히티에서는 1891년 폴리네시아 어로 전달된 전도(설교) 장면 〈이아 오라나 마리아〉('마리아여, 저는 당신을 숭배합니다.'라는 뜻이다. 뉴욕, 메트로폴리탄 뮤지엄)와 〈예수의 탄생〉(1896, 뮌헨, 노이에 피나코텍)이라는 제목으로 알려진 이 그림은 폴리네시아 어로 '신의 탄생(Te tamari biatua)'이라는 의미를 가진 제목이 된다.

〈이아 오라나 마리아〉

고갱은 1897년 이 같은 제목으로 오늘날 미국 보스턴 미술관에서 소장하고 있는 기념비적인 작품들을 그렸다. 이 작품들은 인간의 존재에 관한 질문을 던졌으며, 상징주의의 중심적인 작품을 형성한다. 이러한 인상주의에 대한 반대운동은 세기의 변화에 따른 양식 방향에 속한다.

13 빈센트 반 고흐(Vincent van Gogh, 1853~1890)

네덜란드의 화가. 인상파의 영향을 받아 강렬한 색채와 격정적인 필치로 독특한 화풍을 확립하여 20세기 야수파에 큰 영향을 주었다. 만년에 정신이상으로 자살하였다. 대표 작품에 〈별이 빛나는 밤에〉, 〈아를의 고흐 방〉, 〈감자를 먹는 사람〉, 〈해바라기〉, 〈자화상〉, 〈까마귀가 나는 들판〉 등이 있

〈아를의 고흐 방〉

으며, 현대인들이 가장 사랑하는 화가이기도 하다.

! 약력

1853년 네덜란드 그로트 준데르트(브라반트 북부지방) 출생
1868~75년 견습생으로 있다가 덴 하그, 런던 그리고 파리에서 미술 거래상의 점원
1877년 브뤼셀에서 신학공부를 위해 준비
1879년 콜레비르 헨네가우에서 기독교인으로 견습 시간을 보냄. 지나친 자기희생 때문에 해직됨
1882년 덴 하그의 삼촌 안톤 모베(1838~1888)의 집에 머물면서 미술 수업
1883년 부모님의 집으로 돌아옴. 세탁방을 아틀리에로 사용함
1885년 안트베르펜에 거주
1886~87년 파리에서 남동생 테오와 함께 거주함
1888년 아를에서 거주. 가을에는 폴 고갱과 함께 작업
1889년 자진하여 아를에 있는 생 레미 정신병원에 들어감
1890년 오베르 쉬르아즈에서 체류. 총상 후에 죽음

빈센트 반 고흐의 작품은 큰 반향을 불러일으켰다. 목사의 아들로 태어나 10년 동안에 거의 800점을 그렸다. 그러나 그중 팔린 작품은 단 한 점뿐이었다. 하지만 오늘날 그의 그림들은 국제 미술 거래상들에게는 가장 비싼 대상에 속한다. 전체 작품들은 수많은 데생이 포함되며 시기별로 다양하다.

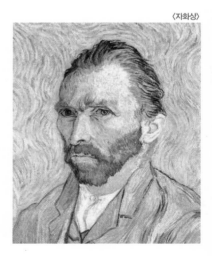

〈자화상〉

먼저 동시대의 네덜란드 농부회화로 시작되었다. 〈감자를 먹는 사람들〉(1885, 암스테르담, 반 고흐 미술관)은 파리에서 2년간 머무는 동안 인상주의와의 논쟁이 이어졌다. 2년간 프랑스 남부 아를에서 그림

을 그릴 수 있도록 허락을 받고 폐쇄적인 병원에서 머물면서 폭발적이며 육체적이고 정신적인 가치파괴를 연결하는 모든 전통을 폐지하게 되었다. 하지만 이러한 시기에도 현실의 물리적이며 심리적인 인지와의 논쟁을 통해 회화의 결정적인 발전을 이루었다. 그것으로 반 고흐는 표현주의의 선구자가 된다.

표현적인 구성의 주제

반 고흐는 광범위한 주제의 스펙트럼을 논하였다. 햇빛이 화사하게 빛나는 풍경, 검은 구름 밑에서의 경치, 야경(夜景)과 더불어 꽃, 정물, 실내 그리고 초상화 등을 그렸다. 게다가 자연의 전형에서 시작되는 채색은 단순화와 강도를 통해서 표현적인 영향을 받게 되었다. 선명하고 제스처를 사용하는 표현수단이 되는 붓 터치에도 똑같이 적용된다. 1889년(파리, 오르세 미술관)에 그린 약 20점의 자화상 중의 한 점을 예로 들 수 있다. 밝은 파란색의 배경은 원을 그리는 붓 터치를 인식하게 하며 차가운 불꽃과 결합된다. 이러한 불꽃의 중앙에 그의 얼굴이 나타나며, 빨간색으로 타는 듯한 머리카락과 수염을 하여 피부의 창백함이 유령처럼 보이게 하였다.

❗ 〈해바라기〉

뮌헨의 노이에 피나코텍은 해바라기 그림 6점 중 한 점을 소장하고 있다. 아를에 있는 반 고흐의 집 벽장식을 위해서 그렸던 것이다. 아를에 있던 고갱이 함께 작업하였다. 고흐는 자신의 작업장 '남쪽의 아틀리에'에 고갱 외에도 다른 화가들도 초대하였으나 고갱만이 그의 부름을 받고 달려왔던 것이다. 여기서 고갱은 〈해바라기를 그리는 반 고흐〉(1888, 암스테르담, 반 고흐 미술관)를 그렸다. 구성적인 면에서 볼 때 반 고흐의 작품은 강한 윤곽을 지닌 입체성과 평면 작용의 결합을 통해서 일본의 천연색 목판 조각을 떠올리게 한다. 그는 친구 에밀 베르나르(1868~1914)에게 꽃그림에서 고딕 양식의 유리 채색법(반짝이는 효과)을 달성하는 의도가 있었다고 고백했다.

두 형제

반 고흐는 화가로서 뿐만 아니라 미술 이론가로서도 근대의 아버지들 중

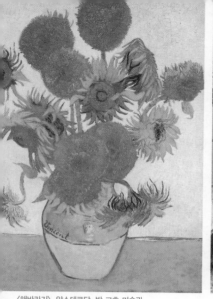
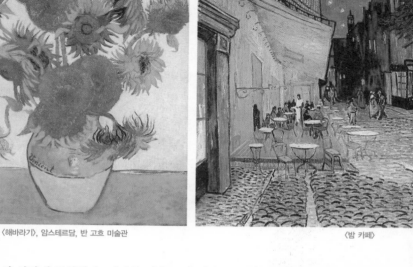

〈해바라기〉, 암스테르담, 반 고흐 미술관 〈밤 카페〉

한 사람에 포함된다. 이러한 것을 그의 미술 동료들, 특히 그의 남동생이자 성공한 파리의 미술 거래상인 테오(Theo, 1857~1891)와 주고받은 수많은 편지를 통해서 알 수 있다. 테오는 물론 형을 재정적으로 지원하였지만, 형의 그림으로만 장사를 할 수는 없었다. 테오의 이러한 미술 거래상의 위치가 폴 고갱(Paul Gauguin)으로 하여금 아를로 오라는 고흐의 초대를 받아들이게 한 이유 중 하나이기도 하다.

14 앙리 드 툴루즈 로트레크
(Henri de Toulouse Lautrec, 1864~1901)

프랑스의 인상주의 점묘파 화가로 원래 이름은 앙리 레이몬드 드 툴루즈 로트레크몽파이다.

카를(Karl) 대제로 거슬러 올라가는 존엄한 백작 가문의 아들로 태어났지만 자신의 삶을 정치보다는 미술에서 찾았다. 그의 짧은 다리는 장애인으로 취급되어 전통적인 귀족사회의 사교생활로부터 차단되었다. 그는 짧은 삶의 마지막에 다음과 같이 기록하였다. '내 다리가 조금만 더 길었더라면 난 결코 그림을 그리지 않았을 것이다.'

화가와 그래픽 화가로서 쉼 없는 활동을 한 20년 동안에 500점 이상의 그림들을 그렸고, 풍자화를 포함하여 3,000점 이상의 데생을 그렸으며, 약 400점의 석판을 완성하였다. 주제는 가족을 배경으로 한 장면들이 주를 이루었다.

아버지를 모델로 〈알퐁스 드 툴루즈 로트레크 백작의 매사냥〉(1881, 파리, 프티팔렌 미술관)을, 어머니를 모델로 〈말로메 살롱에 있는 툴루즈 로트레크 부인의 초상화〉(1881/83, 알비, 툴루즈 로트레크 미술관)를 그렸으며, 보르도 (〈메살리나〉, 1901, 취리히, 뷔르레 컬렉션)에서 마지막으로 머무는 동안 연극에 깊은 감명을 받고 6점의 그림을 그렸다. 빠른 운동의 인상주의적 스케치의 재현과 형태와 색의 외적인 결핍을 보여준다.

〈말로메 살롱에 있는 툴루즈 로트레크 부인의 초상화〉

! 약력

1864년 알비 출생
1872년 파리로 가족의 이주. 신분에 적합한 학교 교육을 받음
1874년 시골로 돌아옴
1878~79년 더 이상 성장하지 않는 두 다리가 부러짐
1880년 화가로서 활동 시작
1883년 파리의 아틀리에에 들어감
1885년 수잔 발라동과 관계
1887년 빈센트 반 고흐와 친분을 가지게 됨
1895년 런던에서 그래픽 화가 오브리 비어즐리(1872~1898)와 친분을 가짐
1899년 알코올 중독과 금단요법
1900년 뇌졸중으로 다리 마비
1900~01년 보르도로의 마지막 여행
1901년 말롱 성에서 죽음

세기 말 파리에서(19세기 말)

툴루즈 로트레크는 짧은 시간에 독특한 데카당스(퇴폐주의)를 추구하였던 파리 사회의 모든 부분들을 다양하고 풍자적으로 볼 수 있는 정확한 관찰자로 발전하였다. 또 서커스와 같은 민중오락에도 참여하였다. 그의 예리한 관찰력은 함축적인 그림요소에 대한 집중과 연관되어 있는데 〈페르난도 서커스의 말 곡예사〉(1888, 시카고, 미술연구소) 그림이 대표적이다.

몽마르트는 상류층과 하류층이 어울리는 장소로 예술가들에게는 유흥구역으로 제공되었다. 몽마르트의 춤추는 곳과 공연을 하는 카페는 이미 드가와 르누아르 같은 인상파들이 예술적인 주제로 삼은 곳이었다. 하지만 툴루즈 로트레크는 각각의 분위기에 맞춰 흥을 즐기기보다는 배우들과 논쟁을 즐겨하였다―어째서 가수들과 무희들은 자신들의 성공을 위해서 방탕하게 즐기고 있는 관객들 앞에서 매춘행위를 하는가?―그는 자신의 가족들도 예상치 못할 정도로 몰입하여 펜과 붓을 들고 직업 매춘부들의 일상적인 삶을 연구하기 위해 비밀리에 유곽으로 향했다. 〈물랭 루즈〉와 〈양말을 신는 여

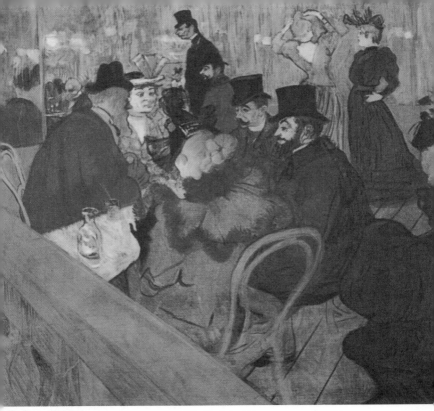

〈물랭 루즈〉

인〉(두 작품 모두 1894, 알비, 툴루즈 로트레크 미술관)이 그곳에서 비롯된 그림들이다.

포스터화(광고 그림)

오늘날의 유행만큼 그 당시의 유행도 포스터화의 창시자인 툴루즈 로트레크의 업적에 근거한다. 실용예술의 이러한 영역에 대한 그의 광범위한 기여는 확대된 의미에서 유겐트슈틸로 간주된다. 이것은 물론 표현력이 넘치는 명확한 윤곽의 구성방법에도 해당된다. 내용면에서 그의 포스터는 장 아

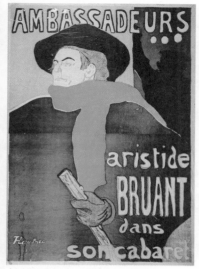

'카바레의 아리스티드 브뤼앙'의 포스터

브릴(Jean Avril)이나 샹송가수 아리스티드 브뤼앙(Aristide Bruant)의 공연 광고로 이용되었다. 영향력 있는 광고의 시각적인 호소를 위한 심리적 통찰을 보여주는 걸작이었다. 그래서 〈카바레의 아리스티드 브뤼앙〉의 텍스트로 된 광고(1893년의 천연색 석판 인쇄)는 멀리서 봤을 때는 검은 외투에 빨간 숄을 두르고 챙이 넓은 검은 모자를 쓴 가수의 상징으로 보인다. 그러나 가까이에서 들여다봤을 때는 자만심이 가득한 시선을 지닌 인물을 볼 수 있다.

❗ 〈물랭 루즈 / 라 굴뤼〉

1891년에 제작한 이 두 가지 제목을 단 포스트가 툴루즈 로트레크를 하룻밤 사이에 유명하게 만들었다. 이것은 에펠탑이 있는 파리의 세계 박물관이 개최되는 1889년의 해를 광고하였으며 '빨간 방앗간'이라는 댄스 클럽이 오픈되었다. 그리고 두 가지 매력을 보여주었다.

즉 관객들의 검은 실루엣 앞에 한 댄서가 오른쪽 발을 흔들자 치마가 날린다. 전면에는 마른 남자들의 몸짓이 이러한 움직임에 잘 어울리는 듯해 보인다.

이것은 발랑탱 르 데조세(뱀 인간)이며 춤추는 여성은 라 굴뤼(탐식가, 원래는 Louise Werner)이다. 두 가지 그림 모두 〈물랭 루즈의 춤〉(1890, 필라델피아, 미술관)의 정점을 형성한다.

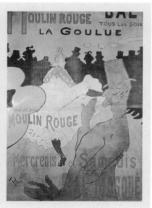

¹⁵ 앙리 루소(Henri Rousseau, 1844~1910)

가난한 함석공의 아들로 태어나 20세 때 지원병으로 육군에 입대하여 군악대에서 클라리넷 연주자로 근무, 4년 후 아버지의 죽음으로 제대하여 파리에 정주하였다. 파리 세관에서 세관원으로 근무하면서 독학으로 그림을 그리기 시작했다.

! 약력

1844년 마옌의 라발 출생
1861년 앙제로 가족 이주. 여기서 한 변호사를 위해 활동
1863~68년 도둑질 후에 감형으로 군복무
1869년 클레망스 부아타르와 결혼
1871년부터 파리에서 시세관의 직원으로 일함
1884년부터 루브르에서 일함
1886년 앵데팡당전에 참여
1888년 혼자 지내게 됨
1899년 조세핀 로잘리 누우리와 결혼
1903년 아내와 헤어지고 다시 혼자가 됨
1905년 세 번째 가을 살롱에 참여
1908년 피카소가 주최한 축제의 연회
1910년 파리에서 죽음

앙리 루소는 원래 무시당하는 자신의 직업과 연관된 별명 '세관원'으로 소박한 예술(소박파)의 시적 분위기를 대표한다. 1885년부터 공개석상에 등장하였으며, 파리의 미술 관객들로부터 '일요일의 화가'라고 비웃음을 샀다. 하지만 살아 있는 동안에 화가와 미술 이론가 기욤 아폴리네르(Guillaume Apollinaire, 1880~1918)로부터 찬사를 받았다. 루소는 1909년 아폴리네르와 여성화가 마리 로랑생(Marie Laurencin, 1885~1956)의 초상화를 그렸는데 〈시인에게 영감을 주는 뮤즈〉(바젤, 미술관)가 그 그림이다.

그전에 아폴리네르와 그의 삶의 동반자 로랑생은 파블로 피카소가 루소를 경배하기 위해서 주최하였던 축제의 연회에 참석하였다. 또한 미술 거래상 빌헬름 우데(Wilhelm Uhde, 1874~1947)도 루소를 높이 평가하였으며, 루소가 죽은 후에 직접적으로 그는 '청기사'(1917)의 뮌헨 전시회에서, 그리고 프란츠 마르크(Franz Marc)와 바실리 칸딘스키(Wassily Kandinsky)가 발행한 똑같은 이름의 연감(1912)에서 루소를 대변하였다.

환상의 정글로 여행

루소의 광범위한 전체 작품들은 수많은 무대를 배경으로 하고 있다. 〈자화상 – 풍경〉(1890, 프라하, 국립 미술관)이 그를 대표하는 것처럼 예술가의 정점에 서 있다. 두 다리를 땅 위에, 붓과 팔레트를 들고 전통적인 평평한 베레모를 쓰고 있다. 하지만 왼쪽에는 수많은 나라의 국기가 있는 범선이 바다로의 항해를 유혹하고, 오른쪽 위에는 풍선이 구름의 중앙에 둥둥 떠 있다. 환상적이며 이국적인 먼 곳으로 출발하는 사람은 루소가 1891년 초상화(취리히, 쿤스트하우스)를 그렸던 피에르 로티(Pierre Loti, 1850~1923)이다.

〈시골의 결혼식〉(1905, 파리, 오르세 미술관)을 보면 알 수 있듯이

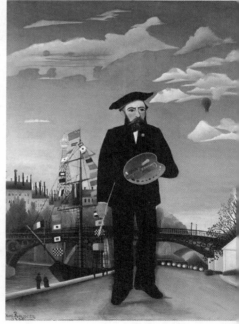

〈자화상 – 풍경〉

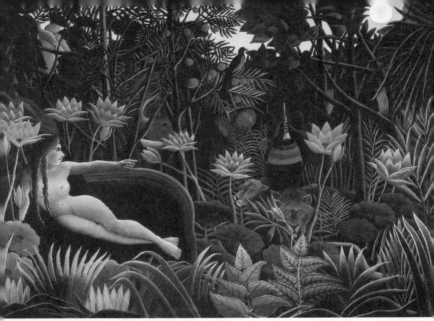

〈야드비가의 꿈〉

그의 예술적 출발은 루소가 존중하는 소시민적인 환경에 머물렀다. 하지만 지독히도 면밀한 정확성으로 묘사된 이러한 삶의 현실은 꿈의 세계를 위한 공간, 식물과 동물, 인간과 천체에서 좀 더 명확하고 강도가 높은 채색으로 나타났다. 그의 정글에서 루소는 〈야드비가의 꿈〉(1910, 뉴욕, 근대 미술관)을 체험하였으며, 〈뱀을 다루는 여자〉(1907, 파리, 오르세 미술관)로 달빛에서 갈색 피부의 이브를 만났다.

? 알고 넘어가기

'소박한 예술'이라는 개념은 가치 중립적인 상위개념으로 사용된다. 그 개념에 '취미 미술, 아마추어 미술 그리고 일요일 회화' 같이 무시하는 표현들이 포함되어 있다. 1900년에 인간의 예술적인 활동은 특별한 교육을 받지 않고 새로운 표현 형태의 구성 요소로서, 유럽 밖의 원시적인 예술(아프리카, 오세아니아)의 발견과 또한 무엇보다도 독학을 통해서 습득한 민중예술로 발전하였다. 20세기의 가장 유명한 대표는 농부 출신의 여성 안나 마리 모세스(Anna Mary Moses, 1860~1961)로서 '그랜드마 모세스'라고 불렸으며, 그녀는 70세에 붓을 들었다.

¹⁶ 구스타프 클림트(Gustav Klimt, 1862~1918)

오스트리아 화가. 관능적인 여성의 육체를 주제로 많은 작품을 남겼다. 1897년 '빈 분리파'를 결성하여 반(反) 아카데미즘 운동을 하였다. 1906년에는 '오스트리아 화가 연맹'을 결성하여 전시 활동을 시작하였다. 대표 작품으로는 〈키스〉, 〈아델레 블로흐 바우어 부인〉, 〈다나에〉, 〈부채를 든 여인〉, 〈프리차 리들러 부인〉 등이 있다.

! 약력

1862년 오스트리아 빈의 바움가르텐 출생
1876년부터 빈의 예술과 산업을 위한 오스트리아 박물관의 공예학교에서 교육
1883~92년 형 에른스트와 함께 아틀리에를 함께 사용함
1897년 빈 분리파 최초의 대표이자 설립 임원
1900년~1903년 빈 대학교 벽화 제작
1903년 분리파와 결별하고 '빈 아틀리에'에 결합
1911년 로마 국제 미술전에서 금상 수상
1917년 '뮌헨 예술 아카데미', '비엔나 예술 아카데미' 명예회원으로 선출
1918년 빈에서 죽음

구스타프 클림트는 유겐트슈틸의 가장 대표적인 인물이다. 유겐트슈틸은 오스트리아, 특히 빈에서 분리파 양식이라는 표현을 사용하는 것을 말한다. 클림트는 세기의 변혁 시기에 네오바로크로의 경향과 마찬가지로 사실주의의 급진적인 전향과 더불어 예술적인 표현수단의 정신적 풍만함과 고상한 섬세함을 위하여 일부 더 나은 계층의 요구와 절충하였다. 그래서 그는 빈의 예술세계에서 주목을 받았다. 표현이 풍부한 선의 터치로 종종 에로틱하고 비유적인 묘사가 특징적이었던 후기 작품으로 오스트리아 표현주의자들과 에곤 실레(Egon Schiele, 1890~1918)의 초창기 작품에 영향을 미쳤다. 그 클림

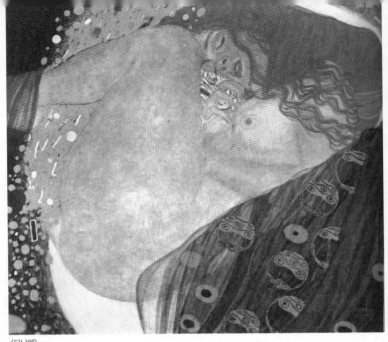

〈다나에〉

트의 대표작으로 1905년에 그린 〈유디트〉(베니스, 국립 근대 미술관)가 있다.

실내장식

형제 에른스트 클림트와 구스타프 클림트 그리고 또한 그들의 동료 프란츠 마취(Franz Matsch, 1861~1942)는 1886년부터 빈의 성 안 극장에서 이야기로 된 주제를 가지고 천장화를 그림으로써 그들의 첫 번째 성공을 달성하였다. 그 그림은 1888년 오스트리아 황금 공로십장 훈장을 수여받았다. 1890년에 이 세 화가를 지칭하는 '콤파니' 는 미술사 박물관의 계단 장식에도 참여하였다. 클림트는 물론 그의 변화하지 않는 양식으로 요제프 마리아 올브리히(Josef Maria Olbrich, 1867~1908)의 빈의 〈시세션풍의 건물〉을 위해 〈베토벤 프리스 장식〉(1901/02)을 달성하였다. 34미터 길이의 프리스는

〈행복에 대한 갈망〉 그리고 그룹 〈낙원 천사들의 합창〉과 같은 비유적인 인물들을 그렸으며, 회반죽에 유리, 진주모 그리고 황금을 사용하였다.

양식 표현으로는 유겐트슈틸, 내용 측면에서는 상징주의에 해당하는 클림트의 벽장식 작품으로 브뤼셀의 스토클레 궁 식당에 있는 모자이크가 있다. 빈의 건축가 요제프 호프만(Josef Hoffmann, 1870~1956)이 1905년부터 건축하였으며, 1911년에 완성된 궁이다. 클림트의 양쪽 종벽(각각 7미터)

〈키스〉

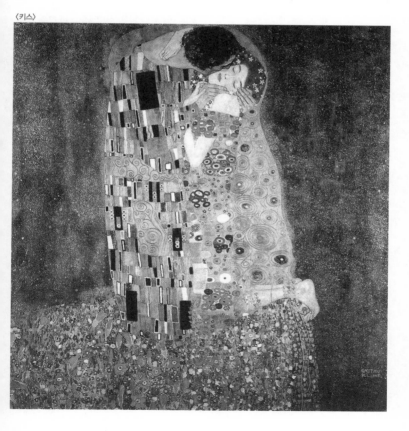

에 그린 모자이크는 특징적인 것만을 부각시켜 묘사한 생명의 나무, 거기에 한 여성(기대)과 사랑하는 연인(충만/키스)이 부가되었다.

평면과 장식

브뤼셀의 모자이크와 연관하여 〈키스〉의 다양한 변형이 그려졌다. 무엇보다도 유화로써 금장과 은장을 입힌 것도 있다(1907/08, 빈, 오스트리아 갈레리 벨베데레). 여기서 벽들의 장식은 특별한 방식으로 효과를 발휘한다. 즉 그것의 전형은 클림트가 수집하였던 일본의 기모노이다. 장식과 그것의 평면효과는 클림트의 초상화 기술의 특징이기도 하다.

註

1) 19세기 초에 활약한 독일 낭만파의 한 그룹. 교단적 성격을 지닌 그룹으로 발족하였다.

2) 19세기 중반 영국에서 로세티, 헌트, 밀레이가 주도했던 유파로 르네상스 화가 라파엘로 이전의 화풍으로 돌아가자고 주장한다.

3) 자연 광선에 의한 회화적 효과를 표현하기 위하여 야외에서 그리는 화파를 통틀어 이르는 말. 바르비종파, 인상파 등이 있다.

4) 분할주의 또는 색채 분할이라고 한다. 팔레트 위에서 화구를 직접 혼합하지 않고 점묘로 서로 다른 원색을 찍어 표현하는 기법.

V. 고전적 근대에서 현대까지

20세기의 회화는 제1차 세계대전 10년 전후로 부활과 밀접한 결과를 체험하게 되었다. 이러한 것들은 총체적으로 고전적 근대를 형성하며 여기서 계속적인 발전을 위한 토대와 측도가 만들어진 것을 '고전적'이라고 말한다. 이것은 제2차 세계대전 후에 아방가르드 운동이 20세기 초반으로부터 부활되었다는 것을 의미한다.

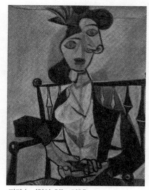

피카소, 〈앉아 있는 여인〉

추상 대 구상

20세기 회화의 다양성은 두 가지 극 사이의 넓은 스펙트럼으로 관찰할 수 있다. 이 두 가지 극은 한편으로는 추상적인 그림이고, 다른 한편으로는 대상물을 똑같이 재현한 그림이다.

이러한 차이에 대해서 간략하게 설명할 것이며 추상회화나 구상회화와 그것들의 존재와 특징에 관해서는 길게 서술하지 않겠다. 요소별로 묶어놓은 표현에서 이미 알 수 있기 때문이다.

추상미술은 비공식적(구상적이지 않다는 의미에서)이고, 구체적이며(무엇보다도 기하학적인 기본 형태의 묘사에서), 러시아 화가 카지미르 말레비치(Kasimir Malewitsch, 1878~1935)의 예술지상주의, 네덜란드의 피터르 몬드리안(Pieter Mondrian, 1872~1944)의 신조형주의(네오 플라스티시즘), 독일의 알프레드 볼프강 슐체(Alfred Wolfgang Schulze, 1913~1951)의 점묘주의, 미국인 잭슨 폴록(Jackson Pollock, 1912~1956)의 추상적인 표현주의

와 더불어 프랑스 화가 이브 클라인(Yves Klein, 1928~1962)의 단색 미술과 같은 방향으로 분리된다.

구상화는 좀 더 다양하게 발전하였다. 여기서는 1909년부터 이탈리아의 미래주의(움베르토 보초니, Umberto Boccioni, 1882~1916)부터 신즉물주의[1](新即物主義, 오토 딕스, Otto Dix, 1891~1969)까지 그리고 1920년대의 마술적 사실주의(게오르크 슈림프, Georg Schrimpf, 1889~1938)에 이른다.

20세기에 양식방향의 남용에 대한 예로는 1930년대에 추상미술과 표현주의 미술을 나치 독재하에서 '독일적이지 않으며' 그리고 '유대인 – 볼셰비키'라고 몰아서 추방한 것이다.

1945년 이후 동서 냉전의 시기에는 추상화는 서구에서는 자유와 개인주

의의 표현으로 간주된 반면 서구의 시각으로 봤을 때 구상적인 사회주의 사실주의는 공산주의적인 집단주의에서는 자유가 없음을 반영하였다.

1 에드바르 뭉크(Edvard Munch, 1863~1944)

노르웨이의 화가, 판화가. 심리적이고 감정적인 주제를 강렬하게 다룸으로써 보는 사람에게도 똑같은 감정을 자아내게 하는 그의 기법은 20세기 초 독일 표현주의 발전에 중요한 영향을 미쳤다. 그의 작품 〈절규〉(1893)는 실존의 고통을 형상화한 초상으로 높이 평가받고 있다.

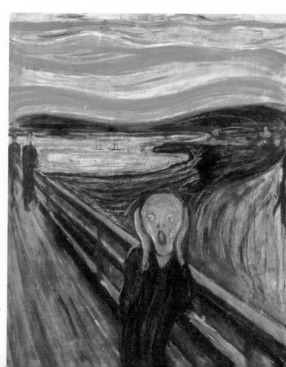

〈절규〉

! 약력

1863년 노르웨이 뢰텐(헤드마르크주) 출생
1864년 크리스티아니아(1925년부터 오슬로라고 불림)로 이주
1868년 어머니의 죽음
1877년 시스터 소피의 죽음
1879년 엔지니어 공부
1881년 공립 데생 학교에서 수업
1885년 파리로 여행, 1889~91년 첫 번째 개인 전시회 후에 국가 장학금
1892년 베를린 예술 단체에 손님으로 초대받음. 뭉크의 그림들이 스캔들을 일으킴. 후에 베를린
 분리파 건립에 기여함
1896년 파리에서의 두 번째 체류
1900년 연인 마틸데 라르센과 함께 이탈리아 여행
1902~07년 독일에서 체류, 베를린·뤼벡(안과 의사이자 미술 수집가인 막스 린데의 집에 손님
 으로 머무름) 그리고 바이마르(앙리 반데 벨데 1863~1957)와 친분을 가짐
1908년 코펜하겐에서 실신하여 정신과 병원에 체류
1911년 오슬로 대학의 대강당 장식을 위한 경연에서 이김(1916까지)
1916년 오슬로의 아틀리에가 있는 에케리에 위치한 노후 별장에 머무름
1944년 에케리에서 죽음

노르웨이 화가 에드바르 뭉크는 군의관의 아들로 태어나 스칸디나비아의 가장 소중한 화가이자 그래픽 화가가 되었다. 상징주의와의 논쟁을 통해서 또한 표현주의의 선구자로서 그는 유럽 전체의 발전에 근본적인 영향을 끼쳤다.

이러한 관점에서 뭉크는 스칸디나비아의 극작가 헨리크 입센(Henrik Ibsen, 1828~1906)과 아우구스트 스트린드베리(August Strindberg, 1848~1912)와 비교할 만하며, 뭉크는 이들을 석판화로 초상화 작업을 하였다. 정신적 외상을 입은 유년 시절부터 계속되는 뭉크의 삶에 대한 불안을—산업국가에 유포된 발전 낙관주의와는 대조적으로—표현하였던 작품은 석판화 〈절규〉(1895, 유화로는 1909년, 오슬로, 뭉크 미술관)이다.

상징주의의 전향

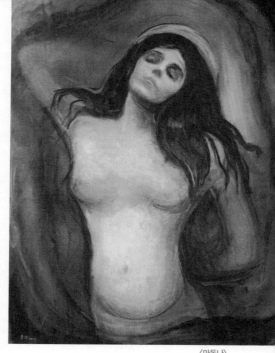

〈마돈나〉

피상적으로 느껴지는 인상주의와는 냉혹한 대조를 이루는 상징주의자들은(신화적인) 뿌리와 인간존재의 포괄적인(범우주적인) 법칙에 몰두한다. 예를 들면 구스타브 모로 (Gustave Moreau, 1826~1898)와 페르디난트 호들러(Ferdinand Hodler, 1853~1918)와 같은 이들을 들 수 있다. 뭉크의 첫 번째 작업 시기에는 본능, 무엇보다도 성별 사이의 관계, 병 그리고 죽음에 관한 중심적인 주제가 두드러졌다. 상징적인 뿌리를 두고 있지만 상징주의자들의 확신에 반대하여 이미 표현주의적인 모순을 지니고 결국 서로 반대되는 것의 조화로운 일치를 이루는 작품들은 뭉크의 〈삶의 춤〉(1899~1900, 오슬로, 국립 미술관)과 〈라인하르트프리스〉이다. 12부분(그 중에서 〈욕망〉, 〈해변의 연인〉, 〈여름밤〉)은 1906~07년 베를린에서 막스 라인하르트(Max Reinhardt)의 청탁에 의해 그의 실내극장을 위해 만들어졌다. 뭉크는 또한 입센의 작품 《유령》에 대해 라인하르트의 베를린 연출을 위한 장면 초안도 작업하였다.

표현주의의 선구자

뭉크의 상징주의로부터의 전향은 회화에서의 새로운 형태와 색의 사용이

동반되었다. 그림의 대상들은 단순화되어 재현되었으며, 채색에서는 큰 평면의 명확한 윤곽이 있는 형태를 낳았다. 채색은 자연의 전형에서 분리되어 독립성을 얻었다. 예를 들자면 〈다리 위의 소녀들〉(1905, 쾰른, 발라프 리하르트 미술관)의 그림이 있다. 윗부분에는 무수한 어두운 나무들이 햇빛에 반짝이는 무수한 집들의 벽을 두르고 있다. 이러한 것은 그림으로부터 인식할 수 있는, 목적도 없이 이어지는 빛바랜 거리를 통과하는 강 위로 나무들이 비친다. 다리 난간에 네 명의 소녀가 기대어 있고, 그들 중 세 명은 강을 내려다보고 있으며, 한 명만이 관찰자를 바라본다. 얼굴은 상세하게 보이지 않는다. 흰색과 파란색 그리고 빨간색의 옷들은 물론 생생한 색채로 강조의 효과가 있지만 형태와 색은 총체적으로 우울함을 표현한다.

? 알고 넘어가기

상징주의 개념은 1880년에 시인 스테판 말라르메(Stéphane Mallarmé, 1852~1898, 뭉크는 1896년에 그를 석판화로 그렸다.)의 작품들처럼 문학의 형태와 연관되며 조형미술에 전수되었다. 전통적인 상징에 덧붙여져서 상징주의에서는 상이한 모티브가 상징적인 의미를 담고 있다. 그것은 미술에서 정신적이며 신화적인 세계에서 수행된다. 일상적이며 이성적인 인식과 설명에는 폐쇄적이다. 그러한 측면에서 19~20세기까지의 변혁 상징주의는 18~19세기까지의 변혁 시기부터 낭만주의에 뿌리를 두고 있으며 초현실주의의 토대가 된다.

2 앙리 마티스(Henri Matisse, 1869~1954)

원래 이름은 앙리 에밀 베노아 마티스(Heinri Èmile Benoit Matisse), 20세기 표현주의 프랑스 화가이다. 1887~89년 파리에서 법학을 공부한 후 고향 상 캉탱에서 변호사로 활동한 것으로 알려져 있다. 1890년에 취미로 그림을 시작한 것이 계기가 되어 다음 해에 다시 파리로 돌아가 그림을 본격적으로 배우기 시작했다. 1894년 파리의 유명한 예술학교에 입학하여 구스

타브 모로 밑에서 그림 수업을 받고, 뛰어난 실력으로 1898년 첫 전시회를
열었다.

1869년 프랑스의 르 카토 캉브레지 출생
1887년 파리에서 법학 공부. 그 이후에 생 퀀틴의 법률사무소의 일원
1890년 중병에 걸림. 소일거리로 그림을 그림
1881년 파리의 아틀리에에서 교육
1894년 아멜리 파라이르와 연애. 두 사람의 딸 마거릿 태어남
1898년 아멜리와 결혼
1899년 아들 장이 태어남
1900년 아들 피에르 태어남
1901년 앵데팡당전에 참여
1905년 가을 살롱에 참여
1906년 알제리로 여행
1908년 루돌프 레비(1875~1944)와 한스 푸르만(1880~1966)과 함께 마티스 아카데미
1911년 미술 수집가 세르게이 슈추킨을 위해 모스크바로 여행
1912년 모로코로 여행
1914년 베를린에서 전시회. 제1차 세계대전이 일어나면서 그림들을 몰수당함
1916년 니스에서 첫 번째 겨울 체류
1927년 카네기 국제전 회화상
1934년 아들 피에르(1900~1989)의 화랑에서 전시 시작
1938년 니스에 거주
1941년 중병에 걸림. 색종이를 오려서 만든 실루엣 작업을 시작
1944년 아멜리 마티스는 독일 점령군들에 의해 체포되었으며, 딸 마거릿은 레지스탕스에 참가했
　　　기 때문에 끌려감
1949년 뉴욕 피엘 마티스 화랑, 파리 국립 근대 미술관 전람회 개최
1949년 프랑스 니스의 방스 성당 건축, 장식
1950년 베네치아 비엔날레전 회화 대상
1951년 베네치아에서 마티스에 의해 장식된 로제르 예배당의 낙성식
1952년 니스에 앙리 마티스 박물관
1954년 니스에서 죽음

앙리 마티스는 종자 상인의 아들로 태어나 네오 인상주의의 시작 후에 프
랑스의 표현주의를 건립하였다. 형태와 색은 자연의 전형으로부터 해체되

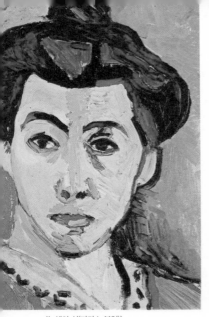
〈녹색의 선(마티스 부인)〉

었다. 1905년의 〈녹색의 선(마티스 부인)〉(코펜하겐, 국립 미술관)의 경우 이마에서부터 콧등 위로 초록색 줄무늬가 얼굴을 두 쪽으로 분리한다. 즉 배경은 초록색과 빨간색의 반으로 나누어지며, 옷의 빨간색과 서로 겨루는 듯하다. 초록색과 파란색의 바탕 위 빨간 인물들은 모스크바의 상인이자 수집가 세르게이 슈추킨을 위해 만들어진 벽화(1910~11)를 캔버스 위에서 보여준다. 〈음악〉과 〈춤〉(상트 페테르부르크, 에레미타제). 이 두 작품의 가공은 연감지 「청기사」가 이미 1912년에 공개하였다. 이 두 그림은 고전적 근대의 대작품들을 위한 포비즘(야수파)의 출발을 형성하였다.

인물과 장식

중점적인 미술적 주제는 독일에서보다 프랑스 예술에서 높은 가치를 부여하는 장식적인 면에 대한 논쟁이었다. 장식적인 묘사에 대한 근본적인 동기 부여를 마티스는 알제리와 모로코의 아랍 직물에서 찾았는데 그것은 여행 중에 모았던 것이다. 오리엔탈의 예술 범주에서 마티스는 터키 후궁의 백인 여성 노예를 주제로 삼았다. 인물들이 있는 실내장식(대부분은 여성들의 나체) 그리고 정물(과일과 꽃). 이러한 모티브를 가진 특징적인 작품은 〈장식배경 앞의 장식인물〉(1925, 파리, 퐁피두 센터에 있는 시립 현대 미술관)이다.

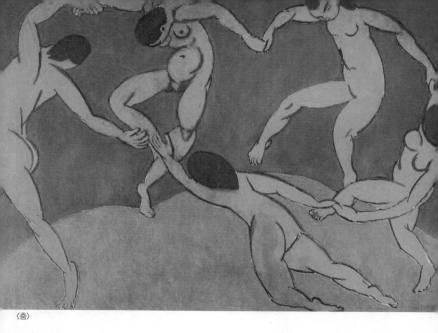

〈춤〉

선과 윤곽

전체 작품은 묘사수단의 다양한 측면에 비해 주제는 통일성을 가지고 있다. 1930년대에 매혹적인 펜화기법이 만들어졌으며 그것이 완성되었을 때의 부드러운 선은 육체의 볼륨을 일깨워주었다. 그와 반대로 색을 통한 '절단그림'(1943부터, 그 후 1948년부터는 큰 판형으로)은 한편으로는 물밑경치

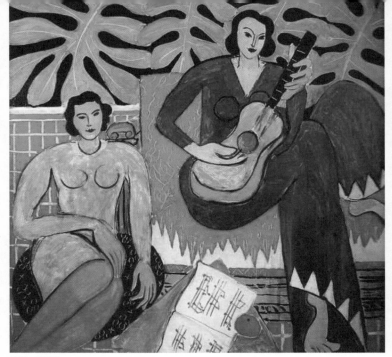

〈음악, 1939년〉

를 연상시키는 장식적 모티브의 충만함에 의해서 또 한편으로는 절단된 윤
곽의 표현력에 의해서 살아 있다. 〈블루 누드 IV〉 (1952, 니스, 앙리 마티스
미술관)가 그러하다.

3 에른스트 루트비히 키르히너
(Ernst Ludwig Kirchner, 1880~1938)

독일의 화가 · 판화가. 예술 단체 브뤼케를 결성하여 표현주의 운동을 전
개하였으며, 강렬한 색채와 대담한 구성으로 유화를 제작하고 판화와 조각

작품도 남겼다.

에른스트 루트비히 키르히너의 삶과 작품은 실험적인 방식으로 표현주의가 미학적이고 도덕적인 관례에 대항한 반란으로써 이루었던 위험을 보여준다. 중산층 가족(아버지는 종이를 만드는 기술자였다.)의 아들로 태어나 1905년 건축가의 길을 포기하고 화가, 그래픽 화가 그리고 조각가로서 예술적인 표현을 할 수 있는 새로운 가능성을 발견하였다.

키르히너의 성격 분열의 특징은 한편으로는 공동에 대해 강조를 하는 것이며, 또 한편으로는 상승된 개인주의를 강조한다. '브뤼케 선언'(1906)에서 키르히너는 자신을 작업하도록 몰아가는 직접적이고 거짓 없이 재현되는 모든 것이 우리에게 속한다고 하였다. 결정적인 전기적 단면은 드레스덴

〈모자를 쓴 여성 누드〉

에서 베를린으로의 이주, 군복무(자화상 〈음주〉, 1915, 뉘른베르크, 게르만 국립 박물관) 때에 쓰러져서 요양소 생활을 하였다. 이어 다보스에서 체류, 결국 퇴폐적이며 공황적인 두려움을 이기지 못하였다. 독일에서의 소외감과 오스트리아에 이어 스위스도 나치들에 의해 점령될 수 있을 것이라는 공포감이 그를 자살로 몰았다.

직접적이고 순수함

이러한 두 가지 요구에 키르히너는 첫 번째 창작 시기 1905~15년에 방향을 잡았다. 중심 주제는 외부의 자연과 아틀리에서의 여성 나체였으며 춤, 곡예, 거리의 광경, 도시 광경과 해변의 경치였다. 형태와 색, 평면과 공간작

용은 즉흥적인 인식과 함께 유발되는 느낌(〈모자를 쓴 여성 누드〉(1911, 쾰른, 루트비히 미술관), 〈춤추는 영국인 연인〉(1912/13, 프랑크푸르트, 슈테델 미술관), 〈할레 광장의 붉은 탑〉(1915, 에센, 폴크방 미술관)의 상승된 재현에 이용되었다. 데생은 시각적인 속기의 특징을 지녔으며, 1920년대에는 인물의 즉흥적인 직접성이 미술적인 묘사의 보편타당성이 되었다. 추상화된 묘사를 위해 키르히너는 '상형문자' 라는 개념을

〈베를린 거리의 풍경〉

사용하였다. 그와 같은 그림의 상징에 대한 시작의 재료로써 그는 사진을 사용하였는데 대표적인 작품이 〈숲속 세 여인의 누드〉(1934~45, 루트비히 하펜, 빌헬름 하크 미술관)이다.

❓ 알고 넘어가기

표현주의(프랑스 어로 expression, 표현)라는 개념은 20세기와 밀접하게 연관된 양식방향의 한 주류를 말한다. 인상주의 회화에서의 '외적인' 인상의 재현과 반대로 감각적으로 인식된 것을 재현하기에 그림은 고조된 '내면의' 감정을 표현하며 이러한 것을 또한 관찰자들도 공감하도록 한다. 마티스 그뤼네발트와 같은 초기의 표현주의 묘사 방식과는 다르게 표현주의는 자연전형의 변형과 결합된 강도 높은 채색의 모든 표현 예술의 경향을 강화하였다. 이미 1910년에 형태와 색의 표현주의적인 독립은 부분적으로 추상회화(예를 들면 바실리 칸딘스키의 회화에서처럼)에 연결되었다. 1945년 이후에 미국에서 초현실주의의 '오토마티즘(자동기법)' 으로부터 추상적인 표현주의라고 말하는 비공식적인 회화가 잭슨 폴락(1912~1956) 등에 의해 생성되었다. 구상 표현주의(예를 들면 에른스트 루트비히 키르히너 Ernst Ludwig Kirchner의 경우에는)에는 게오르그 바젤리츠(Georg Baselitz)와 같은 네오 표현주의(Neoexpressionismus)가 연결되었다.

자연과 문명

키르히너의 초기 작품은 목가적인 자연체험과 대도시에서의 서두름 사이의 대조를 긴장의 장면들로 담고 있다. 베를린 신국립 미술관에 소장된 두 작품이 그것에 대한 예이다. 〈나무 아래의 집-페마른(섬)〉(1913), 〈포츠담 광장〉(1914)과 더불어 슈투트가르트 주립 미술관에 두 작품이 있다. 〈바다로 걸어 들어가는 이들〉(1912)과 〈베를린 거리의 풍경〉(1913)이 그것이다.

4 막스 베크만(Max Beckmann, 1884~1950)

! 약력

1884년 라이프치히 출생
1894년부터 브라운쉬바이히에서 학교 다님
1900~03년 바이마르에서 미술공부
1903년 파리에서 에드바르 뭉크와 친분관계
1906년 베를린에서 가수 민나 투베와 결혼
1906~07년 피렌체에서 빌라 로마나의 장학생
1908년 아들 페터 태어남(플란데른에서 동부전선)
1914~15년 위생병으로 자원군 복무
1916년 프랑크푸르트에서 거주
1925년 쉬테델의 미술학교에 임명, 민나와 이혼, 빌헬름 폰 카울바흐와 결혼
1926년 미국 뉴욕에서 첫 번째 전시회
1933년 베를린으로 이주
1937년 '퇴폐적인 예술'의 전시회에서의 작품, 암스테르담으로 망명
1947년 미국으로 이주, 세인트 루이스 대학의 미술학과에서 강의 위촉
1949년 뉴욕의 브루클린 미술관에서 회화교수
1950년 뉴욕에서 죽음

막스 베크만은 형식과 내용면에서 독특함을 지닌 독일 표현주의의 뛰어난 외톨이이다. 로비스 코린트(Lovis Corinth, 1858~1925)의 인상주의의 표현주의적 변화에 방향을 둔 양식에서 또한 시대에 맞는 역사화(세인트루이

〈밤〉

스 미술관의 두 그림: 1905년의 〈메시나의 지진〉과 1912년의 〈타이타닉 침몰〉를 통해서 첫 번째 성공을 거두었다. 슈투트가르트 주립 미술관에 있는 두 그림 〈부활〉의 극단적인 차이는 제1차 세계대전의 경험으로 인한 충격을 설명한다. 1908~09년에 베크만은 바로크식의 천상의 비전에다 상류층사회를 결합시켰다. 1916년에는 폭탄이 떨어져 산산조각이 난 도시의 기념비적 미완성 그림을 그렸다. 암흑의 천체 아래에 있는 도시위로 곤경과 고통의 구체화가 세워진다. 여기서부터 전체 작품 속 주제의 발전이 이루어진다. 단지 1920년대 후반에만 베크만 특유의 구상적이고 힘이 넘치는 검은 윤곽

과 강한 채색의 회화를 통해서 시대 비판적이고 형이상학적인 심적 부담으로부터 해방되는 듯해 보인다. 하지만 〈색소폰이 있는 정물〉(1926, 프랑크푸르트 슈테델 미술관)마저도 밀집되어 몰려 있는 그림의 대상들 사이에 풀리지 않는 위협적인 관계의 인상을 불러일으킨다. 입체 효과 없는 그림 공간에서의 혼잡한 밀집은 거의 모든 그림에 포로로 감금된 상태를 연상시킨다.

속박으로서의 현실

베크만의 그림언어의 세계관적인 의미는 속박의 모티브이다. 이미 〈밤〉(1918~19, 뒤셀도르프, 노르트라인 베스트팔렌 주립 미술관)에서 보여주는 잔인함을 그 예로 들 수 있다. 〈물고기를 타고 여행〉(1934, 슈투트가르트, 시립 미술관)이라는 작품을 보면 남자와 여자가 서로 묶여 있으면서 밧줄은 음경 상징인 물고기나 큐피드 형상과 결합하여 감각적 욕망의 부자유를 상징한다.

〈탄생〉과 〈죽음〉(1938/39, 베를린, 국립 미술관 신관)이라는 두 그림은 극동지역의 단계적인 가르침에 대한 지시를 담고 있다.(예를 들면 인도 사람들의 형상을 통해서) 왜냐하면 각각의 업보를 통해서 현실의 속박으로부터 해방을 조정하기 때문이다. 이러한 것은 자행되는 모든 폭력행위에서 표면적으로 경험하게 된다.

베크만의 모티브 범주에는 연극 무대도 포함된다. 후기의 주요 작품은 〈배우〉(1941/42, 매사추세츠주 케임브리지, 포그 미술관)이다. 여기서 중심인물인 왕은 관객들에게 그가 비수로 목숨을 끊는 것을 알리고자 한다. 베크만의 수많은 자화상들은 광대부터 시작해서 탈처럼 굳은 듯 보이는 담배를 피우는 신사까지 역할이 있는 그림들이다.

〈유혹〉

출발

베크만은 1936년 프랑크푸르트에서 그의 첫 번째 세 폭 그림을 시작하였으며, 1937년 베를린에서 완성하였다. 오늘날에는 뉴욕의 현대 미술관에서 볼 수 있다. 윌리엄 셰익스피어(1564~1616)의 〈템페스트〉의 극이 그를 고무시켰다. 양옆 부분의 고문장면은 마녀의 아들 칼리반의 참혹한 행위의 일부이며, 중간부분은 예전에 배에서 유기된 프로스페로(베크만의 왕의 형상들 중 하나)와 그의 동반자들을 보여준다. 해방의 상징으로는 프로스페로가 망으로부터 풀어주는 물고기 무리들을 들 수 있다. 의미는 '자유로의 항해'로써 망명의 예고에서부터 삶과 죽음의 영역을 서로 분리시키지만 또한 서로 연결시키는 바다의 항해까지 이른다.

세 폭으로 된 그림(트립티콘)

세 폭으로 된 그림(트립티콘)의 장엄한 형태는 독일인이자 로마 사람인 한스 폰 마레(Hans von Marèes, 1837~1887)에 의해 이미 19세기에 현세와의

연관에서 부활되었다. 1927~28년에 오토 딕스는 소위 말하는 〈대도시 트립티콘〉(슈투트가르트, 갈레리 데어 쉬타트)을 완성하였으며, 1940년부터 화가 프랜시스 베이컨(Francis Bacon)은 세 폭의 구성을 사용하였다. 베크만의 전체 작품에는 트립티콘이 중심적인 의미를 가진다. 각각의 옆면 부분은 중심 부위와는 대조를 이루며, 또한 많은 충돌을 안고 있는 그림의 요소들로 된 복합체가 생겨났다. 〈유혹 (성 안토니우스의 유혹)〉(1936/37, 뮌헨, 모던 피나코텍) 등이 있다.

5 마르크 샤갈(Marc Chagall, 1887~1985)

러시아 출생의 화가 · 판화 제작자 · 디자이너. 회화 이론을 기준으로 하기보다는 내면의 시적 호소력을 이용하여 상징적이고 미학적인 형식 요소들과 개인적 경험에서 나온 이미지를 결합한 작품들을 주로 그렸다. 〈나와 마을〉(1911)과 같이 초현실주의 이전에 나온 그의 초기 작품들은 현대 미술에서 처음으로 정신의 실체를 나타낸 것들이었다.

그 외에 〈팔러 가는 당나귀〉, 〈에펠 탑 앞의 신랑 신부〉, 〈나의 아내〉, 〈한여름 밤의 꿈〉 등은 우리에게 많이 알려져 너무도 친숙한 작품들이다. 다양한 표현 수단을 사용한 그의 작품들 중에는 연극과 발레 무대장치, 성서를 삽화로 그린 동판화, 스테인드글라스(예를 들면 〈미국의 창문들 The American Windows〉, 1977) 등이 있다.

1887년 러시아 비텝스크 리오스노 출생
1906~08년 비텝스크와 상트 페테르부르크에서 미술교육
1910년부터 파리에서 장학생
1914년 베를린의 '폭풍' 갈레리에서 첫 번째 개인 전시회. 전쟁이 일어나기 전에 비텝스크로 귀환
1915년 벨라 로젠펠트와 결혼
1916년 딸 이다가 태어남
1917년 비텝스크에서 아름다운 예술을 위한 시의원
1922년 파리로 돌아감
1932년 팔레스티나로 여행
1937년 '퇴폐예술' 전시회에 작품 출전. 프랑스 국적을 가짐
1941년 미국(뉴욕)으로 망명
1944년 아내와 사별하고 혼자가 됨
1948년 파리로 돌아감
1952년 방스(1950년부터)에서 발렌티나 브로드스키와 재혼
1960~66년 예루살렘과 뉴욕에서 활동
1967년 생 폴드방스에서 거주
1973년 니스에 샤갈 미술관
1985년 생 폴드방스에서 죽음

마르크 샤갈은 대략 80년 동안에 그래픽화가와 화가로서 전체 작품을 완성하였다. 그의 작품들은 단지 큰 박물관에서만 아니라 유리회화(1956년부터 교회 창문)와 실내장식(천장화와 모자이크, 예를 들면 1962~64년 파리의 오페라)으로 수많은 유럽 국가와 이스라엘 그리고 미국에서 만날 수 있다. 신화적이며 동유대인의 하시디즘 영향 하에 시골환경에서 자라난 샤갈은 자신의 예술 발전에서 큐비즘과 초현실주의의 영향을 받은 고향의 민속예술을 결합하였다.

총체적으로 그의 비유적이고 연상적이며 강도 높은 채색회화는 표현주의의 시적인 형태로써 표현된다. 샤갈은 1945년 이후 고전적 현대의 인기를 얻었고, 그의 예술은 유대교와 기독교의 대화에 기여하였다. 그는 성경을 '모든 시대의 시의 가장 큰 원천'으로 이해하였다. 샤갈이 십자가 예수의

묘사를 유대인으로 또한 유대민족의 고통의 상징인물로 그린 것은 성경을 받아들이는 기독교에 대한 비판을 함축하고 있다.— 〈하얀 책형〉(1938, 시카고, 미술연구소)

기억과 상상

샤갈의 표현주의는 외부 인식에 대한 즉흥적인 반응과 반대로 내면의 우위를 통해서 표현주의의 대표 '브뤼케'(다리파)의 회화로부터 구별된다.

하지만 이러한 내면의 그림들은 비슷한 방식으로 표현주의적인 형식과 채색으로 이어지는 감정을 표출한다. 가장 명확한 샤갈의 내면 통찰에 대한 제시는 대도시 파리에서의 작품 주제들이 고향 리오스노에서 유래하고, 유대인 소재지이자 비텝스크의 게토에서 나오는 모티브들에 지배적이라는 사실이다. 〈안식일〉(1910, 쾰른, 루트비히 미술관), 〈나와 마을〉(1911, 뉴욕, 현대 미술관), 〈동물 거래상〉(1912, 바젤, 시립 미술관) 등이 그러하다. 하지만 기억의 그림들은 살아 있었으며 사랑하는 이들의 상상의 낙원 세계와 결합되었다. 그의 작품의 정점은 구약성서에서 오리엔탈의 사랑 노래모음의 찬가를 위한 연작이다.(니스, 샤갈 미술관)

중력의 해지

샤갈 그림세계의 특징은 공중에 떠 있는 인간들, 동물들과 대상들이며 크기 관계가 마찬가지로 꿈속의 변화와 결합되어 있다.

무엇보다도 신랑이 신부의 어깨 위로, 또 공중으로 부양된 남자와 여자가 있다―〈술잔을 든 이중초상〉(1917, 파리, 퐁피두 시립 근대 미술관)의 윗부분에는 탈 수 있는 동물 역할을 하는 생명체가 힘들어하지 않고 움직인다. 빨간 말, 나는 노란 소 그리고 거만한 꼬리 달린 파란 닭 등이다.

이러한 동물들의 화려한 색은 마찬가지로 중력으로부터 자유로운 식물계

와도 견줄 만하다. 반대되는 그림은 1923, 1933 그리고 1947년에 나온 재앙적인 〈천사의 추락〉(바젤, 시립미술관)이다. 빨간 천사가 파괴해버릴 듯이 땅으로 추락하는 불의 표현을 볼 수 있다.

! 바이올린 연주자

암스테르담 시립 미술관에 소장된 그림 〈바이올린 연주자〉는 1912/13년에 완성되었다. 그것은 자신의 고향에 대한 초기 파리의 회상화에 속한다. 결혼식(1909, 취리히, 뷔를레 미술관)에서 바이올린 연주자와 랍비가 신랑 신부에게 다가가는 동안에 모든 축제에서 절대적으로 필요한 음악가가 그림을 가득 채우면서 오두막의 눈 덮인 지붕 위에 서 있으며, 오른발을 탁자 위에 올리고 신발의 굽으로 박자를 맞춘다. 그림의 위쪽 테두리의 만곡된 수평선은 음악가의 멜로디가 지구를 빙 돌아 울려퍼지는 것을 의미한다. 다른 표현 형태로는 1923년 〈초록 바이올리니스트〉(뉴욕, 솔로몬 구겐하임 미술관)로 완성되었다. 1967년에는 이 음악가가 겨드랑이에 달라붙은 바이올린을 가지고 마을 거리의 중앙 탁자 위에 앉아 있다.

6 파블로 피카소(Pablo Picasso, 1881~1973)

본명은 파블로 루이스 이 피카소이며, 스페인에서 태어나 주로 프랑스에서 미술활동을 한 20세기의 대표적 서양 화가이자 조각가이다. 하지만 프랑스 정부에 의해 사회주의자로 분류되어 시민권을 갖지는 못했다. 대표작으로 큐비즘의 시대를 연 작품인 〈아비뇽의 처녀들〉, 스페인 내전에서 게르니카 민간인들이 학살당한 게르니카 학살사건(1938년)을 고발한 〈게르니카〉가 있고, 그 외에도 〈세 악사〉, 〈광대〉, 〈거울 앞의 소녀〉 등도 우리에게 많이 알려진 작품이다.

더욱 굳건하게 한다. 물론 피카소가 비유적인 대상의 묘사에 대한 한계를 넘지 못한 게 아니라 이러한 한계 안에서 다양한 방식으로 받아들일 수 있는 묘사를 새로운 형성을 통해서 극복하였다는 것을 종종 간과하기도 한다. 이러한 것은 1908년 큐비즘의 시작이 되었다. 조르주 브라크(Georges

! 약력

1881년 에스파냐 말라가 출생
1892~97년 미술학교. 그 다음에는 라 코루냐, 바르셀로나 그리고 마드리드에서 공부
1900년 파리에서 첫 번째 체류. 바르셀로나로 돌아감
1904년 파리에서 거주. 몽마르트의 아틀리에(1909년까지). 페르낭드 올리비에와 동거(1911년까지)
1918년 무용수 올가 코클로바와 결혼
1921년 아들 파올로가 태어남
1931년 브아주루의 성을 사들임
1935년 올가와 헤어짐. 마리 테레즈 발터와 결합. 딸 마야가 태어남
1936년 사진작가 도라 마르와 결합
1944년 프랑스의 공산당 당원
1946년 프랑스와즈 지요와 동거
1947년 아들 클로드 태어남
1949년 딸 파로마 태어남
1954년 프랑스와즈 지요와 헤어짐
1955년 앙리 클루조 감독이 영화 '피카소의 신비'를 만듦. 올가 코클로바의 죽음
1958년 엑상프랑방스에 있는 보브나르그 성을 사들임
1961년 자클린느 로크와 결혼,
1973년 칸에 있는 무쟁에서 죽음. 보브나르그 성의 공원에서 장례

Braque, 1882~1963)와 피카소는 큐비스트로서 무엇보다도 폴 세잔이 독립적인 '그림의 현실'로써 일깨워주었던 기대에 어긋나지 않았다. 브라크와 피카소는 환상적인 회화의 잔재에 의한 큐비즘적인 파괴의 결론을 끌어냈다. 이때부터 그림은 단지 '내면의 그림'질을 인지하면서 '외면의 그림' 현실과의 논쟁 속에서 현실의 특징을 확보하게 되었다.

즉 피카소의 미술은 독자적이면서 추상적이며 결코 중립적이지 않다. 여전히 가장 중요한 작품은 피카소가 20세기에 미술과 현실 사이의 관계를 독창적인 방식으로 실현하였던 기념비적인 그림 〈게르니카〉(1937, 마드리드, 프라도)이다. 무기력한 바스크 도시 게르니카가 스페인 전쟁에서 독일의 폭격기 편대에 의해 전복(顚覆)되는 것이었다. 이 작품은 스페인 공화국의 바빌론 장식 벽화에 속했다. 피카소의 유언에 따라 이것은 독재자 프랑코(1975)가 죽은 후에 마드리드(1981)로 옮겨졌다.

양식 시기

아카데미 화가 돈 호세 루이스 블라스코와 도나 마리아 피카소 로페츠의 아들인 피카소는 이미 8살에 첫 번째 유화를 그렸다. 그리고 15살에 〈첫영 성체〉를 그려 공식적으로 알려졌다. 독창적인 예술적 재능의 발전은 1902~03년 바르셀로나에서 지배적인 채색에 근거하여 붙여진 '청색시대'의 첫 번째 그림들로 시작되었다. 그리고 파리에서의 생활은 그의 '장밋빛 시대'로 넘어갔다. 워싱턴 국립 미술관의 특징적인 두 작품은 각각 해변의 군상들을 보여준다. 〈비극〉(1903, 아버지, 어머니 그리고 아이가 고독하고 보호를 받지 못하는 모습)과 색의 측면에서는 생동감이 넘치지만 마찬가지로 우울한 기분이 드는 〈곡예사의 가족〉(1905)이 그러하다.

'원시적인' 이베리아와 아프리카의 인물들과 가면들의 인상과 더불어 지형적인 그림평면의 리듬화는 피카소가 큐비즘의 생성(1808~14)에 결정적인 역할을 했던 '니그로 시대'에 그린 유곽 장면으로 시작된 그림 〈아비뇽의 처녀들〉(1906/07, 뉴욕, 현대 미술관)의 특징을 지닌다. 큐비즘의 기술이 다양한 적용을 찾고 있는 동안에 피카소는 1920년에 변절한 신고전주의 〈해변을 걷는 여인들〉(1922, 파리, 피카소 미술관)을 통해 아방가르드에게 충격을 주었다. 1930년대에 그는 형태부여와 채색에 대한 지치지 않는 레퍼토리의 새로운 구성을 통해서 신선한 충격을 주었다. 이러한 것들은 그의 동시대인들의 신사실주의, 초현실주의, 표현주의 그리고 추상주의의 양식에 편입되지 않은 것이었다.

마찬가지로 인물그림(대부분 나체로)에 대한 초상화와 자화상, 실내장식, 정물, 동물그림 그리고 경치부터 신화적이며 종교적인 주제 〈십자가 책형〉(1930, 파리, 피카소 미술관)까지 주제의 스펙트럼은 너무나도 광범위하였다. 1952~54년에는 발로리스에서 '평화의 군악대'를 위해 알레고리 그림 〈전쟁〉과 〈평화〉가 완성되었다. 1950년대에는 피카소는 미술사의 대작들을

자신의 그림언어로 번역하는데 전념하였다. 예를 들면 벨라스케스의 〈시녀들〉이 있다. 이러한 개작본(1957)을 바르셀로나에서 1963년에 건립된 피카소 미술관이 소장하고 있다. 큐비스트 양식의 다양한 측면의 연속성이 계속된다. 예를 들면 앞모습, 뒷모습 등의 다양한 결합으로 만들어진다. 이러한 것은 베를린의 국립 미술관 신관이 소장하고 있는 두 작품이 명확하게 보여준다. 1909년의 '분석적인 큐비즘'의 양식에 따른 〈앉은 여인〉과 1958년의 나체화 〈꽃을 들고 누워 있는 여인〉이 있다.

? 알고 넘어가기

'큐비즘'이라는 개념은 1908년 파리의 미술 거래상 다니엘 헨리 칸바일러(Daniel Henry Kahnweiler, 1884~1979)에게서 전시된 브라크의 새 작품에 대한 한 비평가가 아이러니하게 비하한 것으로부터 생겨났다. 예전의 야수파가 그 사이에 큐빅에 제한을 두었다. 입체기하학의 기본 형태에 대한 묘사의 접근을 말하는 것이었다.

이미 폴 세잔은 자연형태의 다양성을 공과 실린더와 피라미드로 되돌리는 것에 대해 말했었다. 브라크와 피카소는 '큐비스트'라는 욕을 도전으로써 기꺼이 받아들였다. 그들은 이어지는 해에 인물과 대상을 그림(공간) 안에 나타나도록 복사를 하는 대신 '큐빅'으로 된 수많은 새로운 가능성을 발전시켰다.

'분석 큐비즘'(1908~12)에는 입체적이고 기하학적인 부분으로의 분석이 지배하였다. '종합적인 큐비즘'(1912~14)에서는 재료로 된 콜라주(collage)의 새로운 기술이 만들어졌다. 그러한 것이 주장하는 것은 우리가 보는 것은 개개의 부분으로 된 총합이며, 여기서 예상하지 못한 그림—예를 들면 기타와 같은 것과 결합된다. 1908~14년이라는 시기는 단지 브라크와 피카소의 큐비즘 기법의 생성을 말한다. 확대된 의미에서 큐비즘은 '그림'이라는 미디어의 독립성과 같은 의미이다.

7 바실리 칸딘스키(Wassily Kandinsky, 1866~1944)

러시아의 화가. 독일 인상파에 반대하고, 프란츠 마르크(Franz Marc)와 함께 미술 단체 '청기사'를 조직하여 추상회화의 선구자 역할을 하였다. 그의 그림 형태는 유연하고 유기적인 것에서 기하학적인 것으로, 그리고 마지

막에는 상형문자와 비슷한 모습(예를 들면 〈잔잔한 열정〉, 1944)으로 발전했다. 작품에 〈검은 선들〉, 〈청색 분할〉, 저서로 《점·선·면》 등이 있다.

⚠ 약력

1866년 모스크바 출생
1876년 오데사(Odessa)로 가족이 이주
1886~92년 모스크바에서 법학공부
1892~1911년 안나 치미아킨과 결혼생활
1893~96년 모스크바 대학 강사
1897년부터 뮌헨에서 미술공부
1901년 '페닉스(Phoenix)' 그룹의 미술학교에서 교사. 여학생 가브리엘레 뮌스터와 함께 여행
　　　(네덜란드, 프랑스, 투네지엔)
1909년부터 무루나우에서 가브리엘레와 동거
1911~12년 첫 번째 전시회와 예술연감 「청기사」
1914년 전쟁이 일어난 후에 러시아로 돌아감
1916년 스톡홀름에서 가브리엘레와 헤어짐
1917년 모스크바에서 니나 폰 안드레아스키와 결혼
1918년 계몽위원회에서 예술부서 회원. 프로빈츠 미술관 건립
1921년 독일 베를린으로 돌아감
1922~33년 바이마르의 '바우하우스'에서 교사이자 대가(마이스터)
1925년부터 데사우에서 지냄. 마지막으로 베를린 체류
1933년부터 프랑스로 망명
1934년 뇌이 쉬르 센트에서 니나와 함께 거주
1937년 '퇴폐예술' 전시회에 작품 출품
1939년 프랑스 시민권
1944년 뇌이 쉬르 센트에서 죽음

　대가족이자 학자가문의 법학가 아들로 태어난 바실리 칸딘스키는 추상회화의 설립자로서 근대사에서 발군의 자리를 차지한다. 대상이 자유로운 회화가 1910년에 시류에 부합된다는 사실을 통해서 그가 최고의 예술가적 위치를 확보하였다는 것은 자명하다. 뵈멘(보헤미아) 출생이며 1896년부터 프랑스에서 살고 있던 체코인 프란츠 쿠프카(Franz Kupka, 1871~1957)가 같은 시기에 대상의 요소를 제시하지 않는 첫 번째 그림을 작업하였다. 예를

〈푸가〉

들면 〈두 가지 색으로 된 푸가〉(1912, 프라하, 나로드니 갤러리). 또한 독일화가 아돌프 회첼(Adolf Hoelzel, 1853~1934)은 자신의 대상이 없는 그림들을 '절대적인 예술'이라고 칭했다.

칸딘스키가 1910년도의 작품에 〈첫 번째 추상적인 수채화〉라고 제목을 달았다는 것은 한편으로는 자신의 작품들에 꼼꼼하게 숫자상의 질서를 연관시킨 면도 있지만, 다른 한편으로는 예술의 새로운 이해력의 방식을 제시하는 것을 의미한다. 〈첫 번째 추상적인 수채화〉와 같은 해에 칸딘스키의 프로그램 글자 〈회화에 있어서의 정신적인 것〉이 나왔다. 그것은 1912년 「청기사」 연감지에 언급되었다.

〈첫 번째 추상적인 수채화〉

표현적이고 기하학적인 추상

1910년에 시작하여 30년간의 창작 시기는 이 두 가지 극 사이에서 움직인다. 초기의 작품으로는 1912년(뮌헨, 렌바흐하우스에 있는 시립 갤러리)의 〈즉흥 26〉(부제: 노 젓기)을 들 수 있다. 즉 '청기사' 전시공동체의 시기였다. '노 젓기'라는 부제는 세 개의 화살처럼 그림으로 솟아 있는 선들을 시각적인 유사점으로써 설명한다.

하지만 형식적인 기능은 즉흥적이며 힘찬 터치의 인상을 불러오는 선이라는 요소의 대조를 낳는다. 그것으로 색채평면은 상이한 크기와 강도로 윤곽을 지었다. 이렇게 강하게 제스처를 사용하는 미술은 1920년대에 '바우하우스'에서 교사로 재직하는 동안에 '기하학 기법'을 적용한 것이다.

개념

칸딘스키는 인상주의적인 자신의 예술적 발전을 무엇보다도 개념적인 명확성을 얻으려고 애쓰는 미술이론과 철학적인 화가로서 추상적인 회화의

〈푸른 하늘〉

다양한 표현으로 이끌었다. 그의 그림들의 수많은 제목들은 연구범주인 즉흥, 인상 그리고 구성 사이에서 구별된다. 1920년과 1939년 사이에 작업한 10점의 그림이 이러한 최고의 단계에 도달하도록 하였다.

칸딘스키는 《회화에서의 정신적인 것》에서 인상주의라는 표현을 다음과 같이 정의하였다. '외부 자연'에 관한 직접적인 인상은 스케치의 회화형태

에서 표현된다. 그러한 점에서 인상주의는 구성으로써의 전 단계를 형성한다. 그 안에서 외적이며 정신적인 인식이 최고의 종합에 이른다.

두 가지로 대표되는 작품은 〈콤포지션 VIII〉(1923, 뉴욕, 솔로몬 구겐하임 박물관)과 〈콤포지션 IX〉(1936, 파리, 퐁피두 현대 미술관)이다. 1923년의 작품은 러시아 구성주의의 영향을 받아 기하학적인 형태와 선을 배제하고 사용한 그룹에 속한다. 1936년의 작품은 후기 작품에서 조형적인 단어에 점차적인 관심을 얻게 된 기하학적이고 생동감 넘치는 형태를 담고 있다.

8 파울 클레(Paul Klee, 1879~1940)

매우 독창적인 회화 언어로 사물의 본질적이고 정신적인 의미를 전하려고 한 천재적인 추상화가. 독자적으로 활동했지만 미술사에 큰 영향을 미쳤다. 그의 작품들은 공상적인 상형문자와 자유로운 선묘로 말미암아 때때로

아동 미술을 연상하게 한다. 대표 작품으로는 〈동물들의 만남〉, 〈파르낫소스 산으로〉, 〈작은 나무〉, 〈무제〉, 〈해변 풍경〉, 〈바다의 탐험가〉, 〈성숙한 포모나〉 등이 있다.

! 약력

1879년 베른의 뮌헨부흐제 출생
1898년 베른에서 아비투어를 마친 후에 뮌헨에서 미술공부
1901~02년 이탈리아 여행
1905년 파리에서 체류
1906년 베른에서 피아니스트 릴리 스툼프와 결혼
1907년 뮌헨으로 이주. 아들 펠릭스가 태어남
1912년 '청기사'의 두 번째 전시회에 참여. 파리에서 로베르 들로니와 친분
1914년 아우구스크 마케와 튀니지 여행
1916~18년 란츠후트에서 전쟁군 복무
1924년 미국 뉴욕에서 첫 번째 전시회
1920~31년 바이마르의 바우하우스에서 교사(1925년부터는 데사우에서)
1928년 북아메리카 여행(이집트까지)
1931~33년 뒤셀도르프 미술 아카데미에서 교수. 사직 후 베른으로 돌아감
1937년 '퇴폐예술' 전시회에 작품
1940년 루카르노 물라토(Lucarno Muralto)에서 죽음

파울 클레는 초현실주의와 친숙한 다양한 상징언어로 된 추상화의 이론과 실천을 결합하였다. 음악교사와 여가수의 아들로 태어나 고등학교 졸업반 때에 베른의 시립 오케스트라의 일원이기도 했다. 하지만 직업상으로는 자신의 음악적인 재능을 등한시하지 않으면서 조형예술을 선택하였다. 클레의 발전은 비굴과 같은 주제에 대한 풍자적인 스케치로 시작되었으며, 허리가 굽은 두 늙은 남자들의 나체 그래픽 〈고위직에 있는 두 남자들이 서로 만나다〉를 그렸다.

그림에서의 자극적인 표현수단의 근본적인 출발점은 바실리 칸딘스키와 '청기사'와의 관계였다. 색에 대한 기본적인 체험은 제1차 세계대전이 발발

〈지저귀는 기계〉

하기 바로 전에 튀니지에서 만들어진 수채화가 입증해 준다.

클레는 1914년 9월에 전사한 아우구스트 마케와 튀니지 여행을 감행하였다. 바우하우스에서 칸딘스키와 함께 교사활동을 한 시기의 우정은 클레의 미술이론 작업을 강화시켰다.([조형형태학 강의], 1922~24, 교육학적인 스케치북의 출간, 1925) 1933년 나치 권력가들에 의해 뒤셀도르프 미술 아카데

미에서 쫓겨나고 스위스로 돌아갔다. 이곳에서 치명적인 병 경피증(硬皮症)을 겪으면서 위협에 직면한 상황에서 그의 중요한 후기 작품을 작업하였다. 그의 끝없는 예술가적 유산의 풍부함을 돋보이게 하기 위해서 2002년에 베른에서 클레 센터(미술관 안의 연구소)의 기공식을 한 뒤 이어 2005년에 개관하였다.

미술과 음악

클레의 주요 주제는 음악적으로 표현할 수 있는 모티브와 조형방식이다. 초기 작품의 예를 들자면 수채화와 스케치의 결합으로 〈지저귀는 기계〉(1922, 뉴욕, 근대 미술 박물관)가 있다. 후기 작품으로는 흙색의 바탕 위에 어두운 윤곽선의 거미줄 안에 있는 막대 형상의 지휘자를 그린 〈하루의 음악〉(1940, 슈투트가르트, 국립 미술관)이 속한다. 그 사이에는 색의 음조를 산출하는 기하학적 구성이 놓여 있다.

건축된 그림

정사각형으로 된 음악적 그림의 하나이며, 또한 음계로써도 표현되는 작품은 〈건축〉(1923, 베를린 신국립 미술관)이다. 클레는 이 작품을 이러한 제목을 통해 그림의 건축 형태에 기여하는 작품들과 연관을 짓는다. 이러한 것은 그림 〈빌라 R〉(1919, 바젤, 쿤스트뮤지엄)에서 동화처럼 그려졌다. 초록색의 큰 R자는 천상의 노란 원반 아래에 빛이 나는 정사각형, 직사각형 그리고 삼각형으로 된 빌라를 따라서 뻗어 있는 빨간 길과 교차한다. 1928년 이집트 체류기간의 체험은 수평의 줄과 섬세한 색으로 된 피라미드 형태의 삼각형으로 만들어진 그림들의 그룹에서 반영된다. 〈곡식밭을 바라보며〉(1932, 프랑크푸르트, 슈테델 미술관)가 대표적이다.

〈구름다리의 혁명〉은 파울 클레의 후기 작품으로 스위스로 돌아간 후에 만들어졌으며, 독일에서 '퇴폐' 예술가로 불리며 소외되었던 시기에 만들어졌다. 제목을 보면 특이한 생각을 자극한다. 구름다리는 그것의 기능을 발휘하지 못하고 그림 표면 위로 다양한 크기로 분배된 12개 성문의 아치처럼 나눠졌다. 교차점은 공간적인 인상이 부각되며 아치를 받혀주는 상이한 주축대는 걸음 자세를 하고 있는 다리로써 머리 없는 형상의 행군대열을 연상시킨다. 클레가 초기 스케치의 풍자적인 신랄함의 잔재를 가지고 정치적이고 시대비판적으로 강하게 동기부여한 그림으로써의 (1937, 함부르크, 쿤스트할레) 의미를 지니게 된다.

9 막스 에른스트(Max Ernst, 1891~1976)

독일 초현실주의 화가, 조각가. 같은 초현실주의 화가인 달리와 미로와는 또 다른 독특한 화풍을 갖고 있다. 정신의학을 전공하기 위해 철학을 배웠는데 나중에 화가가 되었을 때 철학적이고 깊이 있는 그림을 그리는데 바탕이 되었다. 그리고 이 때문에 그를 '철학파 화가'라고 부르기도 한다.

교사이자 종교적 주제를 선호하는 자유화가의 아들로 태어난 막스 에른스트는 초현실주의 운동의 창립자이자 다방면의 대표자이다. 에세이 《초현실주의란 무엇인가》(1934년 취리히 전시회용 카탈로그)에서 그는 존재의 낯선 요소들을 통한 가장 강한 시적 점화를 신봉한다고 공포했다. 예를 들어 최초의 초현실주의 시인 콩트 드 로트레아몽(Comte de Lautréamont, 1846~1870)에 의해 소개된 '해부탁자 위에서의 손재봉틀과 우산의 우연한 만남'에서처럼.

막스 에른스트는 초현실주의가 진부하지 않도록 하였다. 그는 초현실주의자로서 '내면세계와 외부세계의 물리적이고 심리적인 한계영역' 위에서 움직였으며, 그것은 꿈을 모사(그것은 서술적이며 단순한 자연주의가 될 것이다.)하는 것을 의미하지 않으며, 또한 꿈의 요소로부터 그 안에서 호의적이거나 냉소적으로 행동(그것은 시간으로부터의 도주가 될 것이다.)하기 위해서

자신만의 작은 세계를 만드는 것을 말하는 것은 아니다.

기술

그래픽 화가, 화가 그리고 조각가로서의 막스 에른스트의 특징은 자신의 발견에 대한 욕구의 발견이다. 그의 콜라주는 19세기 로트레아몽의 잘게 부순 인쇄 그래픽의 제조물에서 결합되는데 입체적인 작품에다 발굴 작품을 끼워 넣었다. 1925년에 발전된 프로타주는 그가 고안한 대표적인 것이다. 나무와 식물의 부위와 같은 재료의 특징들을 연필 같은 것으로 문질러 종이에 보이도록 했으며, 환각에 의한 과정의 무늬가 작동되었다. '자동적으로' 생성된 형태들은 콜라주의 형상이 되었다. 예를 들면 〈자연사〉(자연사 박물관)의 일러스트레이션과 같다. 에른스트는 회화에 그라타주(스크래치)로써

프로타주(frottage)를 적용하였다. 여기서는 구조가 문지름으로 인해 보이는 것이 아니라 구조화된 바탕 위에 인쇄된 화면의 유화색채를 긁어냄으로써 보이게 된다. 추상적인 표현주의에서 관심을 가진 '자동적인' 색칠의 기법은 드리핑(dripping)이다. 구멍을 낸 통을 이리저리 흔들어 방울을 떨어뜨리는 것이다.

모티브

그라타주의 기법으로 된 그림은 〈새의 결혼식〉(1925, 슈투트가르트, 국립미술관)이다. 전체 작품에서 항상 매번 다양한 연관 속에서 떠오르는 새의 모티브는 에른스트의 유년시절의 체험으로 돌아간다. 어린 막스가 사랑하던 새 호르네보른은 그의 여동생 로니가 죽었던 바로 그 밤에 죽었다. 이 화가의 무의식 속에 새의 모티브는 사랑과 죽음을 떼려야 뗄 수 없는 관계로써 결합한다. 비교할 수 있는 방식으로는 천체 아래의 앞을 내다볼 수 없는 숲과 같은 모티브는 예전의 정신적 쇼크와 연관 지을 수 있으며, 새로운 구상의 시점으로 바라볼 수 있다.

〈큰 숲〉(1927, 바젤, 쿤스트뮤지엄)에서는 유령 같은 식물들이 자라나며 공기의 제국은 무시무시한 〈바람의 신부〉(1926/27, 칼스루에, 쿤스트할레)를 정복하였고, 용은 〈하우스 천사〉(1937, 칼스루에, 쿤스트할레)이다. 항상 에른스트가 제기하였던 도전은 〈성녀 세실리아〉(1923, 슈투트가르트, 국립 미술관)에서부터 〈성 안토니우스의 유혹〉(1945, 뒤스부르크, 렘브루크 미술관)에 관한 전통적인 주제의 새로운 해석이었다. 문화사에 대한 예술적인 논쟁으로는 기하학적인 형태로 끼워 넣은 그림 〈유클리드〉(1945, 휴스톤, 메닐 컬렉션)가 속한다. 이것은 주세페 아르침볼드(Giuseppe Arcimboldo, 1527~1593)의 혼합머리를 연상시킨다. 그리고 그러한 점에서 16세기의 매너리즘과 초현실주의 사이의 관계를 연상시킨다.

'초현실주의(프랑스 어로 surréaliste, 비현실적인)'라는 개념은 파리에서 출발한 문학과 조형예술에서의 운동을 표현한다. 첫 번째 '초현실주의 선언(1924)'에서 작가 앙드레 브르통(André Breton, 1896~1966)은 초현실주의를 '순수하고 심리적인 오토마디즘이라고 정의하였다. 그것을 통해서 사람들은 말을 전달할 수 있으며, 글로 표현할 수 있고, 다른 방식으로 생각의 진정한 과정을 표현하고자 한다. 모든 이성의 통제가 없는 사고의 명령이다.'라고 정의하였다.

모든 미학적이거나 도덕적인 질문을 차단함으로써 브르통은 모든 예술적이고 도덕적인 협회에 대항하여 정치적으로 선동된 혁명가들로서 1916년 취리히의 망명자들과 평화주의자들을 소생시켰던 다다이즘의 극복을 선언하였다. 초현실주의 또한 혁명적이었지만 이미 19세기에 '비이성적인' 꿈의 현실을 인식하였던 전통으로부터 유래하였다. 예를 들면 낭만주의와 상징주의가 그것이다. 학문적인 측면에서는 심리학자 지그문트 프로이트(Sigmund Freud, 1856~1939)가 《꿈의 해석》(1900)이라는 작품으로 초기 선구자였다.

가장 중요한 예술적인 자극으로는 '원시적인' 아프리카와 오세안의 예술과 더불어 그리스에서 태어나 뮌헨에서 교육을 받은 이탈리아인 조르조 데 키리코(Giorgio de Chirico, 1888~1978)의 형이상학회화(Pittura Metafisica)가 속한다. 1940년대에는 초현실주의가 미국에 영향을 주었다. 1945년 이후 네오 초현실주의의 운동으로 루돌프 하우스너(Rudolf Hausner, 1915~95)가 포함된 '환상적인 사실주의의 빈 학파'가 속한다.

10 살바도르 달리(Salvador Dali, 1904~1989)

스페인의 초현실주의 화가·판화가. 달리는 스스로 '편집광적 비판'이라고 부르는 환각적 상태를 유발했는데 무의식으로부터 심상을 끌어내기 위해서였다. 1929~37년에 그린 그림들로 그는 세계에서 가장 유명한 초현실주의 화가가 되었다. 그는 평범한 물건들을 병치시키거나 기형으로 만들어 기괴하고 비합리적인 모습으로 변형시킨 환상세계를 묘사했다. 가장 유명한 것은 〈기억의 집념 *The Persistence of Memory*〉(1931)으로 기분 나쁠 정도로 고요한 분위기에 녹듯이 흐늘거리는 시계들이 늘어져 있는 상황을 그린 것이다.

！약력

1904년 피구에레스 출생(카탈루냐)
1914년 마리스텐오르덴스의 수도원
1921~24년 마드리드에서 미술 공부
1926년 파리에서 첫 번째 체류
1927년 피구에레스에서 군복무
1928년부터 갈라 엘뤼아르와 동거
1929년 파리에서 루이스 부뉴엘과 공동작업. 앙드레 브르통을 옹호하는 그룹의 일원
1930년 포르트 리가트에서의 어부의 집 매입
1934년 뉴욕에서의 첫 번째 체류
1935년 '정신착란의 히틀러 신화'를 통해서 브르통의 추방 원인이 됨
1937년 스페인 시민전쟁의 발발 후 이탈리아로 이주
1939년부터 미국에서 거주(뉴욕, 그 다음에 캘리포니아)
1949년 포르트 리가트로 돌아감
1958년 갈라와 결혼
1973년 피구에레스의 시립극단이 '달리 테아트로 무세오(Teatro Museo Dali)'가 됨
1982년 갈라를 잃고 혼자가 된 달리는 그때부터 1972년 갈라를 위해 벽화와 천장화로 장식하였던 같은 이름을 가진 성 푸볼 성에서 삶
1989년 피구에레스에서 죽음

공증인의 아들로 태어난 달리는 이기주의적인 재능숭배를 추구하면서 초현실주의 운동에 참여하였다. 달리가 앙드레 브르통을 옹호하는 그룹에 들어갈 수 있는 길을 그의 동향인 호안 미로(1893~1983)가 도운 셈이었다. 달리의 전체 작품은 그래픽과 회화에서부터 조각과 대상예술의 작품을 포함해서 전시회의 테두리 안에서 설치와 정리(예를 들면 〈비너스의 꿈〉 파빌론, 뉴욕 세계전시회, 1939) 그리고 독립적이고 항상 미디어에 영향을 주는 마법사의 이벤트까지 다양하다. 기술적인 측면에서 달리는 매번 새로운 입지를 고수했으며, 1970년대에는 홀로그래피, 3D효과의 포토그래픽 제작에 관여하였다.

편집광적(과대망상적) 비판적인 방식

달리의 예술적 특징은 과대망상에 대한 표현 '파라노이아(Paranoia)' 이
다. 1955년 그는 파리의 소르본 대학에서 그것에 관해 강의를 하며 또한 그
의 작품에서 수많은 언급을 통해서 모티브의 과대망상적인 특징을 강조하
였다. 예를 든다면 무엇보다도 〈기억의 집념〉(1931, 뉴욕, 근대 미술관)이라
는 그림에서 카망베르(Camembert)에 의해 고무된 '휘어진 시계' 이다. '살
바드로 달리의 휘어진 시계가 시간과 공간의 부드럽고 극단적이며, 고독하
고 과대망상적 비판이 담긴 카망베르 외에는 달리 아무것도 아니라는 것을
확신하라.' 라고 언급한다. 물질의 변화가 중심 모티브를 형성한다는 것을
〈부드러운 자화상〉(1941, 피구에라스, 달리 미술관)은 강조한다. 이것은 '편
집광적이며 비판적인 방식' 의 미술이 실제의 사건에 대해 구체적이며 비판
적인 인용을 담고 있다는 것을 배제하지 않는다.

그렇게 계란 프라이를 담은 접시를 녹이는 것 같아 보이는 전화수화기의
그림이 있는 〈고귀한 순간〉(1938, 슈투트가르트, 국립 미술관)은 뮌헨 협정에
대한 주석으로 이해된다. 히틀러의 체코슬로바키아 할양에 영국, 프랑스 그
리고 이탈리아가 승인을 했던 것이다.

에로틱과 종교

1945년 이후에 달리는 자신의 가톨릭 교리에 대한 노골적인 지지를 통해
수많은 스캔들을 일으켰다. 1950년 그는 〈포르트 리가트의 성모〉(1950, 캐
나다, 비버브룩 미술관)를 위해 아기예수를 열려진 성체가 담긴 성궤로 묘사
하는 것에 대해 교황의 승인을 받았다. 이어서 땅 위를 떠다니는 〈십자가의
성 요한 그리스도〉(1951, 글래스고, 미술관)와 예수와 12명의 사도가 유리로
된 정12면체(12평면으로 된 육체)에 모여 있는 〈최후의 만찬〉(1955, 워싱턴,
국립 미술관)이 있다. 그 사이에 예전에는 순결의 상징이기도 하였던 떡갈나

무로 된 포동포동한 뒷모습은 남근의 상징으로 그려졌다. 〈자신의 순결로
남색된 처녀〉(1954). 플레이보이 발행인 휴 헤프너가 결국 이 그림을 「플레
이보이」 지 수집품으로 사들였다.

> **! 불타는 기린**
>
> 1935년에 완성된 이 그림으로 바젤의 쿤스트뮤지엄은 달리의 고전적 초현실주의 시대의 대표 작
> 품을 소장하게 되었다. 굴곡이 있는 수평선이 펼쳐지는 곳에 두드러지게 변형된 세 명의 인간이
> 서 있다. 아주 작은 것에서부터 거대한 크기로 된 이들은 갑작스럽게 나락으로 도주한 듯한 인상
> 을 풍기고 있다. 인물들은 달리가 가장 자주 사용하는 모티브인 목발로 버티고 있다. 그림의 가
> 장 위까지 솟아 있는 인물의 가슴 아래와 허벅지에는 빈 서랍들이 열려 있다. 결핍된 실체의 상
> 징일까? 중앙에 있는 기린의 목선과 등선은 불타고 있다. 이것은 야수적인 열광을 상징하는 것은
> 아닐까?

11 앤디 워홀(Andrew Warhol, 1928~1987)

원래 이름은 앤드류 워홀라로 영화감독, 화가이다. 그는 슬로바키아 망명
자의 아들로 태어난 미국 팝 아트(통속예술)의 창립자이자 대표 인물로서
'모든 것이 아름답다'라는 메시지로 쿨트 영웅으로 발전하였다. 저서에
《1970년대의 조망》, 《앤디 워홀의 철학》 등이 있다.

워홀은 1960년대부터 상업, 소비 그리고 매스커뮤니케이션으로 규정된
현실과 예술 사이의 미학에 기초한 차이점의 폐지를 외쳐 국제적으로 성공
을 거두었다. 그는 선정적이며 일상적인 재앙이라 불리는 코카콜라병, 달러
의 상징 그리고 포토 레포타지를 예술적 가공의 재료로 사용하면서 사회관
계에 대한 비판을 일깨워주었다. 워홀은 예술의 이러한 의미를 수많은 사회
심리학 해석자들의 몫으로 남겨 두었다. 워홀과 그의 '팩토리'의 어시스턴
트들이 적용하였던 예술적 방식은 연속적인 모티브의 복제와 포토그래픽

원료의 소외를 들 수 있다. 앤디 워홀의 염색한 금발머리처럼 폴라로이드 카메라도 그를 대표하는 속성에 포함된다.

소외

재앙의 경고와 같은 '대중상품'을 예술적으로 다룬 것에 대한 예를 들자면 미디어의 확대와 변화를 통한 소외이다. 〈129명이 비행기 안에서 죽는다〉(1962, 쾰른, 루트비히 미술관)와 같은 그림은 1962년 6월 4일 'New York Mirror' 신문의 맨 앞면에 실렸다(눈에 잘 뜨이는 장소에 붙인 '129 DIE IN JET!'라는 큰 표제를 단 포스트는 아크릴 색을 화포에 칠한 2.5×1.8m의 판형). 로이 리히텐쉬타인(Roy Lichtenstein, 1923~97)은 만화의 디테일한 화면에다 유화를 적용하여 복제하는 방식을 사용하였다. 이러한 블로우업(blow up, 부풀리기)을 통해서 인쇄망판의 각각의 점(dot)들을 인식할 수 있었다.

복제

날염기술(serigrafie)에서 하나의 모티브 연속성은 워홀의 특허상징이다. 컬러 인쇄의 이러한 방식은 무엇보다도 포토그래픽의 본에 이용되며 종종 포스터에도 사용된다. 그는 상이한 색과 변화하는 불투명한 인쇄를 위해 각각 똑같은 견사 스크린을 이용하면서 포스터벽에서부터 동방정교회의 성화벽까지의 연상적인 관계가 있는 큰 판형의 '그림벽'을 완성하였다. 워홀은 슈퍼스타의 초상화 사진을 선호하였는데 1964년 마를린 먼로를 이용해 가장 유명한 연작을 작업하였다. 섹스아이돌로 상품화된 영화배우 메릴린 먼로에게 할리우드 아이콘의 초상화는 견본이 되었다. 그러나 1962년 그녀는 자살하였다.

? 알고 넘어가기

'팝 아트(Pop art)'라는 개념은 '대중예술(통속예술)'의 축약으로 간주된다. 하지만 이것은 나중에 붙여진 설명일 것이다. '팝'이라는 단어는 영국에서 출발한 운동에 대한 표현의 기초가 된다. 리처드 해밀턴(Richard Hamilton, 1922)이 광고자료로 사용된 콜라주(collage)로 만든 인테리어 안의 롤리(테니스 채의 판형) 위에 적힌 Pop에서 찾을 수 있다. 이 그림은 빈정대는 듯한 제목을 달고 있다. 〈오늘의 가정을 그토록 색다르고 멋지게 만드는 것은 무엇인가?〉(1955, 튀빙엔, 쿤스트할레).

註

1) 1920년대 독일에서 일어난 미술운동. 당시 유행하고 있던 표현주의나 추상주의와는 대조적인 사실주의 양식으로 그림을 그렸고, 제1차 세계대전이 끝난 뒤 독일에 널리 퍼진 체념적인 냉소주의를 작품에 반영했다.

시대별 수록 작가와 수록 작품 소개